高等教育艺术设计精编教材

# 动画编导

陈 伟 编著

清华大学出版社
北京

## 内 容 简 介

本书是一本动漫专业教材,是动画学习的必修课程,也是系统研究动画创作中动画编剧和导演的专业教材。通过由浅入深、循序渐进的系统学习和训练,培养学生正确的剧本和导演的思维方法、表现方法和艺术创造力。

本书包括3章,第1章为动画编导概述;第2章为动画剧本;第3章为动画导演。这些内容都是动漫创作专业人士及爱好者必须了解并熟练掌握的专业知识。

本书适合作为本科及职业院校动画专业学生的教材,也可以作为动画爱好者的学习用书。

本书封面贴有清华大学出版社防伪标签,无标签者不得销售。
版权所有,侵权必究。举报:010-62782989,beiqinquan@tup.tsinghua.edu.cn。

图书在版编目(CIP)数据

动画编导/陈伟编著. —北京:清华大学出版社,2019(2025.7重印)
(高等教育艺术设计精编教材)
ISBN 978-7-302-49364-8

Ⅰ.①动… Ⅱ.①陈… Ⅲ.①动画片—制作—高等学校—教材 Ⅳ.①J954

中国版本图书馆CIP数据核字(2018)第014375号

责任编辑:张龙卿
封面设计:徐日强
责任校对:袁 芳
责任印制:丛怀宇

出版发行:清华大学出版社
网 址:https://www.tup.com.cn,https://www.wqxuetang.com
地 址:北京清华大学学研大厦A座   邮 编:100084
社 总 机:010-83470000   邮 购:010-62786544
投稿与读者服务:010-62776969,c-service@tup.tsinghua.edu.cn
质量反馈:010-62772015,zhiliang@tup.tsinghua.edu.cn

印 装 者:涿州市般润文化传播有限公司
经 销:全国新华书店
开 本:210mm×285mm   印 张:14.75   字 数:425千字
版 次:2019年1月第1版   印 次:2025年7月第7次印刷
定 价:69.00元

产品编号:075291-01

# 前　言

近年来，我国动漫产业发展迅速，"动画"已普遍走向大众生活。但人们更多的是对"动画"中的"动画片"知道甚多，对于"动画"的概念和"制作过程"了解甚少。"动画编导"在动画制作中的重要性也越来越引起动画创作者的重视，因为好的"动画作品"的关键还是出在好的"动画编剧和导演"上。在世界范围内，我国动画产业还处在发展阶段，但完善的运作模式正在形成。在这个庞大产业中，大量的动漫作品，特别是大量的动画影视作品，从少儿转向成人甚至老人。这些影视作品不断潜移默化地引导着人们的审美，尤其是青少年儿童，伴随着他们的成长，影响着他们世界观的形成。

动画是一门独立的又是综合性的学科，是集文学、美学、设计学、传播学、管理学等诸多学科为一体的综合性很强的艺术种类，它是艺术和技术的高度结合，是电影艺术的一种特殊表现形式。因此对动画编剧就有更高的艺术要求，是影视艺术专业重要的基本功训练课程之一。

全国大批大中专院校都开设并不断完善着动漫专业，以长期培养新生的动漫人才，振兴我国的动漫事业。我们作为长期从事动漫教学的第一线教师，审视动漫教育的整体发展状况，结合自身20多年来从事动画创作、制作和教学实践的经验，编写了这本动画专业教材——《动画编导》，为中国动画出力，为中国动画教育尽心。

为了适应动画专业大中专院校的学生及具有一定基础的动漫爱好者的需要，本书从一定的理论高度将动画编导分为动画编剧和动画导演两部分进行讲解与专业实践训练。结合运用中外各动画大师的代表作和教学中的编导案例，以图文并茂的形式，有针对性地介绍动画创作中动画编导的基础，使学习者能通过实践来明确体会动画编导中的内涵和要领，并努力符合动画创作的设计意图，为以后进入真正的动画创作打下坚实的基础，给有志投身于动画事业的广大青年朋友一定的指导与启示。

本书除了编者自身总结的经验和各种图片资料外，为了阐述其理论观点，还收录了大量中外著名动画大师的动画编剧作品和导演的经典动画范例，在此编者向这些中外艺术家和动画家们表示由衷的敬意。同时，在本书的撰写过程中得到了同事和同人的大力支持，在此一并表示感谢。

由于篇幅短，编者的水平有限，不足之处还请广大读者、专家、学者给予批评、指正。

编　者
2018年3月

# 目 录

## 第1章 动画编导概述

1.1 动画的概念 ·········································································· 1

1.2 动画片的特征和制作流程 ······················································ 5
    1.2.1 动画片的特征 ···························································· 5
    1.2.2 动画片的制作流程 ······················································ 8

1.3 动画编导创作理念 ······························································ 31

## 第2章 动画剧本

2.1 动画剧本的改编及应具备的条件 ··········································· 34
    2.1.1 动画剧本的改编 ························································ 37
    2.1.2 动画片对剧情的要求 ················································· 56
    2.1.3 动画编剧的艺术想象力 ·············································· 70
    2.1.4 动画片的创作原则 ···················································· 73

2.2 原创动画剧本的编写要求 ···················································· 74
    2.2.1 原创动画剧本编写的总体要求 ···································· 74
    2.2.2 原创动画剧本编写要把握的原则 ································ 84
    2.2.3 原创动画剧本编写要注意的问题 ································ 93

2.3 经典编剧作品欣赏 ····························································· 103

## 第3章 动画导演

3.1 动画导演应具备的条件 ······················································ 116
    3.1.1 影视导演应具备的素质 ············································ 117
    3.1.2 熟练掌握视听语言 ·················································· 130
    3.1.3 熟练掌握运动规律 ·················································· 133
    3.1.4 熟练掌握绘画技能 ·················································· 145
    3.1.5 熟练掌握运动的空间构图能力 ·································· 149
    3.1.6 熟练掌握音画对位技巧 ············································ 152

**3.2 分镜头格式、编写及绘制** ················· 153
   3.2.1 分镜头格式及绘制 ······················ 153
   3.2.2 文字分镜头台本的编写 ················· 161
   3.2.3 画面分镜头台本的绘制 ················· 170

**3.3 镜头语言的应用** ······························ 186
   3.3.1 关于轴线的认识 ·························· 186
   3.3.2 关于画面的方向 ·························· 193
   3.3.3 关于镜头的衔接 ·························· 199
   3.3.4 关于时空的转换 ·························· 211
   3.3.5 关于动画特性的充分发挥 ·············· 214
   3.3.6 关于指导中后期制作 ···················· 216

**3.4 导演分镜头剧本欣赏** ························ 220

**参考文献**

**参考片目**

# 第1章 动画编导概述

**学习目标**：通过本章的学习，了解"动画"及"动画片"的概念和动画编导在动画创作中的重要性。
**学习重点**：掌握传统动画片制作的全过程，探究编导在全片中的重要性。

## 1.1 动画的概念

"动画"的概念随着科技的发展而不断赋予新的内涵。其实"动画"概念的不断界定，就是动画发展的过程。最早的"动画"一词是由英文单词 animation 转化而来的，其字源 anima 在拉丁语中是"灵魂"之意，引申为 animate，是"赋予生命""使某物火起来"的意思。因此，把 animated film 或 animation 翻译成"动画"是"经过创作者的努力，使原本不具生命的东西像获得生命一样地活动起来"，这只代表了原意的一小部分意思而已。实际上，animation 包括了所有用逐格拍摄法拍摄出来的影片，换句话说，只要用逐格拍摄法拍摄出来的影片都叫"动画"。早期有很多国家对"动画"的叫法都不一样，有些国家称为"动画片"，有些国家称为"卡通片"(carton)。"卡通"是一种由报纸上漫画转化而成的绘画形式，主要是对幽默讽刺画的叫法，是以时事或生活实景等为主题，并运用简单而夸张的手法来加以表现的特殊绘画作品。实际上，"卡通"与"动画"不属于同一种艺术形式，"卡通"属于平面的绘画艺术形式，而"动画"则是时空的电影艺术形式。我国的"美术片"，较接近于 animation 的范畴，但也有些片面。世界上叫得最多的是"动画片"，这是以绘画或其他造型艺术形式作为人物造型和环境空间造型相结合的主要表现手段，运用夸张、神似、变形的手法，借助于幻想、想象和象征，反映人们的生活、理想和愿望，是一种极端假定性的艺术。采用逐格拍摄的方法，把系列不动的画面逐格拍摄下来，按规定时速连续播放，在银幕上使之活动起来，故称为"动画片"。

动画片不同于美术作品，它同电影、电视一样，是文学、美术、音乐、作曲、照明、摄影、特效等各种手段和艺术样式的综合和创新。但动画片与实拍的电影和电视又有区别。动画是逐格摄制并连续播放的画面，这是从技术和工艺的角度对"动画做了阐述"。这是针对连续摄制的实拍而言。而连续播放的形式，也是相对于同样是播放但却是不连续而言的，如幻灯片的播放，它是静止的单幅非连续的活动画面。

现在制作"动画片"的手段越来越多样化，技术也越来越高超，其内涵和外延在不断丰富与延伸扩大。现在提出的一个"大动画"的概念，不仅包括了动画片，还包括了后续的衍生产品，也称为"动画产业"。因此，"动画"不是到"动画片"为止，而是以"动画片"为基础，不断开发后期的延续产品项目，使整个动画产业能有效并良性地循环起来，这就是现在动画的概念。因此，动画角色的设计，不只满足影片的需要，还要考虑后续开发的因素。

既然动画作为影视艺术的一种艺术类型,那么它的基本思路和制作方式就同影视片大致相同。进入原创阶段,首先是进行动画片的策划,也就是做好计划和打算。影视策划是对将要做的片子做出计划和打算,动画片的策划也是一样。它要完成的工作就是解决以下问题——做什么?给谁看?为什么?怎么做?谁来做?当然还有营销等一系列策略问题。接下来,就需要有一个很好的动画剧本,而动画剧本的质量直接关系到成片的水准和成败。"剧本,剧本,一剧之本",剧本是编剧创作正式、完整的表达形式。要知道,剧本主要是给导演和美术设计师看的,而不是直接给观众看的。当导演拿到剧本之后,就要进行动画的具体创作即二次创作。

在影视艺术创作中,导演处在核心的位置上,一部片子将被拍成什么样,是什么风格,片子的艺术质量好坏,完全取决于导演的创作能力和实际艺术水准。所以,从总体上来说,要提高动画片的艺术质量,关键在于动画编剧和导演的艺术水准。(图 1-1 ~ 图 1-4)

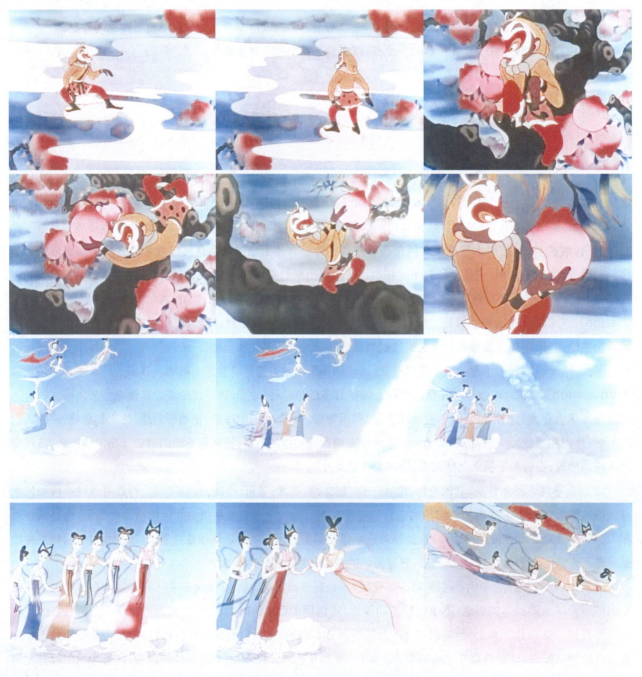

图 1-1 动画电影《大闹天宫》

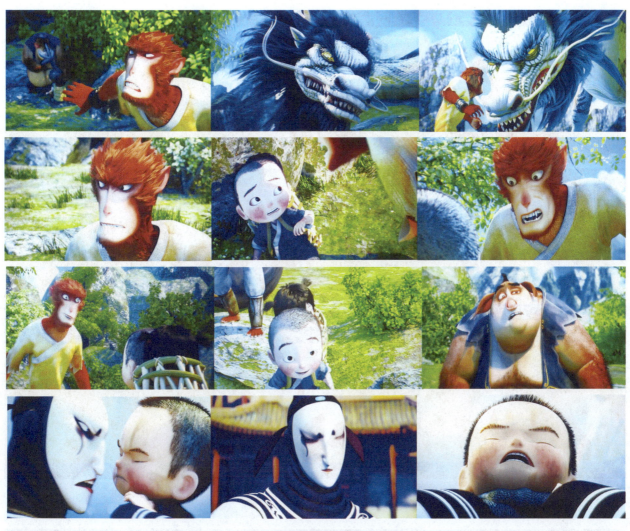

图1-2 动画电影《大圣归来》

图1-3 动画电影《小马王》

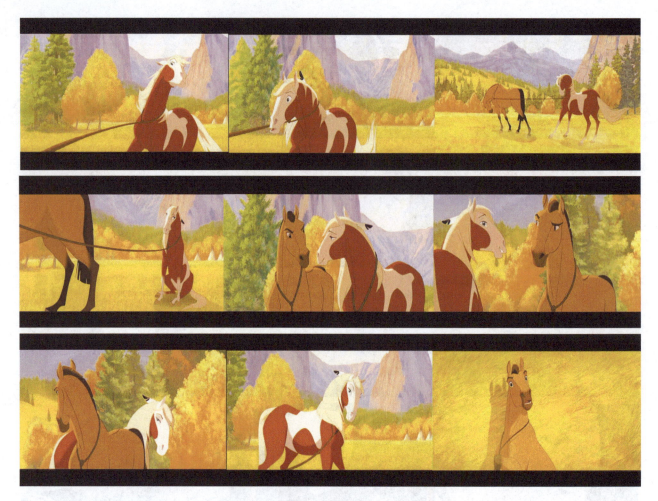

图 1-3（续）

图 1-4 动画电影《千与千寻》

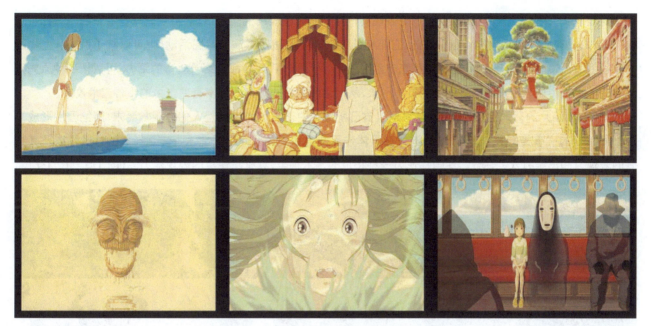

图 1-4（续）

## 1.2 动画片的特征和制作流程

### 1.2.1 动画片的特征

动画片作为一门特殊的艺术片种，有着不同于其他艺术形式的特点。动画片尽管和实拍的电影、电视的基本前提是一样的，具有影视艺术的特点，必须遵循影视艺术所遵循的规律和法则。但由于艺术形式不同，其艺术性也不同。

第一，动画片和实拍片都是视听艺术，有着不同于实拍片的独特创作规律，它兼有美术和电影两种艺术形式的特点，但又有所不同，它独立存在并自成一体。具体来说，动画片和实拍片的主要区别在于，实拍片是通过真人演员的表演来完成导演给的任务，而动画片则是通过绘制出来的角色造型，利用运动规律使角色动作活动起来而完成导演给的任务。

第二，拍摄方式不同。实拍由真人扮演的演员表演，一般是摄像机连续拍摄的，得到的图像也是连续活动的，中途不能把每一帧停下来。而动画片则是逐格拍摄的，拍好一格画面后，停下机器，换上另一画面再进行拍摄。若达到连续播放的画面就要进行编辑，以便形成完整的人物活动动作。另外，实拍片的摄像机可以自由地根据导演的意图进行各种角度的拍摄，画面的"推、拉、摇、移"也是主要通过摄像机本身的运动来完成，而动画片则必须在固定的特制机架上进行拍摄，或扫描进计算机中进行合成。动画片的"推、拉、摇、移"只能通过画面的变化，或靠摄影机在一个角度上进行上、下、左、右等运动来完成。

第三，在实拍片中，人物的活动及运动速度的快慢等都取决于演员的素质和表演技能，由摄像机实拍记录下来即可。而动画片中的人物动作幅度的大小及运动速度的快慢完全由动画设计师决定。原画设计师负责设计动作和节奏，所画的张数越多，每幅画中的人物动作之间的差别越小，动作就显得越慢、越平稳；反之，所画的张数越少，每幅画中的人物动作之间差别越大，动作也就显得越快、越激烈。

第四，实拍电影由于都是基于真人的活动及表演拍摄下来，因此对某些特殊表现的东西有局限性。而动画片

除了能表现真人表演的种种动作之外,还能表现实拍片中所无法表现的一切情境,特别是一些夸张的、幻想的、虚构的动作,具有极端假定性的特征。因此,它不但能使一切生物按照导演的意图活动,也可以赋予那些非生物的物体以生命而使之活动起来,甚至能使那些自然现象,如风、雨、烟、云等都能给予生命的活力,可以把各种原先只能存在于想象中的东西都变为有生命的具体形象,从而造成独特的感染力和富有冲击力的银幕艺术效果。

总之,动画片的艺术性,直接表现在它是以自己所独有的艺术魅力满足着人们的观赏要求,而绘画性形成了动画片特定的"审美刺激"潜力,这种潜力在具体作品中得到发挥。即动画艺术性体现在它的绘画性以及其特有的表现力和思维方式上,所以,动画片作为一种特定的艺术种类,具有超现实的表现能力。(图 1-5～图 1-7)

图 1-5　电影《战狼Ⅰ》

图 1-6　动画电影《金猴降妖》

图 1-6（续）

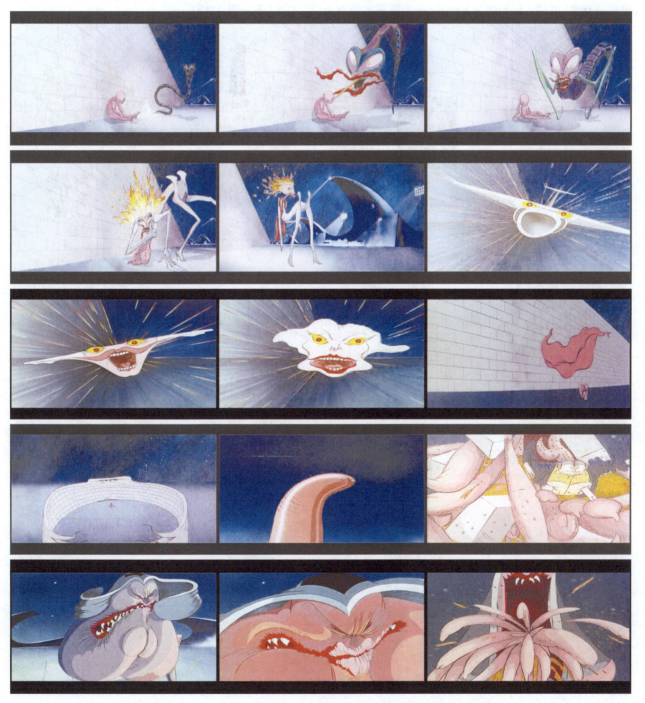

图 1-7 动画电影《迷墙》

### 1.2.2 动画片的制作流程

由于动画片是一种特殊的艺术种类,其表现方式也有着独特的魅力。因此,它的制作也同其他艺术种类有很大的不同,有其自己独特的制作特点。在讲动画片的制作特点之前,先把动画片的整个摄制过程,以及参与摄制的人员在各个工作中的具体任务作一下介绍。

动画片整个摄制过程一般分为三个阶段:前期策划阶段、中期制作阶段和后期合成阶段。但细分也可分为四个阶段,即策划阶段、前期创作阶段、中期制作阶段和后期合成阶段。所谓前期,就是导演接受剧本之后,即可组成摄制组,并进入创作的筹备阶段,一直到正式绘制为止。(图 1-8～图 1-12)

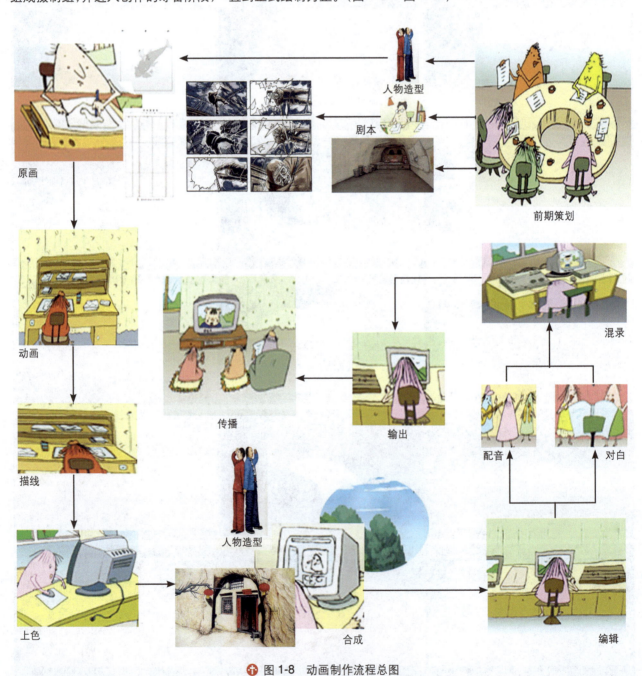

图 1-8 动画制作流程总图

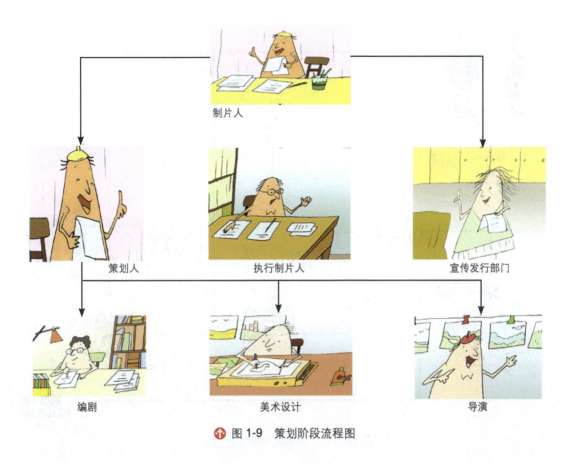

图 1-9　策划阶段流程图

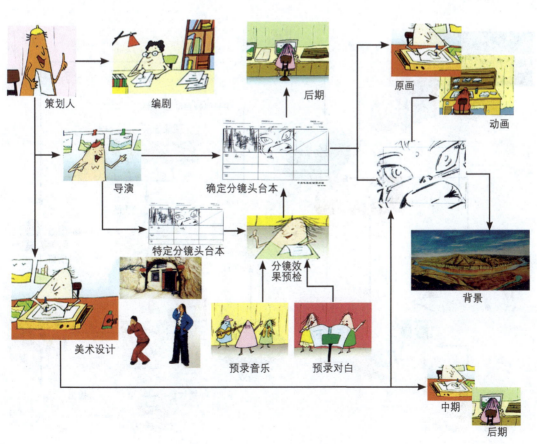

图 1-10　前期创作阶段流程图

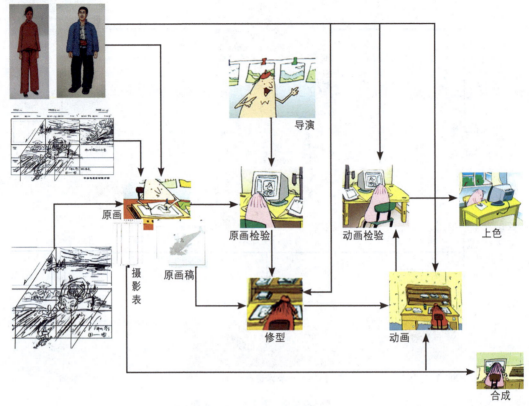

图 1-11 中期制作阶段流程图

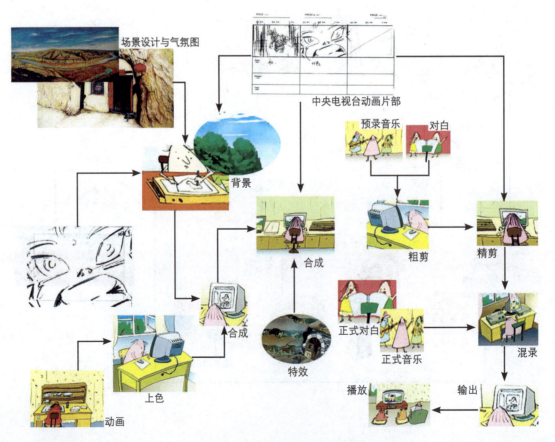

图 1-12 后期合成阶段流程图

## 1. 前期创作阶段及特征

### 1）认真研究文学剧本

前面讲过"剧本，剧本，一剧之本"，对于影视艺术来讲，剧本的好坏与影视作品的质量有着根本的关系，一旦导演拿到剧本之后，即要反复熟读剧本，并组织主创人员对剧本进行反复的讨论研究，分析比较，理顺主次线及剧情的发展和结尾，以及剧中人物的个性及角色的发展。导演把大家讨论的意见进行组织统一，然后分头进行准备工作。下面以日本动画导演宫崎骏的《千与千寻》片段为例。

"……父亲被丰富的食物惊呆了，急忙招呼千寻和母亲过来，母亲过来坐在餐桌旁，饭馆里没有人，母亲建议先饱口福等来了人再付钱，要千寻一起过来吃，千寻害怕饭店老板斥骂不敢来吃，父亲早已开始忙着夹菜了，站在饭店门口的千寻试图阻止贪吃的父母，兴致正浓的父母什么也听不见，千寻无奈地向饭店巷口走去……"

**原剧本主要内容如下。**

爸："哇！这么丰富啊！"

爸："快来！就这儿。"

爸："有人在吗？请问有人在吗？"

妈："千寻你也过来，很好吃喔！"

爸："请问有人在吗？"

妈："别叫了！等一下有人来了，再付钱就是了。"

爸："说的也是，有这么多好东西！"

妈："这卤的是什么鸡肉？"

爸："真的好吃！千寻，真的很好吃喔！"

千寻："我不要！回去啦！人家老板会骂的！"

爸："不要紧！有爸爸在你怕什么！"

妈："信用卡还是现金，随他收！"

千寻："妈妈！"

妈："千寻也来吃一点嘛，连骨头都好软耶！"

爸："芥末呢？谢谢！"

千寻："妈妈，爸爸，不要这样啦！"

千寻无奈，转身离开。

### 2）撰写导演阐述

导演在对剧本做深入研究之后，要对剧本的主题内容、剧本的发展及整体结构有一个充分的分析研究，并对剧中人物也要有个深入的分析。导演进行认真系统地研究后，写出自己对本片的艺术处理。导演阐述就是要说明导演自己的创作意图，从而使摄制组主创人员进行创作时有据可依。另外，导演在阐述中，对整个影片的风格、人物造型的风格、背景的风格及色调，以及人物的动作风格、音乐风格等都要有一个整体的把握和阐述。下面以动画导演宫崎骏的《千与千寻》导演阐述为例。

**《千与千寻》导演阐述**

（1）故事梗概。

年龄仅有10岁的少女千寻在和爸爸妈妈去郊外新家的林中小路上，爸爸将车意外开到了一个充满神秘感的古老的城楼前，城楼下面有长长的隧道。好奇的父母带着她走了进去，结果隧道的那边却是另外一个世界，

父亲却误以为这是以前经济泡沫未破灭时盖的仿古游乐城。父亲循着诱人的饭香来到了空无一人的小镇上，屋子里摆满了可口的食物，父亲和母亲迫不及待地大快朵颐。千寻的父母因贪吃了供品遭到诅咒而变成了猪。这时渐黑的小镇上亮起了灯火，而且一下子多了许多样子古怪、半透明的幽灵。千寻仓皇逃出，一个叫小白的人救了她，告诉她怎样去找锅炉爷爷以及汤婆婆，必须获得一份工作才能不被魔法变成别的东西。为了破解毒咒，解救父母，也是为了不让自己遭受到同样的惩罚，千寻到汤婆婆开的温泉室里做帮工，还被剥夺名字，千寻化名为"千"。 开始了拯救双亲的旅程……在经历了友爱、成长、修行的冒险过程后，千寻终于回到了人类世界。

(2) 主题思想。

生命力的发掘来源于与社会的沟通，互助和关爱是打破孤独、寻回自我的钥匙。故事正是借小女孩千寻的经历，在积极探索一条入世的道路。千寻由一个物质世界跌入一个对于她来说全然陌生和充满着困境的神灵的世界，"回归"将是一切努力的终极目标，取胜的魔法只有一句话——"为了他人而做一件事"。最终千寻回到了人类社会，但这并非因为她彻底打败了恶势力，而是由于她挖掘出了自身蕴含的生命力的缘故。不屈的千寻最终发现了自身存在的意义，她于是努力以成长的主题去实现自己对世界的怀疑与期待。一个信念结束黑暗的历程。这是一个没有武器和超能力打斗的冒险故事，它描述的不是正义和邪恶的斗争，而是在善恶交错的社会里如何生存。学习人类的友爱，发挥人本身的智慧。

(3) 叙事结构。

故事采用的是传统的"起承转合"戏剧式叙事结构，采用了多角度、多层次、多角色的复杂叙事方式。虚构了一个故事性极强、又适合动画语言表现的、具有人性化想象的动画故事，同时影片在叙事结构中喜欢赋予情节以神的力量，喜爱探讨人与自然的关系。

在叙述的视角上，采用了有限视角来展示。本片讲述了一个人在陌生环境中的冒险故事，这种叙述形式与整个故事的内容和主题内涵结合得非常紧密。在有限视角的叙述中，观众被设置成和主人公一样，是通过剧情的逐步展开而知道整个事件的来龙去脉、前因后果的。所以观众是被限制在一种和主人公一样的紧张心态下完成冒险的。观众是通过千寻逐步了解油屋的，是在第一人称的前提下进入整个故事的情境当中的。影片用大故事套小故事的叙事手法使得影片的内容丰富。故事里的思维跨度很大，从亲情、友情和爱情以及不同的几个层面去描述故事。以在另一个世界为了救父母的千寻的成长历程为主线，以千寻对白龙的爱情、千寻与打杂姑娘的友情为辅线，以故事当中不同的人物性格特征去渲染故事使其变得有血有肉，寓意深刻。

故事情节围绕着人与神怪的情感纠葛进行，虚实相间，脉络清晰。整个影片在叙事结构上以两条情感线展开，一条是以千寻在解救父母的过程中展现了千寻的聪明勇敢和"浴镇"这个神秘之城的光怪陆离及阴森恐怖，在这一情感线中，粗暴冷漠的"无面人"只对纯真的千寻比较友善，而对"浴镇"的其他贪得无厌的神怪则表现得粗暴凶悍。通过这些再现出"无面人"对千寻的帮助，也从侧面反映出千寻对"无面人"的友善与同情，并努力寻找解救"无面人"灵魂的方法，这条情感线的内容在全片中占的比重较大。而另一条情感线则是汤婆婆，一方面是凶残的浴室的"老板"，对千寻及"浴镇"所有神怪都很凶残；另一方面又是"母亲"，对她的儿子充满了无尽的母爱，对汤婆婆喜怒反差极大的这一性情的塑造，使影片具有极强的戏剧性和动画夸张性。

最后千寻能重新找回自己的"生命力"，正是因为她明白了"要让自己找到本来的自己"，这一点无疑是对现代人的忠告。在故事里，千寻最终激发出身体里全部的潜能，随之成功地完成了自己的冒险。这是从孩子的视线出发，把故事讲给全人类社会听。

(4) 美术风格。

片子在造型风格上充分体现了日本民俗，造型设定在写实与夸张的基调上。千寻与父母的造型特点是写实

的,而神怪造型是拟人化的夸张,服饰也强化了民族特征。使观众从视觉上形成真实与幻影的冲击,突出了现实与非现实之间冲突的喜剧效果。

片中的主要人物介绍如下。

千寻:一个长相极其普通的少女,宽宽的四方脸,两只眼睛小而圆,没有特别吸引人之处,具有怯懦的性格。开始给观众的印象平常,发展到最后,才能让观众认识到她的魅力所在。

锅炉爷爷:秃头、泡眼,留有浓密胡须,拥有黑乎乎的身躯和几条胳膊,整个身体几乎不动,看不到他的全身,只有能够不断伸缩变形的胳膊忙碌着,怪异的造型与背景画面呈现出神秘气氛。

无面人:戴着面具,身披斗篷,同样增加了神秘气氛。

河神:拥有庞大神威却以很肮脏的面目出现,造型设计以流动的黏泥的夸张变形来定型,突出肮脏的视觉刺激。

汤婆婆:拥有大脑袋,矮胖的身材,三角眼,鹰钩鼻,满脸的皱折,满头白发,从而增强了人物的性格。

钱婆婆:汤婆婆的孪生姐妹,是自然生活的象征。

白龙:12岁的美少男,温泉的账房主管,性格矛盾复杂。

阿铃:性格尖刻热情,对现实不满。给千寻许多的帮助。

片子在场景设计上可以说是非常精致了,细节的表现上有着非常浓郁的日本古典文化的氛围。动画中环境的渲染能够使人身临其境地去感受日本的民俗文化。片子的场景设计将传统与现代很好地结合了起来。作为影片中最重要的场景"浴镇",既漂浮着一种怀旧气息,又通过导演把此镇上所有建筑物特色以及浴室的电梯、走廊、浴盆、浴楼等进行想象夸张,展现给了读者崭新的视觉形象。另外,白龙与千寻飞行的大场面还运用了数码CG技术,增强了视觉效果。汤婆婆办公室的设计风格也尽显巴洛克风情。在影片中,努力营造出千寻的神秘世界,水上奔驰的火车又把神的世界与机械文明协调成一个自然的、开放的、轻松与和谐的神界。夺目繁复的神秘宫殿世界、完美的西式建筑与日式澡堂文化成功地融合在一起,显得非常精彩!

(5) 细节的处理。

在细节处理上一定要细致入微。首先是遇到"白龙"的这场戏,着重描述了白龙对千寻处境的担忧,以及他如何竭尽全力帮助千寻脱离危险。千寻准备离开父母时被白龙阻止,当她返回再见到父母时,他们已经变成了猪,同一时空情境发生了巨大变化。紧接着是一系列千寻在茫茫黑夜里奔跑的镜头,用不同景别的变化来表现这时千寻的弱小、无助和茫然。使观众感觉到千寻当时内心世界的矛盾。

第二处细节放在千寻遇到锅炉爷爷的场景中,这段情节处理得十分诙谐,夸张的锅炉爷爷和煤炭精的造型,使故事的动画性更强。该部分重点对千寻的性格刻画做了更为深层地挖掘,如有一段将千寻放在一个时空领域里,千寻的弱小及其惊恐心理被清晰地勾勒出来。这种诡异的环境已经使千寻很恐怖了,而当她受"白龙"的指引来到锅炉房时,看见了一个有很多条很长胳膊的锅炉爷爷和黑乎乎的无数煤炭精时,更加毛骨悚然。画面运用极度夸张、趣味的手法营造出此时千寻正置身的环境气氛,情境推动了剧情发展,进一步表现了千寻恐惧的心理,加强了对人物性格的塑造。

第三处细节是千寻找工作。在这段戏里,千寻与汤婆婆的关系已经更加激化,千寻反复说"我要工作",使得汤婆婆越发恼怒,暴跳如雷,对着千寻大吼大叫,但听到婴儿哭声时,汤婆婆的声音变得温和和委婉,但镜头里出现的只是堆积如山的包裹,直到后来才抖开这个"包袱",让汤婆婆的儿子出现在画面里,使观众惊叹不已,一直牢牢锁住了观众的眼睛。

第四处细节在高潮处缓解,描写千寻做浴工,吃力地为"河神"忙碌,千寻的机智、勤劳、勇敢和不怕脏的精神感化了汤婆婆,最终使其率领众神与浴工帮助了"河神"。

**3）人物造型设计和背景风格设计**

人物造型设计和背景风格设计由美术设计人员担任，美术设计人员在导演的具体指导下进行创作，根据对剧本的理解和分析，设计人员要设计出既符合剧本中规定的人物形象，又要符合导演设想的影片风格的人物造型、场景设计。在这个基础上，美术设计人员还要对已设计好的人物造型进行整理和分析，画出每个主要人物造型的多个角度的侧面，以及主要的动态和不同的表情，还必须画出所有人物角色的比例图和彩色稿，那些零碎的道具也要设计出来，甚至还有口形图也要画出。对于每一场的主要场景图，还需要画出一张标准的场景气氛。仍以动画导演宫崎骏《千与千寻》造型、场景为例说明。（图 1-13 ～图 1-21）

图 1-13　动画电影《千与千寻》中的室外场景

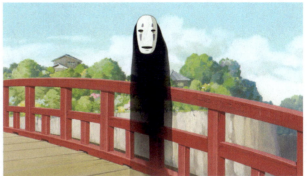

🔸 图1-14 动画电影《千与千寻》中的室外背景设计

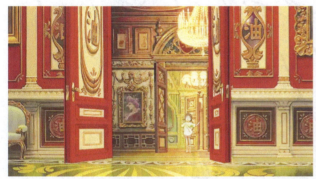
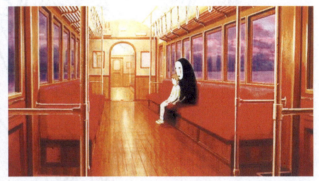

🔸 图1-15 动画电影《千与千寻》中的室内背景设计

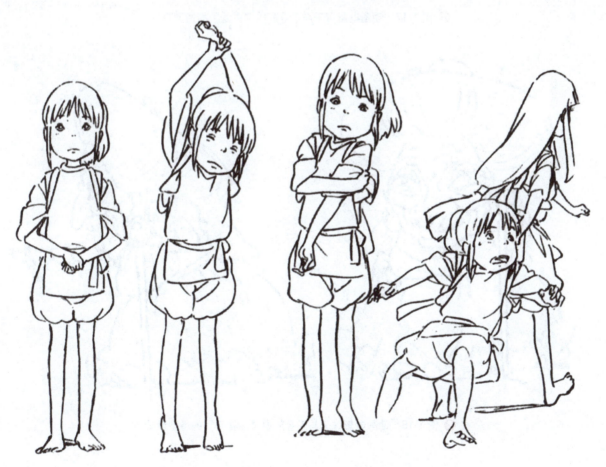

🔸 图1-16 动画电影《千与千寻》中"千寻"的造型设计

图 1-17 动画电影《千与千寻》中"白龙"的造型设计

图 1-18 动画电影《千与千寻》中"汤婆婆"的造型设计

🕇 图 1-19 动画电影《千与千寻》中"小孩"的造型设计

🕇 图 1-20 动画电影《千与千寻》中"白龙人形"的造型设计

图 1-21 动画电影《千与千寻》中"千寻表情"的造型设计

4）导演完成文字和画面分镜头台本

根据文学剧本的故事情节结构，导演以自己的理解和设想，充分运用电影语言的叙述方法，把文学剧本改写成电影文字分镜头剧本，进一步按电影逻辑思维把情节安排得更为合理，更能用电影语言表现，把戏推向高潮，把主线理得更顺畅，该突出的更突出，该削弱的更削弱。导演在写文字分镜头台本时，要把文学剧本按电影处理办法分切成连续的镜头，并依次编上号，同时，要写出镜头的内容和特效"推、拉、摇、移"等处理手法，还要标上景别。

仍以《千与千寻》中部分文字分镜头台本为例说明，如表 1-1 所示。

表 1-1 动画电影《千与千寻》文字分镜头台本

| 镜号 | 景别 | 内容 | 对白 | 技效 | 音效 | 备注 |
|---|---|---|---|---|---|---|
| SC-01 | 全 | 父亲向食物跑来，看丰盛的食物 | 哇！这么丰富啊！ | 固定 | | |
| SC-02 | 全 | 父亲转身，招呼母亲和千寻过来，母亲走进饭馆，千寻停在饭馆外 | 快来！就这儿。 | 固定 | | |
| SC-03 | 全 | 父亲向饭馆内喊话，问是否有侍者，母亲在餐桌旁坐下，千寻停在饭馆外 | 有人在吗？请问有人在吗？ | 固定 | | |
| SC-04 | 全 | 饭馆里没有人 | | 横摇 | | |
| SC-05 | 全 | 母亲开始吃，父亲挑选食物，千寻在饭馆外左右看 | | 固定 | | |
| SC-06 | 近 | 母亲回头邀千寻一起吃饭 | 千寻你也过来，很好吃喔！ | 固定 | | |
| SC-07 | 中 | 千寻拒绝，说会被饭馆老板斥骂 | 我不要！回去啦！人家老板会骂的！ | 固定 | | |
| SC-08 | 中 | 父亲在夹食物，要千寻一起吃饭 | 真的好吃！千寻，真的很好吃喔！ | 固定 | | |

续表

| 镜号 | 景别 | 内　　容 | 对　　白 | 技效 | 音效 | 备注 |
|---|---|---|---|---|---|---|
| SC-09 | 全 | 父亲在母亲身边坐下,开始吃,母亲再次邀千寻一块儿吃,千寻再次拒绝 | 千寻也来吃一点嘛,连骨头都好软耶! | 跟摇 | | |
| SC-10 | 近 | 父亲狼吞虎咽 | | 固定 | | |
| SC-11 | 近 | 母亲细细品味 | | 固定 | | |
| SC-12 | 近 | 千寻大声喊 | 妈妈,爸爸,不要这样啦! | 固定 | | |
| SC-13 | 全 | 父亲和母亲吃的背部动作 | | 固定 | | |
| SC-14 | 近 | 千寻向画外走去 | | 固定 | | |

导演再根据文学分镜头台本并用画面的形象逐个画出画面分镜头台本。导演可以依据美术设计人员设计出的人物造型和背景设计具体进行,确定每个镜头的构图、景别、人物安排、镜头的切换等处理手法,同时也要标出每个镜头的镜号、长度、规格和拍摄处理等。画面分镜头台本好比是建筑设计的草图,所有工序的工作人员都是以它为依据进行工作,动画设计人员根据分镜头台本来绘景、摄影,甚至作曲人员也都要以它为工作蓝本,这样才能使工作紧张而有序地进行,导演的具体要求都要在画面分镜头台本中很好地反映出来。下面以《千与千寻》中部分画面分镜头台本为例说明,如图 1-22～图 1-25 所示。

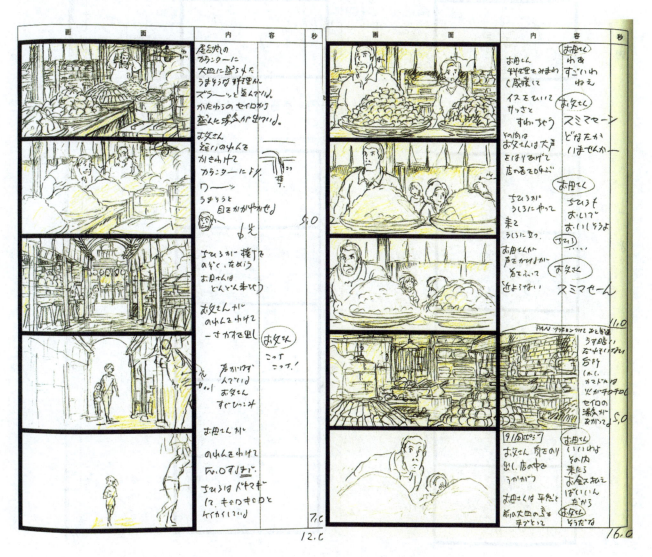

✤ 图 1-22　动画电影《千与千寻》原画面分镜头台本（1）

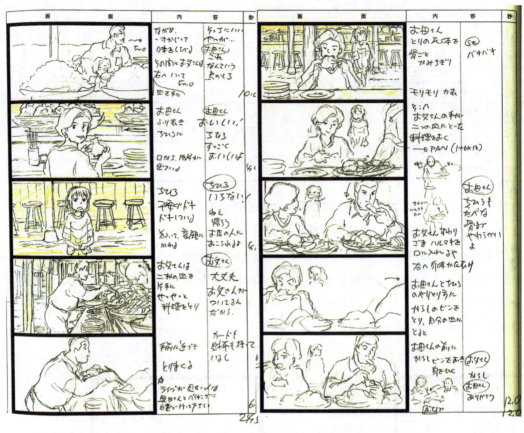

图 1-23 动画电影《千与千寻》原画面分镜头台本 (2)

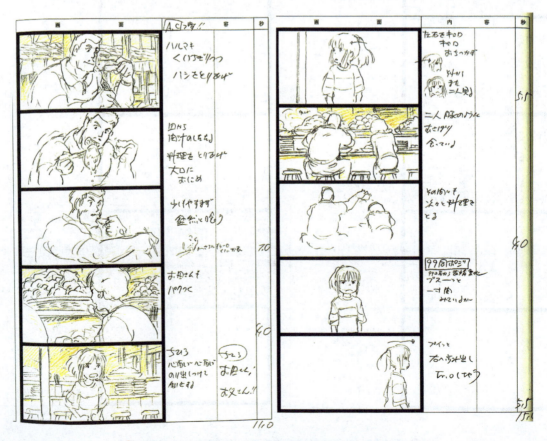

图 1-24 动画电影《千与千寻》原画面分镜头台本 (3)

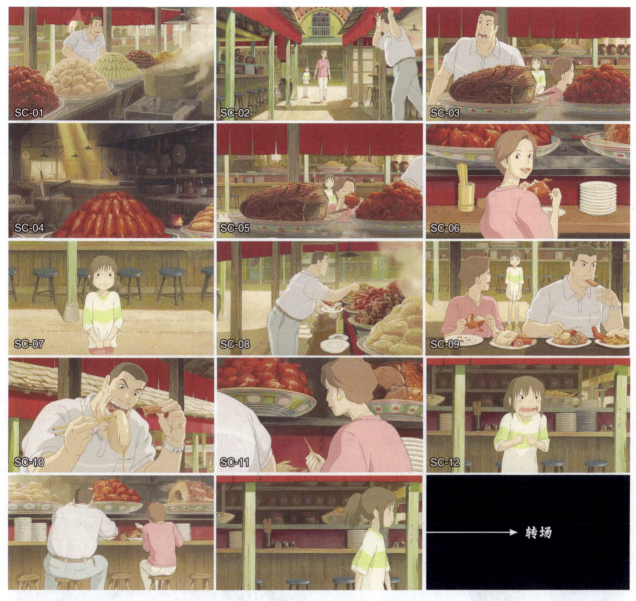

图 1-25 动画电影《千与千寻》的最终效果

5）先期音乐和先期对白录音

先期音乐就是作曲人员在筹备期间与导演、美术设计共同研究，根据剧情与发展的气氛要求，确定节奏然后写作乐谱，并请乐队演奏后录音。而先期对白录音也同样在筹备期间确定对白，并请配音演员录好对白。这些都是为了更好地表现强烈的动作节奏感和音色夸张的对白效果，这样动画设计人员依据先期音乐和先期对白，从音乐素材中计算出速度、长短、格数，就能更准确地画出人物动作的节奏感和口形变化。另外，动画创作人员还可以从先期音乐的气氛和节奏中，以及先期对白录音的语气和感情中，激发人物动作设计的灵感，使人物动作更富有个性，更符合剧情的发展。

6）放大设计稿

分镜头台本最终被确定后，就可要求设计人员来放大设计稿。设计稿要求分前后层，即前层人物层和后层背景层。人物层根据分层需要，还可分为 A、B、C、D 等层，背景层也同样可分为几层。背景组成、人物层还可以有若干 POS 关键动作。设计人员还需要对人、物、背景运动方向、轨迹、超出点及光的方向、明暗区域作标注，设计稿经导演审定以后，每套放大设计稿复制两份，分别交原动画部门和背景部门。（图 1-26～图 1-28）

🕂 图1-26 动画电影《人猿泰山》的设计稿

🕂 图1-27 动画电影《白雪公主》的设计稿

🕂 图1-28 动画电影《花木兰》的放大设计稿

7）进行动作和摄影的风格试验

导演在正式制作动画片之前，会先做原动画创作的动作风格试验，让片中主要角色具有特定的动作及习惯性动作设计。同样摄影人员对影片色调的控制也需要做试验。导演将所有内容都审定以后，那么动画片的第一阶段即前期筹备期已基本结束。（图1-29）

🔸 图 1-29　动画片《超能陆战队》的风格试验

**2．中期制作阶段及特征**

原画制作阶段从动画设计开始，一直到摄影机拍摄停机为止，都包含在中期之中。中期主要是原画创作，这类似于实拍故事片中的演员表演拍摄阶段。这是实实在在地进行影片制作，制作的质量会真实地呈现出来。在这一阶段导演必须把控好每一制作过程的质量。

1）导演讲解分镜头

导演向摄制组全体工作人员详细讲解分镜头的内容，并充分阐述创作意图。这就好比实拍故事片时导演向演员说戏一样，动画片导演要把故事讲清楚，把戏说透，让每一位摄制人员都非常了解故事的来龙去脉。

2）原画动作设计和中间画

动画设计人员接到任务后，必须根据导演的意图，同导演一起探讨戏中人物的动作、表情、走向、位置，必要时还要排戏，认真体会一下角色的表演，把动作分析清楚，这样在设计动画角色时才会做到心中有数。

动画设计人员必须按照美术设计人员提供的设计稿中的形象、构图、人物大小和运动路线来设计每个镜头中人物的关键动作，并认真填写摄影表，经过线拍且检查无误，再由导演审验通过后交给动画创作人员加上动画，完成之后再一次线拍并检查通过。这时，动画设计中的一个镜头才算正式完成。（图 1-30 ~ 图 1-32）

3）绘制背景

背景绘制人员依据背景设计稿、场景气氛图以及色调风格来绘制全片的背景，而且必须严格按照背景设计稿所规定的位置、透视、景别大小等来绘制。特别是绘制人物在背景中的位置时，绘景人员要特别小心，而且要在动画设计人员画人物之前先绘好背景，交由动画设计人员对景并画人物的位置。如果碰到有"推、拉、摇、移"以及多层次拍摄的背景，一定要和动画设计人员以及摄影等有关人员共同探讨，定好方案，再去绘景，避免以后有差错。（图 1-33 ~ 图 1-36）

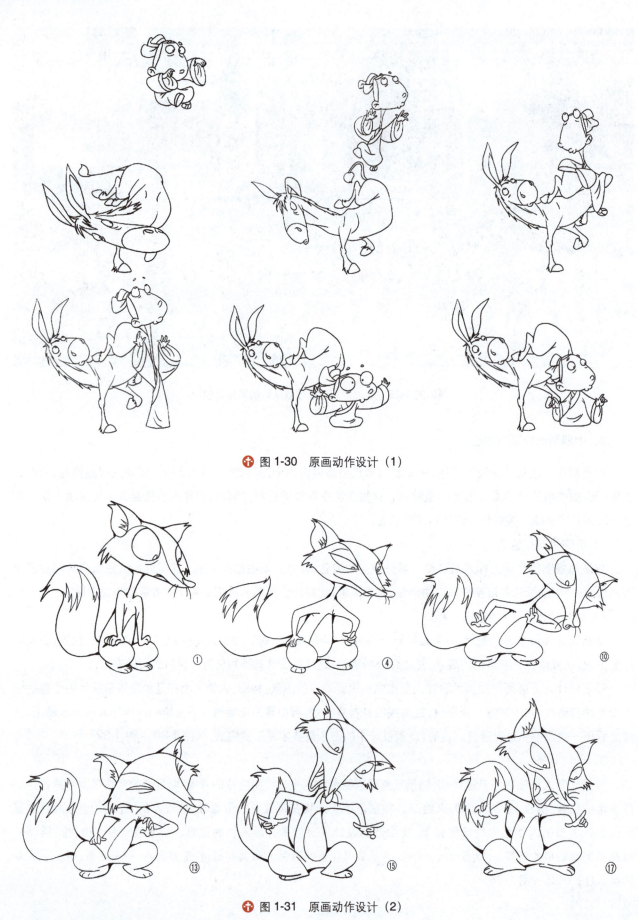

图 1-30　原画动作设计（1）

图 1-31　原画动作设计（2）

图 1-32 原画动作设计（3）

图 1-33 动画电影《大鱼海棠》的背景设计

图 1-34 动画电影《阿凡达》的背景设计

图 1-35 动画电影《风之谷》的背景设计

图 1-36 动画短片《父亲》的背景设计

4）校对检查

动画人员画好动画镜头后，必须进行仔细的校对。依据导演分镜头台本和镜头摄影表，检查动画是否缺张数、漏线，以及动画镜头中需要涉及的动画特技的条件是否具备，还要进一步检查动画与背景合成的关系是否准确。如果以上这些环节都没问题，动画镜头才能由计算机扫描并进入上色的工序。如果片子是影院片，还需要描线、上色，校对人员同样要检查以上问题，另外还要检查描线、上色的质量，完成后才由导演审看，并交摄影人员拍摄。

5）完成全片镜头的制作

动画镜头由计算机扫描、上色后，根据摄影表进行动作和背景的合成，完成一个动画镜头的制作，然后进行"推、拉、摇、移"的镜头处理和特效制作，把全片镜头连接起来。（图 1-37）

图 1-37 动画电影《大圣归来》动画镜头的合成

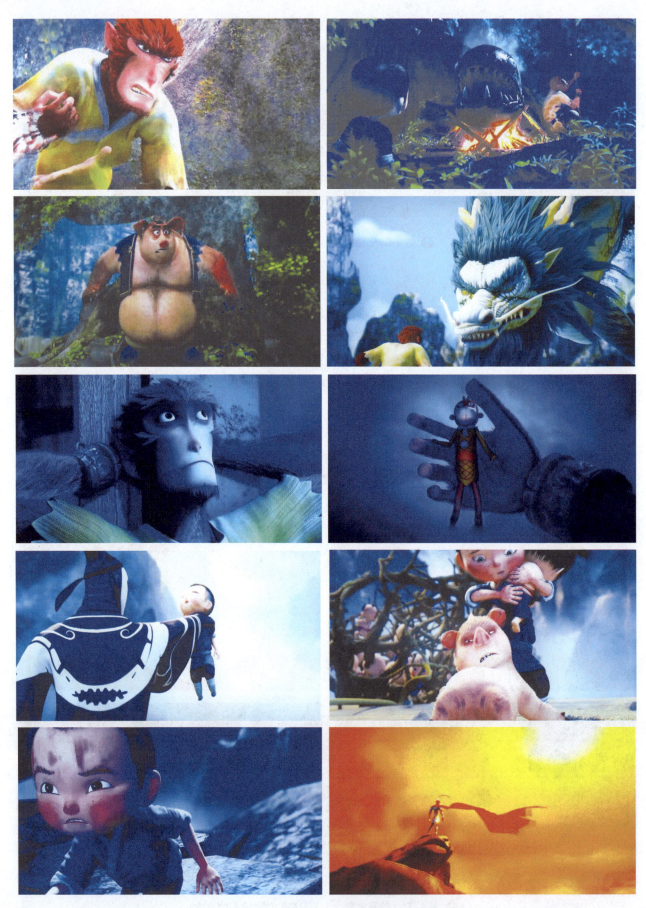

图 1-37（续）

**3．后期合成阶段及特征**

动画镜头全部拍摄制作完成后，也等于故事片实拍后的素材，导演拿到这些素材，就要进入影片制作的后期阶段。

1）素材剪辑

一般实拍片导演拿到素材后，就会在大量的素材中挑选合适的镜头，把所有挑选出来的镜头按次序连接起来；而动画片导演则把所有素材的分镜头台本的号码连续起来，素材剪辑由导演和剪辑人员负责。在剪辑过程中，导演要根据影片剧情的发展，注意全片的动作和节奏，并充分运用电影"蒙太奇"的手法，把这些片段的素材运用电影语言进行调度和剪裁，导演在剪辑中要充分发挥创作才能。一部片子质量的好坏，叙事是否流畅，电影语言的应用是否丰富，节奏把握是否紧凑，整部影片是否达到预期的艺术效果等，素材剪辑是极其重要的一个环节。（图1-38）

图1-38 素材剪辑

2）音乐、对白和效果的制作

导演应及时同作曲人员进行沟通，讲述对影片音乐的要求和风格。作曲人员应计算好影片长度，对每一场戏的内容做到心中有数，并反复观看剪辑的样片，对影片风格、节奏进行彻底的了解后，再根据影片分段内容写成分乐谱，然后由乐队指挥人员对着样片指挥演奏，并进行现场实录。音响效果人员反复观看样片后，找出需要音响效果的地方，经过充分准备并运用各种道具，进行现场实录。

以上对动画片的整个制作过程做了简要讲述，大家应能清楚地了解制作一部动画片的流程。由于动画片自身的特点，而形成与实拍片不同的特征，特别是中期制作阶段，动画片需要一张一张绘制出来，而且要经过很多道工序，涉及很多制作人员，然后再一张一张逐格拍摄和扫描下来。而在前期筹备阶段，导演则需要根据美术设计画出的人物造型和背景场景，进行导演分镜头台本的工作，这也需要将一个个镜头逐个画出来，所以，作为一名动画导演不仅需要具备一名实拍导演的能力，还需要具备一名实拍影视师的能力，掌握镜头的运用方法与"推、拉、摇、移"等处理方式，而且导演还要精通表演，能指导动画设计人员把握动画人物在表演方面的技巧和分寸，保证所有动画设计人员在工作中能使剧中人物的表演统一，同时也需要动画导演精通剪辑方面的规律和技巧。动画片导演就像是一名懂电影语言的画家，工作量十分大。（图1-39）

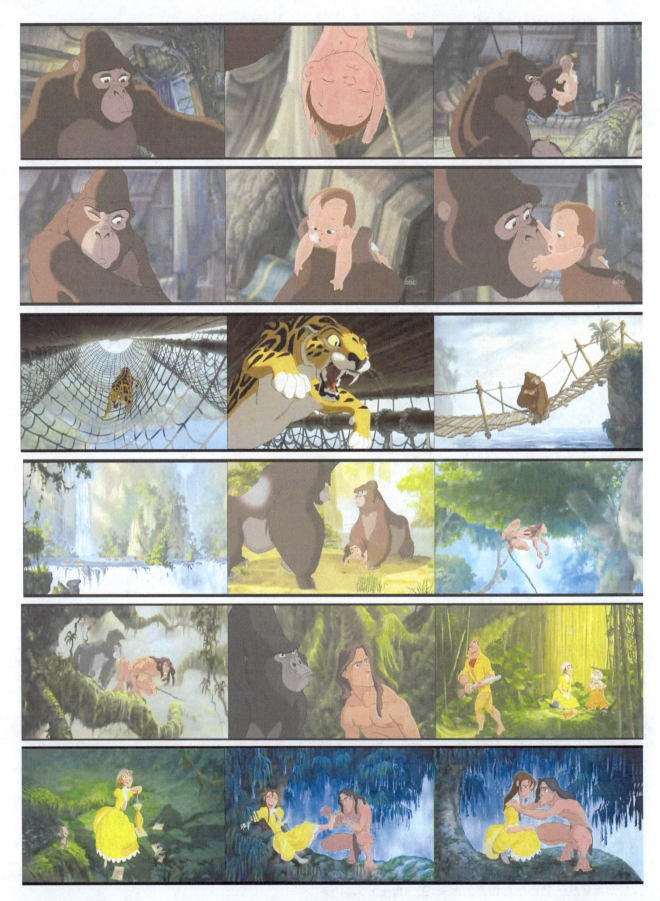

图 1-39 动画电影《人猿泰山》片段

## 1.3 动画编导创作理念

　　编剧和导演是完成一部动画片的关键人物，整部影片的成败也往往取决于他们的努力程度和业务水平的高低。编剧是第一个接触生活素材的人，电影编剧既是对生活、形象和美的发现者，又是将这三者统一起来的创造者。也正是通过编剧的创造性工作，才能将生活变成艺术，并把生活素材进行提炼，为构思银幕形象打下良好的基础。正如希德菲尔德所言："一个电影导演可能用一部很好的剧本拍出一部很糟糕的影片，但他绝对不可能用一部很糟糕的剧本拍出一部很好的影片。"由此说明，剧本在电影中所起的正是"基础"的作用。

　　在影视作品制作中，导演无疑是处在核心位置上的。导演是一部动画片艺术质量的决定因素，他自始至终掌控着这部片子在艺术方面的全部创意、创作、实施方案等具体问题。所以一部优秀动画片的诞生，既是编剧、导演以及其他工作人员辛勤工作的结果，也是编导高水平的体现。如由上海美术电影制片厂出品的艺术短片《三个和尚》（导演为阿达，编剧为包蕾，造型设计为韩羽），此片改编自流传民间的谚语，讲述三个和尚喝水的问题，全片没有一句对白。即一个和尚挑水吃，两个和尚抬水吃，三个和尚没水吃。内容看似简单通俗，但却寓意深长，幽默诙谐。人物造型简洁生动，动作幽默，使人发笑；音乐生动，节奏感强，富于特色，音效简练到位；在艺术上有所创新，具有浓郁的民族风格。此片多次荣获国内、国际动画片大奖。

　　在日常生活中，的确有许多事情往往因为"三个和尚"的不齐心而把事情办坏。所以，"三个和尚"包含着深刻的哲理，过去如此，今天如此，将来还会如此。导演牢牢地把握住了剧本的主题思想，即人多心不齐就会坏事，同时又告诉观众只要心齐，劲往一处使，就能够办好事。导演在处理整部影片时，又将这三句话做了进一步的阐述，并有意识地拉了一个对立面，当三个和尚都不去挑水，背坐着各想各的时候，小老鼠出来捣乱，咬断了灯烛，烧着了幔帐，引起了火灾。面对这场大火，三个和尚猛然醒悟，并携手投入灭火的战斗，矛盾终于得到解决，三个和尚思想转变了，取水的方法也想出来了，从挑水到抬水，是他们分工合作的结果。

　　鲁迅先生说过"选材要严，开掘要深"，只有开掘得深，才能提高作品的水平和意境，给人们强烈的印象和深刻的启示。但有时有了好的题材不一定就能制作成一部好作品，还要把握好人物活动与事件进展的结构，并找到最适当的表现形式。因此，导演对《三个和尚》剧本做了深刻的探索和思考。这个题材是一个典型的中国故事，是中国民众喜闻乐见的。因此，导演明确提出影片必须具有鲜明的民族风格，不同于外国动画片，但必须让无论是中国人还是外国人都能接受、都能看懂。一个作品具有很强的民族风格，往往容易显得"土"。该片导演深刻领悟到，影片是给现代人看的，是需要表现现代人的思想，所以也要采用现代的手法、现代的节奏，要创新。例如，导演在表现太阳的升落时，采取太阳跟着音乐的节奏跳动，把人们在日常生活中对时钟上秒针跳动的印象和太阳升落的运动融合在一起，这样一种比喻和借用，是现代艺术中常用的手法。导演还运用了虚拟的手法，因为《三个和尚》的故事不是真实事件的反映，而是通过一个虚构的小故事来说明一个问题，因此导演借用了中国戏曲舞台中的"虚拟"手法，如和尚挑水的动作，并不把和尚画在一个具体环境中挑水，而是在一个几乎空白的背景上向左走几步，转身；又向右走几步，转身；再向左，几次重复，于是就到了。这样的动作观众也看得懂，同时感到很别致，很有艺术性，也很有幽默感，而且同整部影片的风格很一致。整部片子的幽默感很强，而且特别注意细节的心理描写，如胖和尚出场上山之前，蹚水过河后，倒出鞋中水，同时也倒出一条小鱼，胖和尚小心地把小鱼放归河里，很深刻地体现出和尚的慈悲心怀、普度众生的信念，同时也刻画出胖和尚粗中有细，虽然是一个小小的细节，却对人物的心理刻画入木三分。导演充分运用了"以一当十"的手法，体现出只有最精练的东西才能给观众以深刻的印象。人物造型简练，但很有个性，人物色彩只用了最简单的红、黄、蓝三原色，背景也简练到几乎空白，吸收了中国绘画艺术中的写意手法，而且整部影片没有一句对白，情节中一切可有可无的东西都被去掉。在整体

结构上,采用"减"法,使全片的结构更为紧凑,而最后留给观众的,都是最具代表性、最典型、最能说明问题的事物。同样,观众才会留下更深刻的印象。从这点我们可以看出,导演的思路是极其清晰的,也是十分有魄力的。

　　导演还正确地把握住了影片幽默风趣的喜剧效果,而且是一个善意的讽刺,发挥原谚语的特点,避免说教,让观众在笑声中本能地领悟其中的道理,寓教于乐,导演把这种表现手法掌握得恰如其分,不露一点痕迹。

　　导演在处理全片的动与静的关系上也很有特色。三个和尚的出场,走路动态很有个性,在以后剧情中挑水、抢水喝、念经,到最后救火、吊水,在处理动作时,充分体现了人物的个性,具有很强的动作性,而且在静的运用上也很有个性,一个笑、一个眼神,都富有很明确的个性和含义。动画片《三个和尚》的成功,完全取决于动画编导的高水平和深思熟虑。(图1-40)

图1-40　动画片《三个和尚》片段

**思考与练习**

1. 动画的特点是什么?
2. 动画片的制作流程是什么?
3. 动画编导和动画作品的关系是什么?

# 第2章 动画剧本

**学习目标**：了解动画编剧需要具备的动画思维能力及细节表现力，并遵守基本的创作原则；了解故事改编需要注意的事项及不同类型；了解剧本原创编写中的几个要素及特性，增强对情节与理念重要性的把握；了解原创作品编写时要注意的几个方面，明确原创的重要性，明确剧本提纲编写的重要性。

**学习重点**：对视听元素的掌控及探索，做合格的动画电影人。学习如何使原创更有新意；学习如何使原创故事中的人物更生动鲜明、更具有真实感和可亲度；学习如何从多个方面着手令情节更引人入胜、更出奇制胜；学习如何合理安排故事结构使故事更有表现力。

## 2.1 动画剧本的改编及应具备的条件

编剧创作是一项艺术性、专业性很强的工作，而动画编剧更是不仅要具备一般影视编剧所需的知识之外，还需要用动画的方式去思考，需要不同于实拍影视的动画特有的思维方式。动画是一种绘画性表现的形式，绘画性也是动画区别于实拍影视的本质特性之一。作为一名动画编剧，所写的剧本拍成动画片主要是针对年轻的观众。所以，写的剧本必须有很强的故事性，要有矛盾冲突，情节需要引人入胜、曲折离奇，并且发生在一定时间内，具有时空连续性。也就是说，应该是发生在一定时空中的，而且有一定连续性的事件、行为、形态等。符合这种表现连续时空要求的，就是大家讲的故事性因素，也是最起码的条件。讲一个故事要用多长的时间，10分钟的片子需要多大的故事容量，怎样安排矛盾的曲折，隔多少分钟需要一个矛盾和一个有趣的噱头，才能紧紧抓住观众的注意力，这些都是动画编剧需要学习和掌握的基本功。

动画编剧需要写出人物和所有事物的外形、人物的动作以及人物之间的冲突。因为动画片属于影视艺术，要讲的故事必须是观众可以直接看到和感受到的，对于在画面上无法体现的字句和细节就显得没有意义。作为动画编剧，应具有适合于动画形式的表现力和想象力，由于动画形式的特殊性和绘画性，所以也具有其动画形式的局限性和短处。动画编剧就要十分清楚，什么是适合动画片表现的东西，而又有哪些是不适合动画片表现的东西，并要以动画片的长处掩盖其短处，充分发挥动画片的表现力和想象力，以增加动画片的艺术表现力，尽量避免动画片的局限性。作为一部动画片，具备充分想象力的基础，首先来自动画编剧，需要你充分发挥想象的翅膀。另外，也需要这样的想象具有合理的可能，不要给人以极其荒诞的感觉。如动物像人一样会走路、穿衣、吃东西、会与人交流，说人的语言，有与人一样的思想感情，这种动物拟人化形式在动画片中是最常见的，这是由于动物也有感情，同人一样有喜怒哀乐，所以，动物拟人就不会感到别扭，反而感到动画片这样表现动物是正常的。

作为一名动画编剧，还需要具备视听思维的能力。动画的编剧不仅要有画面思维，还要考虑到动画片特有的

对白、音乐、特效等的整体效果。所以,动画编剧在创作动画剧本时,必须有声效的视听感觉,要同画面的动效感觉一起考虑。动画编剧是一剧之本,动画片是影视作品,因此,影视动画的结构安排、细节处理等都要采用影视常用的蒙太奇手法,那么,就要涉及很多的电影语言及各种蒙太奇技巧,把不同时间的连续时空,通过"跳跃"和"衔接"等手法而组织在一起,这也是一种结构设计和技巧组织,把故事和情节清楚地落实到动画剧本里。作为一名动画编剧,要写出真正的、有水平的动画剧本,以上这些都是动画编剧必须具备的素质和条件。像《三个和尚》的动画改编就是要有积极向上的主题,抓住时代脉搏,把流传于民间的消极的"谚语",改编成揭示时代特征的具有积极主题的内容,以诙谐幽默的手法来影响观众的心灵,得到了大众的认可和接受,成为动画经典。因此,动画编剧在动画创作中是必不可少的,可以说是动画作品的灵魂。(图 2-1 和图 2-2)

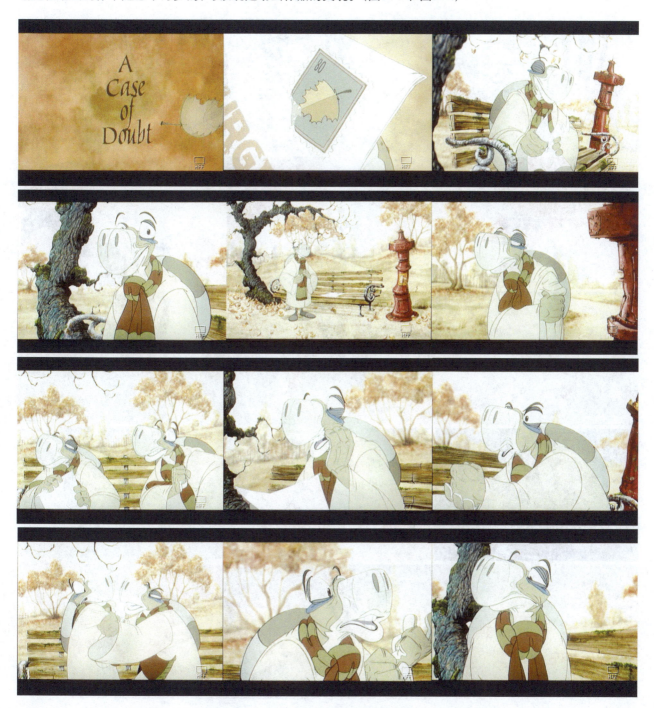

🔶 图 2-1　德国波茨坦巴贝尔斯贝格影视学院动画短片 *A Case of Doubt*

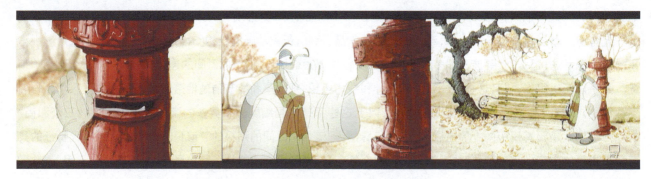

图 2-1（续）

图 2-2 国产动画片《水鹿》

## 2.1.1 动画剧本的改编

动画剧本的改编,就是以原有的作品为基础,按照动画的要求进行重新编写,并输入新的创作理念、创作意图和特殊的形式要求,或者在原创的基础上,仍然保持其原来的创作理念和创作意图,而且也基本上保持原来的故事,改编者仅仅在表现形式上为了适合动漫的要求做适当的改动,成为一部能进行动画创作的剧本,这样的剧本都是改编剧本。以下从几个方面谈谈动画剧本改编需要注意的一些方法。

**1. 忠实于原著的改编**

有不少作品,特别是一些经典作品的改编是需要忠实于原著的,这些作品一般都是深受大众欢迎和爱好的,现在采用动画片特有的绘画性处理表现这部原著所讲的故事,这是因为有很多观众希望能看到用动画形式表现的原著,所以,这种由小说等原著形式向动画形式的转化,主要是形式间的变化,是一种比较典型的非常忠实于经典原著的改编。

还有一种忠实于原著的改编,就是把那些经典作品中的故事、理念等都保持不变。只是把经典作品的外形做彻底的动画片形式的改变,例如,把原来的人物造型完全改成动物造型,让拟人化的动物形象来演绎原来人物的思想感情、动作情节等,这样就会产生一种完全不同于原来人物的新感觉、新意境。这是一种移植的方法,往往会产生一种不错的效果。对经典原著的改编,一般都会采用忠实于原著的改编,因为原著已在读者中产生较大影响,较受欢迎,所以,忠实原著的改编往往会事半功倍,容易产生较好的影响和效果。

这里还要提一下,有时还可以把以前拍过的动画影片再拍摄一次,在不改变原片基本要素的情况下给予新意。这种情形也称为旧片翻拍。例如,上海美术电影制片厂(以下简称上海美影厂)1984年由靳夕导演的木偶片《西岳奇童》是根据中国古代民间故事《劈山救母》改编的,当时深受观众的欢迎。由于种种的历史原因,只拍摄了上集,很多观众一直想看下集,一直等了四十年,头发也等白了,还是没有看到下集。所以很多人一说起来,就会感到无比遗憾。上海美影厂最近把原来上集的故事同下集的故事作为一部影片再拍摄,木偶片中的人物造型、背景风格、故事内容基本上保持原样不变,只是由于当时技术条件上的局限,制作还存在很多不到位的地方,这次采用全新技术,人物造型、服装、色彩都比原来亮丽、生动,同时把原来下集的故事也都补了进去,终于让很多观众补上了四十年的等待。(图2-3)

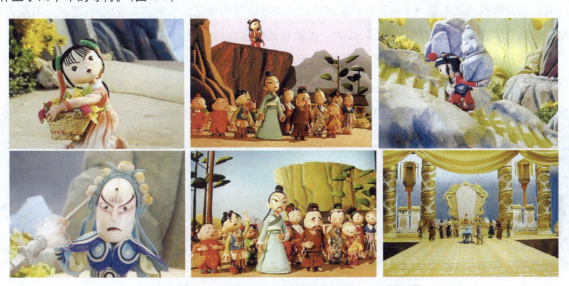

图2-3 忠实于原著而改编的动画片《西岳奇童》

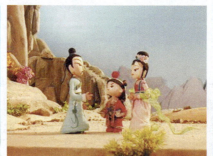

图 2-3（续）

**《西岳奇童》故事梗概**

山脚下一座学塾院内，小沉香和学童们一起学文念书。下课时，沉香走出课堂，正遇上同学秦保仗势欺人。沉香打抱不平，狠狠地教训了他。秦保骂道："沉香没有妈，你妈是妖精！"小沉香伤心地回到家，向爸爸要妈妈。父亲刘彦昌无奈告诉沉香，他的妈妈就是三圣公主，被杨戬压在莲花峰下。刘彦昌取出三圣公主留给儿子的"沉香宝带"，沉香决心离家寻母。他翻山越岭，历尽种种险阻，找到了朝霞姑姑。朝霞姑姑将杨戬偷走公主的宝莲神灯并加害刘彦昌父子的经过告诉了他。沉香恨透了舅舅，决心把母亲从莲花峰下救出。朝霞姑姑引领沉香拜霹雳大仙为师。大仙为了试探沉香是否心诚，故意让他沉醉于快乐世界之中。而沉香却心中惦念着受苦的母亲，求大仙教授本领。大仙让沉香吃下九牛二虎，沉香顿时力大无比。大仙告诉小沉香，欲战胜二郎神杨戬，收回宝莲灯，救出母亲，还得跟他学三年。小沉香救母心切，自觉苦练。终于能背起小山，打碎铜钟，踢倒大树。就这样，沉香带着母亲留给他的宝带，径自救母去了。

还有家喻户晓的动画电影《大闹天宫》是根据吴承恩小说《西游记》故事情节改编的，基本上与原著相符，只是更加形象化了，经过前后四年的制作，成为中国动画的经典之作。另一部动画经典之作《哪吒闹海》是改编自明代陈仲琳小说《封神演义》部分故事情节，与原著接近，体现了中国传统文化思想，同样成了我国的动画经典。（图 2-4 和图 2-5）

图 2-4 忠实于原著而改编的动画电影《大闹天宫》

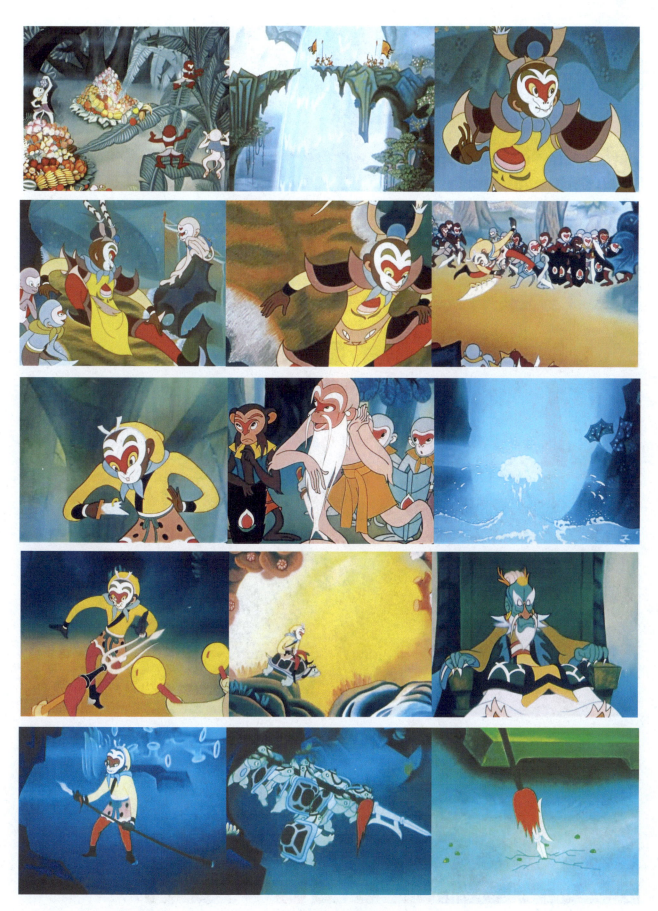

图 2-4（续）

图 2-4（续）

图 2-5 忠实于原著而改编的动画电影《哪吒闹海》

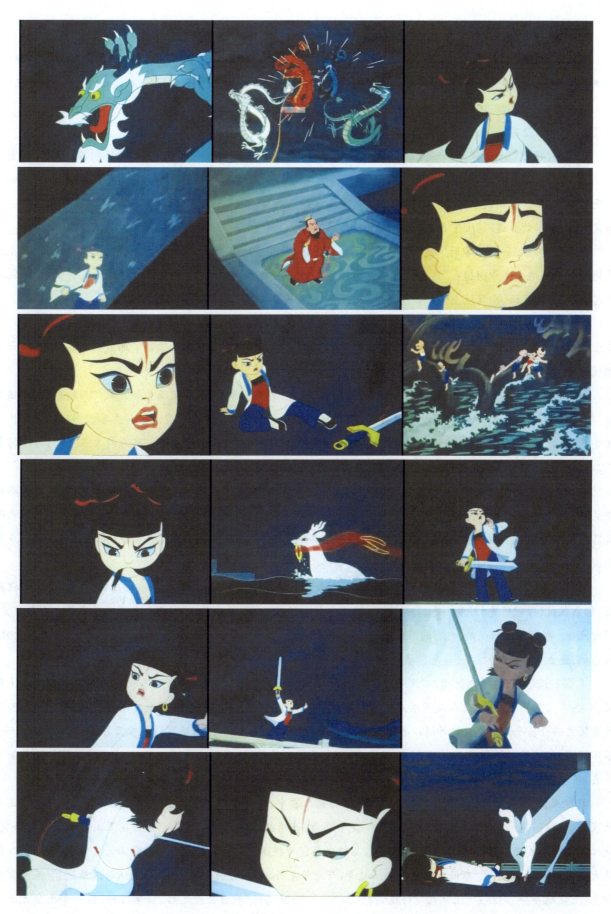

图 2-5（续）

**《西游记》原著（部分）**

却说美猴王荣归故里，自剿了混世魔王，夺了一口大刀，逐日操演武艺，教小猴砍竹为标，削木为刀，治旗幡，打哨子，一进一退，安营下寨，玩耍多时。忽然静坐处思想道："我等在此恐作耍成真，或惊动人王，或有禽王、兽王认此犯头，说我们操兵造反，兴师来相杀，汝等都是竹竿木刀，如何对敌？须得锋利剑戟方可。如今奈何？"众猴闻说，个个惊恐道："大王所见甚长，只是无处可取。"

正说间，转上四个老猴，两个是赤尻马猴，两个是通背猿猴，走在面前道："大王，若要治锋利器械，甚是容易。"悟空道："怎见容易？"四猴道："我们这山，向东去有二百里水面，那厢乃傲来国界。那国界中有一王位，满城中军民无数，必有金银铜铁等匠作。大王若去那里，或买或造些兵器，教演我等，守护山场，诚所谓保泰长久之机也。"悟空闻说，满心欢喜道："汝等在此玩耍，待我去来。"

好猴王，即纵筋斗云，霎时间过了二百里水面。果然那厢有座城池，六街三市，万户千门，来来往往，人都在光天化日之下。悟空心中想道："这里定有现成的兵器，我待下去买他几件，还不如使个神通觅他几件倒好。"他就捻起诀来，念动咒语，向巽地上吸一口气，呼的吹将去，便是一阵狂风，飞沙走石，好惊人也！

炮云起处荡乾坤，黑雾阴霾大地昏。江海波翻鱼蟹怕，山林树折虎狼奔。诸般买卖无商旅，各样生涯不见人。殿上君王归内院，阶前文武转衙门。千秋宝座都吹倒，五凤高楼晃动根。风起处，惊散了那傲来国君王，三市六街都慌得关门闭户，无人敢走。

悟空才按下云头，径闯入朝门里，直寻到兵器馆、武库中，打开门扇看时，那里面无数器械：刀枪剑戟，斧钺戈镰，鞭钯挝简，弓弩叉矛，件件具备。一见甚喜道："我一人能拿几何？还使个分身法搬将去罢。"好猴王，即拔一把毫毛，入口嚼烂，喷将出去，念动咒语，叫声"变！"变做千百个小猴，都乱搬乱抢：有力的拿五七件，力小的拿三二件，尽数搬个磬净。径踏云头，弄个摄法，唤转狂风，带领小猴，俱回本处。

却说那花果山大小儿猴，正在那洞门外玩耍，忽听得风声响处，见半空中丫丫叉叉无边无岸的猴精，唬得都乱跑乱躲。少时，美猴王按落云头，收了云雾，将身一抖，收了毫毛，将兵器都乱堆在山前，叫道："小的们！都来领兵器！"众猴看时，只见悟空独立在平阳之地，俱跑来叩头问故。悟空将前使狂风、搬兵器一应事说了一遍。众猴称谢毕，都去抢刀夺剑，挝斧争枪，扯弓扳弩，吆吆喝喝，耍了一日。

次日，依旧排营。悟空会聚群猴，计有四万七千余口。早惊动满山怪兽，都是些狼虫虎豹，麇鹿獐犯，狐狸獾狢，狮象狻猊，猩猩熊鹿，野豕山牛，羚羊青兕，狡儿神獒各样妖王，共有七十二洞，都来参拜猴王为尊。每年献贡，四时点卯。也有随班操演的，也有随节征粮的，齐齐整整，把一座花果山造得似铁桶金城。各路妖王，又有进金鼓，进彩旗，进盔甲的，纷纷攘攘，日逐家习舞兴师。

美猴王正喜间，忽对众说道："汝等弓弩熟谙，兵器精通，奈我这口刀着实榔槺，不遂我意，奈何？"四老猴上前启奏道："大王乃是仙圣，凡兵是不堪用；但不知大王水里可能去得？"悟空道："我自闻道之后，有七十二般地煞变化之功：筋斗云有莫大的神通；善能隐身遁身，起法摄法；上天有路，入地有门；步日月无影，入金石无碍；水不能溺，火不能焚。那些儿去不得？"四猴道："大王既有此神通，我们这铁板桥下，水通东海龙宫。大王若肯下去，寻着老龙王，问他要件什么兵器，却不称心？"悟空闻言甚喜道："等我去来。"

好猴王，跳至桥头，使一个闭水法，捻着诀，扑的钻入波中，分开水路，径入东洋海底。正行间，忽见一个巡海的夜叉，挡住问道："那推水来的，是何神圣？说个明白，好通报迎接。"悟空道："吾乃花果山天生圣人孙悟空，是你老龙王的紧邻，为何不识？"那夜叉听说，急转水晶宫传报道："大王，外面有个花果山天生圣人孙悟空，口称是大王紧邻，将到宫也。"东海龙王敖广即忙起身，与龙子龙孙、虾兵蟹将出宫迎道："上仙请进请进。"直至宫里相见，上坐献茶毕，问道："上仙几时得道，授何仙术？"悟空道："我自生身之后，出家修行，得一个无生无灭之体。近因教演儿孙，守护山洞，奈何没件兵器。久闻贤邻享乐瑶宫贝阙，必有多余神器，特来告求一件。"龙王见说，

不好推辞,即着鳜都司取出一把大捍刀奉上。悟空道:"老孙不会使刀,乞另赐一件。"龙王又着大尉,领鳝力士,抬出一杆九股叉来。悟空跳下来,接在手中,使了一路,放下道:"轻,轻,轻!又不趁手!再乞另赐一件。"龙王笑道:"上仙,你不曾看这叉,有三千六百斤重哩!"悟空道:"不趁手!不趁手!"龙王心中恐惧,又着鲌提督、鲤总兵抬出一柄画杆方天戟。那戟有七千二百斤重。悟空见了,跑近前接在手中,丢几个架子,撒两个解数,插在中间道:"也还轻!轻!轻!"老龙王一发害怕道:"上仙,我宫中只有这根戟重,再没什么兵器了。"

悟空笑道:"古人云:'愁海龙王没宝哩!'你再去寻寻看。若有可意的,一一奉价。"

龙王道:"委的再无。"

正说处,后面闪过龙婆、龙女道:"大王,观看此圣,决非小可。我们这海藏中,那一块天河定底的神针铁,这几日霞光艳艳,瑞气腾腾,敢莫是该出现遇此圣也?"龙王道:"那是大禹治水之时,定江海浅深的一个定子,是一块神铁,能中何用?"龙婆道:"莫管他用不用,且送与他,凭他怎么改造,送出宫门便了。"

老龙王依言,尽向悟空说了。悟空道:"拿出来我看。"龙王摇手道:"扛不动,抬不动,须上仙亲去看看。"悟空道:"在何处?你引我去。"龙王果引导至海藏中间,忽见金光万道。龙王指定道:"那放光的便是。"悟空撩衣上前,摸了一把,乃是一根铁柱子,约有斗来粗,二丈有余长。他尽力两手挺过道:"忒粗忒长些,再短细些方可用。"说毕,那宝贝就短了几尺,细了一围。悟空又颠一颠道:"再细些更好!"那宝贝真个又细了几分。悟空十分欢喜,拿出海藏看时,原来两头是两个金箍,中间乃一段乌铁;紧挨箍有镌成的一行字,唤做"如意金箍棒",重一万三千五百斤。心中暗喜道:"想必这宝贝如人意!"一边走,一边心思口念,手颠着道:"再短细些更妙!"拿出外面,只有二丈长短,碗口粗细。你看他弄神通,丢开解数,打转水晶宫里,唬得老龙王胆战心惊,小龙子魂飞魄散;龟鳖鼋鼍皆缩颈,鱼虾鳌蟹尽藏头。

悟空将宝贝执在手中,坐在水晶宫殿上。对龙王笑道:"多谢贤邻厚意。"龙王道:"不敢,不敢。"悟空道:"这块铁虽然好用,还有一说。"龙王道:"上仙还有甚说?"悟空道:"当时若无此铁,倒也罢了;如今手中既拿着他,身上更无衣服相称,奈何?你这里若有披挂,索性送我一副,一总奉谢。"龙王道:"这个却是没有。"悟空道:"'一客不犯二主。'若没有,我也定不出此门。"龙王道:"烦上仙再转一海,或者有之。"悟空又道:"'走三家不如坐一家。'千万告求一副。"龙王道:"委的没有;如有即当奉承。"悟空道:"真个没有,就和你试试此铁!"龙王慌了道:"上仙,切莫动手,切莫动手!待我看舍弟处可有,当送一副。"悟空道:"令弟何在?"龙王道:"舍弟乃南海龙王敖钦、北海龙王敖顺、西海龙王敖闰是也。"悟空道:"我老孙不去,不去!俗语谓'赊三不敌见二',只望你随高就低的送一副便了。"老龙道:"不须上仙去。我这里有一面铁鼓,一口金钟;凡有紧急事,擂得鼓响,撞得钟鸣,舍弟们就顷刻而至。"悟空道:"既是如此,快些去擂鼓撞钟!"真个那鼍将便去撞钟,鳖帅即来擂鼓。

少时,钟鼓响处,果然惊动那三海龙王,须臾来到,一齐在外面会着。敖钦道:"大哥,有甚紧事,擂鼓撞钟?"老龙道:"贤弟!不好说!有一个花果山什么天生圣人,早间来认我做邻居,后要求一件兵器,献钢叉嫌小,奉画戟嫌轻。将一块天河定底神针铁,自己拿出手,丢了些解数。如今坐在宫中,又要索什么披挂。我处无有,故响钟鸣鼓,请贤弟来。你们可有什么披挂,送他一副,打发出门去罢了。"敖钦闻言,大怒道:"我兄弟们,点起兵,拿他不是!"老龙道:"莫说拿,莫说拿!那块铁,挽着些儿就死,磕着些儿就亡;挨挨儿皮破,擦擦儿筋伤!"西海龙王敖闰说:"二哥不可与他动手;且只凑副披挂与他,打发他出了门,启表奏上上天,天自诛也。"北海龙王敖顺道:"说的是。我这里有一双藕丝步云履哩。"西海龙王敖闰道:"我带了一副锁子黄金甲哩。"南海龙王敖钦道:"我有一顶凤翅紫金冠哩。"老龙大喜,引入水晶宫相见了,以此奉上。悟空将金冠、金甲、云履都穿戴停当,使动如意棒,一路打出去,对众龙道:"聒噪,聒噪!"四海龙王甚是不平,一边商议进表上奏不题。

你看这猴王,分开水道,径回铁板桥头,撺将上来,只见四个老猴,领着众猴,都在桥边等候。忽然见悟空跳出

波外，身上更无一点水湿，金灿灿的，走上桥来。唬得众猴一齐跪下道："大王，好华彩耶，好华彩耶！"悟空满面春风，高登宝座，将铁棒竖在当中。那些猴不知好歹，都来拿那宝贝，却便似蜻蜓撼铁树，分毫也不能禁动。一个个咬指伸舌道："爷爷呀！这般重，亏你怎的拿来也！"悟空近前，舒开手，一把挝起，对众笑道："物各有主。这宝贝镇于海藏中，也不知几百年，可可的今岁放光。龙王只认作是块黑铁，又唤做天河镇底神针。那厮们都扛抬不动，请我亲去拿之。那时此宝有二丈多长，斗来粗细；被我挝他一把，意思嫌大，他就小了许多；再教小些，他又小了许多；再教小些，他又小了许多；急对天光看处，上有一行字，乃'如意金箍棒，一万三千五百斤。'你都站开，等我再叫他变一变着。"他将那宝贝颠在手中，叫："小！小！小！"即时就小做一个绣花针儿相似，可以塞在耳朵里面藏下。众猴骇然，叫道："大王！还拿出来耍耍！"猴王真个去耳朵里拿出，托放掌上叫："大！大！大！"即又大做斗来粗细，二丈长短。他弄到欢喜处，跳上桥，走出洞外，将宝贝攥在手中，使一个法天象地的神通，把腰一躬，叫声"长！"他就长的高万丈，头如泰山，腰如峻岭，眼如闪电，口似血盆，牙如剑戟；手中那棒，上抵三十三天，下至十八层地狱，把些虎豹狼虫，满山群怪，七十二洞妖王，都唬得磕头礼拜，战兢兢魂散魄飞。霎时收了法象，将宝贝还变做个绣花针儿，藏在耳内，复归洞府。慌得那各洞妖王，都来参贺。

此时遂大张旗鼓，响振铜锣。广设珍馐百味，满斟椰液萄浆，与众饮宴多时。却又依前教演。猴王将那四个老猴封为健将；将两个赤尻马猴唤做马、流二元帅；两个通背猿猴唤做崩、芭二将军。将那安营下寨、赏罚诸事，都付与四健将维持。他放下心，日逐腾云驾雾，遨游四海，行乐千山。施武艺，遍访英豪；弄神通，广交贤友。此时又会了个七弟兄，乃牛魔王、蛟魔王、鹏魔王、狮驼王、猕猴王、狨狨王，连自家美猴王七个。日逐讲文论武，走觞传觥，弦歌吹舞，朝去暮回，无般儿不乐。把那万里之遥，只当庭闹之路，所谓点头经过三千里，扭腰八百有余程。

<div style="text-align:right">（资料来源：岳麓书社 1987 年版《西游记》）</div>

## 《大闹天宫》动画文学剧本（部分）

（一）花果山群猴练武

风和日丽。花果山上奇峰怪石，苍松翠柏，琪花瑶草，好一座名副其实的花果之山。

峰峦深处，一股银色瀑布从空挂下，正好罩住洞口，恰如天然帘帷，屏障洞前，这就是"美猴王"的洞府水帘洞。

众猴正在林间和岩上采摘果实，追逐嬉戏，忽听远处传呼道："大王来啦，大王来啦！"

只见一群小猴走出洞口，有的掌旗，有的击钹，分列两旁。一阵灿灿金光迸发出来，"美猴王"一跃出洞。他全身披挂，王冠上两根雉尾更显得威武俊俏。他高声叫道："孩儿们！看今日天气晴朗，正好操阵练式，赶快操练起来！"

一时间，水帘洞前摆开教场，群猴舞枪弄棒，耍刀劈斧。猴王看得兴起，就脱下衣帽，拿过大环刀来要耍个样儿给孩儿们看看。

只见猴王舞刀，窜、跳、剪、翻，刚展开几个架势，众猴已看得眼花缭乱，鼓掌叫好。正在开心之处，不料猴王一用力"咔嚓"一声，大环刀折成两段，猴王好不扫兴，掷下刀柄烦恼地道，"哎！俺老孙连一件趁手的兵器也没有，真是扫兴得很呐！……"

这时，猴群中一只老猴上前禀道，"启禀大王！不知大王水里可去得？"

猴王道："俺老孙上天入地，水火不侵。哪里不能去得？"

老猴道："这就好了！这水帘洞前的河流直通东洋大海，大王何不去龙宫借件合手的兵器使用？"

猴王转忧为喜，道："有这等好事！孩儿们！你们稍等片刻，俺去去就来！"随即跳进波涛之中。

(二) 美猴王龙宫借宝

美猴王跳进碧波之中,向前游去,只见重楼叠阁,都是珊瑚、水晶装砌而成。突然,礁岩之后闪出二将,手执兵器拦住去路,大喝道:"哪方的妖精!来此何事?"

猴王道:"哟!原来是乌龟、虾米二位,俺是你的老邻居,要见见老龙王,快去禀报于他!"

"唰!"的一声,龟、虾二将用刀枪挡着去路,正待要讲什么,被猴王一手把虾将连枪推到一旁,龟将正待动手。被猴王一手打落兵器,跃身骑上龟背,举拳道,"快驮俺去见龙王,不然,一拳打破你的龟壳!"龟将点头从命,驮了猴王向龙宫游去。

那虾将掉转身来,在后面追赶猴王,举枪刺去,猴王举手一拨,那支枪直向龙宫飞去。

把门的虾蟹,见猴王来势厉害,急忙掉头回龙宫禀报,一路上吆喝着跑进宫来:"大王,大大王!外面有一猴仙,闯进宫来!……"

那龙王正在水晶宫中嬉戏,随口应了一声:"给我轰了出去!"

话音未落,猴王已来到龙王面前,自行坐下道:"老邻居!俺老孙手中缺少件合用的兵器,来此向你借件使用!"

龙王斜眼看了看这矮小的猴王,轻蔑地道:"哦!我当何事!虾将军,拿根纯钢枪来给他使用!"

猴王接枪,用手轻轻一弯,枪杆变成个钢圈,便笑道:"这叫什么兵器?!不好用!"

龙王道:"不好用?好用的有!小将们!把那把三千六百斤重的大环刀抬过来,给他使用!"

虾兵蟹将抬过大环刀来,猴王接刀在手玩了个架势,轻轻一掷,丢在一旁道:"这个太轻,换重的来!"

老龙王瞪了猴王一眼道,"轻?要重的,有!"随即吩咐左右:"快把那条七千二百斤的方天画戟抬上来给他试试!"

八名龟兵抬着方天画戟一步一停吃力地走来,猴王用手抓过,闪得八个龟兵四脚朝天滚在一旁。只见猴王旋风般舞弄起画戟。老龙王这时吓得晕头转向,目瞪口呆。猴王耍了一阵,顺手把画戟向上抛去,画戟从空落下,戟尖插入地内,震得众水族纷纷闪退。猴王挥手叫道:"太轻!还轻,再拿重的来!"

老龙王惊慌失措地跑下宝座道:"大仙真是力大无穷,法术无边!我这里……没有再重的兵器啦!"

猴王笑道:"偌大个东海龙宫,难道连一件合用的兵器也找不到?"

龙王正在为难,旁边的龟丞相急忙上前轻声献策,龙王听后,立刻显出得意之色,对猴王笑道:"有了!有了!大仙请来与我一同去看!"

龙王引导猴王走下数层台级,来到阴沉昏暗的海底,龙王指着远处的一根粗桩道:

"你看!这是当年禹王治水留下的一根定海神针。大仙!你如拿得动它,就送给大仙使用吧!"一面得意地暗笑起来。

美猴王纵身跳入海底,绕着这根定海神针抚摸一遭,只见神针上附着的千年积锈,顷刻间自行脱落,露出本来面目——一根闪射奇光异彩的擎天钢柱。猴王上前抱住钢柱,不禁自语道,"再细一点才好!……"话音刚落,那神针立刻细了一围。猴王看了大喜道:"好宝贝再细一点更好!"那神针立刻又细了一围。猴王喜不自禁地蹲下身来,抓住这刚刚变细的钢棒,用力一拔,从海底拔了出来。顿时,龙宫摇晃震荡,虾兵蟹将惊惧逃避。龙王立足不稳,双手抱住石柱,瘫倒下来。

猴王拿着钢棒仔细观看,只见这钢棒两端镶有金箍,中间刻有一行金字:"如意金箍棒,重一万三千五百斤。"猴王大喜,对棒叫道:

"好宝贝!小,小,小!"金箍棒应声迅速缩小。

直到只有绣花针粗细,猴王又叫:"长,长,长!"这金箍棒就迅速长大到有碗口粗细,喜得猴王提棒舞动起来,

但见一片金光缭绕,万紫千条,闪耀得整个水晶宫动荡不定……

猴王收起金箍棒,向着惊魂落魄的龙王拱手道:"老邻居,俺老孙多谢了!这真是件好宝贝!好兵器!"

这时,龙王突然反悔道:"这是我镇海之宝,你不能拿去!"

猴王大笑道:"哈哈!怎么?你不是说过,如果我拿得动它,就送给我使用吗?你说话不算数了吗?"随手将金箍棒缩小,藏入耳中,拱手而去。

那龙王指着猴王的背影,气急败坏地大叫,"你抢走我的定海神针,我要到玉帝那里去告你一状!……"

### 《哪吒闹海》动画文学剧本（部分）

哪吒身子泡在水中,被捆得紧紧的。

家将解开龙筋。摇头叹气地说:"小爷,事情闹大了,快走吧。"

哪吒带着龙筋,登上阳台。一道闪电朝哪吒打来,哪吒躲在柱后,"总兵府"匾额击落。

李靖叫道:"还不赶快跪下!"

哪吒说:"你把乾坤圈、混天绫还给我,收拾这帮妖龙!"

李靖斥责:"该死的畜生!还敢犟嘴!"

敖广叫:"哪吒,还我太子!"

哪吒说:"你等着,我给你!"说完扯出龙筋朝龙王抽去,"叭"的一声脆响,打得四龙惊散。

敖广气得哇哇直叫,风雨雷电一齐向哪吒扫来,哪吒东躲西藏,边跑边说:"老妖龙,我上了你的当了,那天我把你砸扁了就好了。"

雷声更隆,浪头直扑,廊柱折断,台塌窗斜,李靖惊慌失措,大叫:"请龙王住手,有话请说。"

敖广:"把他抓住!"

李靖一把扯住哪吒,对天上说:"愿让他领罪!"

敖广:"把他就地正法,不然灭你全家!"

一个浪头扑来,冲向李靖。李靖抹掉水花,两眼冒血,恶狠狠地瞅着哪吒说:"逆子!父母骨肉养了你,反而贻害父母,留你何用!"抽出宝剑,高高举起,朝哪吒逼来。

梅花鹿紧张地扭头跑出去。

天上四条龙向下逼来。

水族将勇举刀挺戟逐波前来,围住阳台。

老家将迎着李靖跑上去,一手抓住李靖的手,一手护住哪吒,凄怆地哀求:"老爷,使不得,使不得呀!"

李靖摇摇头,无可奈何地:"天命难违啊。"李靖的手颤抖着把剑举起。

哪吒瞪大眼睛,望着李靖,喊了一声:"爹爹!……"

李靖眼一闭,手一软,当啷剑落。

敖广恼怒,伸出头来,打了一个响雷,白光朝着李靖射来。大风暴雨,雷电冰雹横扫哪吒。

哪吒抹了抹脸上的雨水,弯腰拾起地上的宝剑。跳上石栏杆,朝天上看看:四海龙王气势汹汹,龇牙咧嘴。朝下看看:一片汪洋包围陈塘。朝远处看看:树倒屋斜,妇女抱着婴儿骑在房脊上,和他一起玩的小伙伴抱住一根大木头一沉一浮。看看身旁:老家将在擦眼泪。

哪吒擦干眼泪,持剑对天,说:"老妖龙!你们听着,我一人做事一人当。不许你们祸害别人!"转过身来对着李靖:"你的骨肉我还给你,以后没牵连!"

梅花鹿叼着乾坤圈和混天绫洇水急游,奔上台阶,迅跑。哪吒把剑横在胸前,朝远处悲哀地喊了一声:"师

父!"只见寒光一闪……

梅花鹿呆立。

李靖惊愕。

老家将掩面。

哪吒手松剑落。两眼失神,产生幻觉:乾坤圈和混天绫悠悠飘来,他张开双手刚要抓到两件宝贝,金圈和混天红绫又隐去不见。哪吒力不能支,身躯缓缓倒下。

梅花鹿两眼滴泪,将金圈和混天红绫放在哪吒身旁。

**2．保留原著部分的改编**

这是动画片编剧常用的手法之一,即保持原著大的故事走向及结构,而原著的故事主题、故事的细节,甚至人物的性格都被改编者根据新的故事需要而重新安排和组织。从大的故事走向来看,一般都会被保留,人物在故事中基本上还做着原来的事,但人物的动机、原因、故事细节等都同原著不一样,甚至人物的形象和性格等也同原著不一样。这种有意识地同原作不一样,但同原著又是同样合理,这样一来往往具有时代感,更具有表现力,往往容易被当今的观点所喜欢和认同。

动画片《金猴降妖》和《红孩儿大战火焰山》,其中大的故事走向、基本的人物还和原著《西游记》差不多,还是孙悟空、猪八戒、沙和尚及白龙马保唐僧西天取经的故事。但动机、原因、细节等就大不一样,按照现代的逻辑思维重新安排了故事结构和故事情节。这样的改编与原著同样合理,而且更具有视觉的冲击力和故事的表现力。(图2-6和图2-7)

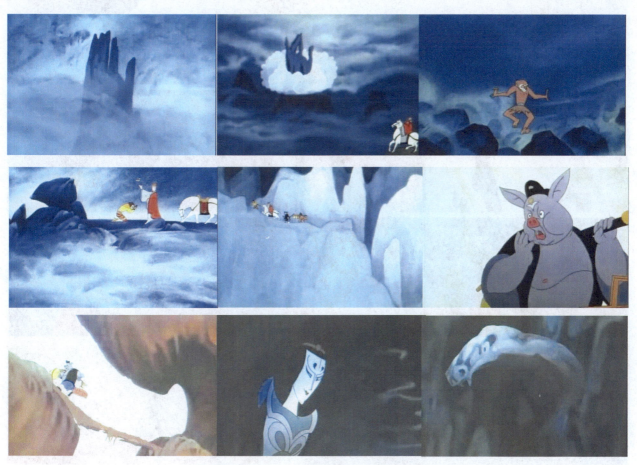

图2-6　动画电影《金猴降妖》

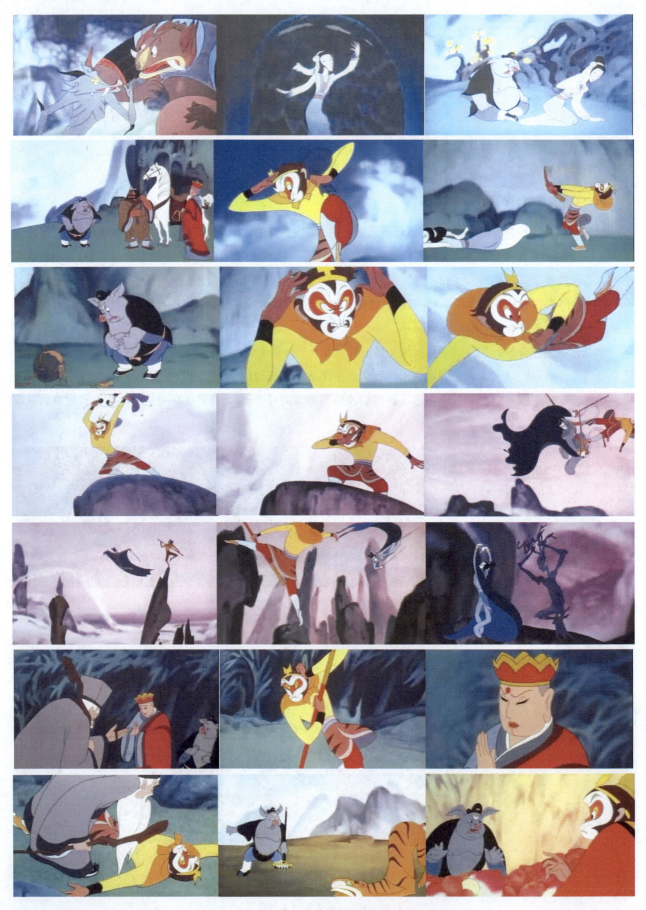

图 2-6（续）

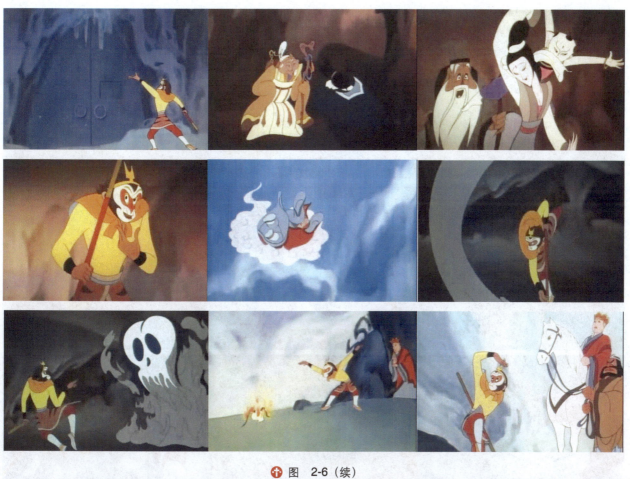

图 2-6（续）

图 2-7 动画电影《红孩儿大战火焰山》

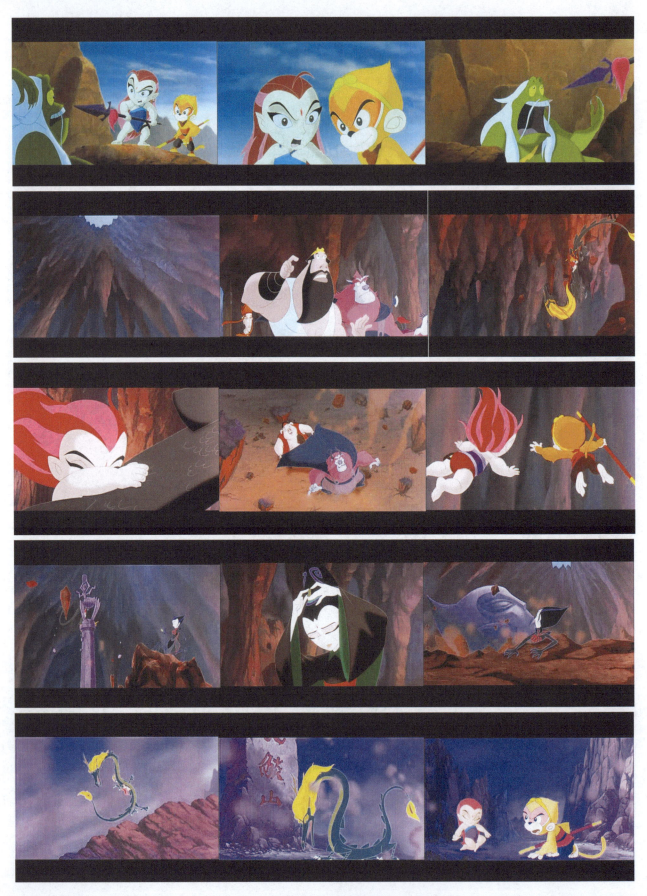

图 2-7（续）

图 2-7（续）

**《金猴降妖》动画文学剧本**

　　唐僧和他的三个徒弟孙悟空、猪八戒、沙僧去西天取经。这一天，他们来到了一片荒无人烟的大山中。这大山中有一个白骨洞，洞里住着一群妖精，为首的就是诡计多端的白骨精。

　　这时候，白骨精的探子——蝙蝠精正在向白骨精报告："夫人，唐僧已经来到了山中。"白骨精一听哈哈大笑，"听说吃一块唐僧肉，就可以长生不老！"众妖精一听"长生不老"四个字便争着要去捉唐僧。白骨精伸手一挡，说："本夫人自有妙计！"这时，唐僧师徒四人在山中走了半天，又累又饿。孙悟空拉住白龙马，说："师父，这方圆几百里都没有人家，还是我去南海瓜果园摘些瓜果来吧。"说完，他嘱咐猪八戒和沙僧："你们不要走远，我去去就来。"唐僧、猪八戒和沙僧正在休息，忽然，不远处传来呼救声。猪八戒跑去一看，只见一个漂亮女子坐在地上。这个女子看见猪八戒来了，就娇滴滴地说："师父，快都帮我，我不小心扭伤了脚。"猪八戒连忙说："好，你等着。"说完，就回来向唐僧禀报。猪八戒刚禀报完，那个女子就提着一个饭篮走来了。唐僧惊讶地问道："施主的脚伤已经好了吗？"女子一施礼，说："好了。师父们远道而来，一定饿了，我正要去天王庙祭奠亡夫，不如一起去吃点儿斋饭吧。"说着，上前拉住唐僧的胳膊就要走。正在这时，孙悟空忽然从天而降。他瞪着一双火眼金睛，一眼便认出了这个女子是白骨精所变，于是举起金箍棒，喝道："妖精放手！"白骨精假装害怕地躲到猪八戒的身后。孙悟空一把推开猪八戒，照着白骨精拦腰就是一棒。白骨精惨叫一声倒在地上，留下一具假尸体，化作一缕青烟逃跑了。

　　唐僧一看打死了人，吓得跌坐在地上，责骂道："你这猴头，为什么伤人性命？"孙悟空一脚踢倒饭篮，说："她是妖精！"唐僧生气地说："你这泼猴，伤了人命还敢骗我。"说完，便念起了紧箍咒。孙悟空天不怕地不怕，就怕师父的紧箍咒，"哎哟！"他疼得在地上又叫又滚起来。沙僧替孙悟空求了半天情，唐僧才停了下来。他对孙悟空说："你要答应我不再伤人！"孙悟空连连点头说："答应，答应。"四人又继续赶路。他们刚走没多远，忽然看见一个小孩儿趴在地上呜呜地哭。唐僧下马问道："你为什么哭啊？"小孩儿说："我来找妈妈，可我走不动了。""可怜，可怜！"唐僧说着，连忙将小孩儿抱上了白龙马。孙悟空早就看出这个小孩儿是白骨精变的，可他不

敢在师父面前下手，急得在一边抓耳挠腮。那白骨精等唐僧也上了马，就突然对着马脖子狠狠地咬了一口，白龙马惊得张开四蹄狂奔起来。孙悟空再也忍不住了，他一边叫着："妖精，哪里逃？"一边飞身追去。孙悟空瞅了个机会钻到马肚子底下，一把抓住小孩儿，将他扔下了山崖。白骨精又化成青烟逃走，孙悟空急忙追去。白骨精看逃脱不了，就干脆现出原形，与孙悟空在空中对打起来。可白骨精根本不是孙悟空的对手，于是她眼珠一转，把一棵老树变作假白骨精去对付孙悟空，而她自己却变成了一个白胡子老头儿，站在一座房子前等着唐僧。没一会儿，唐僧、猪八戒和沙僧就来了。老头儿迎上去，说："长老，请到屋里休息休息吧！"就在这时，孙悟空赶来了。他一把抓住老头儿的衣领，说："妖精，你三番两次要害我师父，还弄棵老树来骗俺……"话还没说完，唐僧就喝道："你这泼猴，还不住手！"猪八戒赶紧伸手阻拦，孙悟空急得一跺脚，说："他还是那个妖精变的。"孙悟空说完就举起金箍棒朝那老头儿打去。唐僧见孙悟空不听劝说，急忙念起紧箍咒。孙悟空立刻头疼欲裂，站立不稳。那老头儿见了，躲在一边暗暗高兴。可孙悟空哪能让白骨精得逞，他咬着牙忍着痛，一把抓住老头儿，把他扔下了山崖。那老头儿掉到半空中，仍然化作一缕青烟跑了。孙悟空想要去追，却疼得昏倒在地上。等孙悟空慢慢醒来，唐僧叹了一口气，说："悟空，你一天之内连杀三条人命，这样的徒弟，我不能要了，你走吧。"

孙悟空两眼含泪说："师父，你错怪我了……"唐僧转过身，坚定地说："不必多说了。"孙悟空瞪大了双眼，看着师父的背影，无奈地走向猪八戒和沙僧，"此去西天，路途遥远，师弟们一定要小心照顾师父。"说完，向唐僧跪地一拜，然后驾着云依依不舍地离去了。孙悟空飞回了花果山。花果山早已杂草丛生，泉水干涸了。一只老猴带着几只小猴从洞里跳了出来，孙悟空忙问："猴儿们都到哪儿去了？"老猴说："唉，自从大圣被压在五行山下，我们被天兵打得死的死，逃的逃，好好儿的花果山就成了这样。"孙悟空振作精神，说："俺要重整花果山，再造水帘洞！"

唐僧赶走了孙悟空后，与猪八戒、沙僧三人默默地上路了。走了大半天，唐僧停下马说："八戒，天晚了，得赶紧找个住处才好。"猪八戒应了一声，就在附近寻找人家。可找着找着，他竟然钻进一处草丛睡着了。唐僧和沙僧等了半天也不见猪八戒回来。正在这时，远处忽然传来当当当的钟声。唐僧起身一看，说："那边不是一座宝塔吗？有塔必有寺庙。我们快快前去，也好有个住处。"沙僧一听，忙收拾东西跟着师父往寺庙走去。唐僧和沙僧进了寺庙，跪拜在佛祖面前。忽然，庙里的灯火忽明忽暗起来，四周现出了一双双绿莹莹的眼睛。接着，只听轰隆隆一声巨响，眼前的佛祖突然变成了白骨精。唐僧吓得跌坐在地上。妖精们从暗处一拥而上，把他和沙僧都抓了起来。

第二天，天亮了，猪八戒还在呼呼地睡大觉。土地爷急忙来通知猪八戒，"天蓬元帅，快醒醒吧，你的师父、师弟都被抓进白骨洞里了！"猪八戒一听，一下吓醒了，连忙跟着土地爷来到了白骨洞前。猪八戒举起钉耙往洞门上乱敲。不一会儿，一个虎怪拿着一把钢叉张牙舞爪地出来了。虎怪一指猪八戒，说："来得正好，正等你和唐僧一起蒸了吃！"猪八戒一听，气坏了，举起钉耙就向虎怪打去，虎怪大吼一声，向猪八戒猛扑过来。猪八戒被他扑得无处可躲，急忙逃走。白骨精得知猪八戒跑了，也不去追。她命令蝙蝠精："你速去金猱洞，有请老夫人，就说女儿我请她吃唐僧肉。"

猪八戒跑着跑着，忽然想到了孙悟空。于是，他张开大耳，乘着风飞向花果山。到了花果山，见到孙悟空后，猪八戒不敢直说师父被妖精抓走的事，于是就编了个谎话，"猴哥，师父想你呢，让我来请你回去。"孙悟空冷笑一声，说："呆子，你不说实话，看我不用金箍棒打你！"猪八戒这才把实情告诉了孙悟空，孙悟空听后，并不打算去救师父。这可把猪八戒气坏了，他大骂孙悟空无情。可没想到，猪八戒走后，孙悟空也离开了花果山。原来，孙悟空想悄悄潜回白骨洞，给白骨精来个措手不及。猪八戒气哼哼地杀进了白骨洞，却被妖精们活捉了。而这时，孙悟空遇上了正在赶路的蝙蝠精。于是，他灵机一动，变成一个小妖，坐在路边喝酒。"兄弟，来口酒喝喝。"蝙蝠精闻到酒香，过来向孙悟空讨酒喝。孙悟空趁机将他灌醉。酒醉后的蝙蝠精对孙悟空说："我要去金猱洞，请老

夫人来吃唐僧肉。"孙悟空一棒打死蝙蝠精，然后摇身一变，变作蝙蝠精的模样，来到了金狐洞。孙悟空向金狐大仙跪地一拜，说："老夫人，我家夫人请您去吃唐僧肉呢。"金狐大仙一听，高兴得嘴都合不拢，她迫不及待地跟着孙悟空向白骨洞走去。孙悟空当然不会让金狐大仙吃上唐僧肉啦，半路上，他就结果了金狐大仙。孙悟空变作金狐大仙的模样来到了白骨洞。白骨精高兴地领着孙悟空去看唐僧。见唐僧、猪八戒和沙僧被捆在柱子上，孙悟空就故意问唐僧："你的大徒弟怎么不在啊？"唐僧叹了一口气说："他连杀三条人命，被我赶走了。"白骨精听后哈哈大笑说："母亲，那三个人是我变的。"说着，她依次变化出年轻女子、小孩儿和老头儿的模样。唐僧看了，暗自垂泪。孙悟空假意夸道："女儿本领果然高强，今天为娘也来变一个！"说完，一转身，变回了孙悟空的模样。白骨精大惊失色，叫道："母亲快变回来！"孙悟空哈哈大笑说："变不回来了。"说着，举起金箍棒就向白骨精打去。白骨精一把抱起唐僧飞出白骨洞。孙悟空紧追不舍。白骨精见无法逃脱，只好扔下唐僧。孙悟空连忙变出一朵云彩，托住师父。接着，孙悟空变成一道金光，追上白骨精，然后呼地喷出一股三昧真火，将白骨精烧成了灰烬。师徒四人团聚了。唐僧惭愧地说："徒儿，师父错怪你了！"孙悟空摆摆手说："师父不要说了，只要您今后不念紧箍咒就行。"师徒四人都笑了，他们又踏上了西天取经的征途。

### 3．只保留原著一小部分的改编

这种只保留原著一小部分的改编，主要是保留人物的某种特征和定性，还有的是保留原著中一个卖点或一个重要情节，然后重新编织情节和主题，使故事变得更富浪漫性、更有情趣、更好看。很多"戏说"的故事就是这样改编的。另外，一些取材于历史资料的历史人物题材，也往往采用这种改编的方式，因为史料中往往对某个历史人物只是很简单地讲了一个人的一些特征以及对他的评价，却没有更多的具体事件的记录。那么，改编者就会大量收集一些相关的资料，包括人们口头上的传说和评价，并根据这些相关资料进行创作，使人们觉得似乎就是这个人物的真实历史及故事，这就要求编者具有较高的创作水平。

国产动画电影《大圣归来》，虽然人物还和原著《西游记》有一些关系，但是唐僧、孙悟空、猪八戒、沙和尚及白龙马已与原著有了很大的改变，造型也相去甚远。原著孙悟空保唐僧西天取经的故事变为对人性的深刻挖掘。其动机、原因、细节等就大不一样，按照现代人的思维逻辑重新安排故事结构和故事情节，画面冲击力和故事表现力较以前更加大胆、夸张。故事对人性的揭示更加深入，尤其对主人公孙悟空性格的细腻刻画，由大闹天宫的齐天大圣，在遭受挫折后变得心灰意冷。经过唐僧和大家的关心与帮助重新燃起了追求正义的信心，回归到原来的本性，为了正义和美好的社会与邪恶势力展开英勇的搏斗，最终以合力战胜对手，赢得胜利！（图2-8）

图2-8　只保留原著一小部分而改编的动画电影《大圣归来》片段

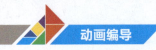

图 2-8（续）

图 2-8（续）

图 2-8（续）

**《大圣归来》故事概述**

大闹天宫后的四百多年间，齐天大圣成了一个传说。在山妖横行的长安城，百姓们在朝不保夕中惶惶度日。孤儿江流儿与行脚僧法明相依为命，小小少年常常神往大闹天宫的孙悟空。有一天，山妖来劫掠童男童女，江流儿救了一个小女孩，惹得山妖追杀，他一路逃跑，跑进了五行山，误打误撞地解除了孙悟空的封印。悟空自由之后只想回花果山，却无奈腕上封印未解，又欠江流儿人情，勉强地护送他回长安城。一路上八戒和白龙马也因缘际会地现身，但或落魄或魔性大发，英雄不再。妖王为抢女童，布下夜店迷局，却发现悟空法力尽失，轻而易举地抓走了女童。悟空不愿再去救女童，江流儿决定自己去救。日全食之日，在悬空寺，妖王准备将童男童女投入丹炉中，江流儿却冲进了道场，最后一战开始了。

### 2.1.2 动画片对剧情的要求

动画片要能紧紧地抓住观众，特别要让那些爱动的、思想很活跃的小朋友能定下心来看，剧情是否生动有趣、曲折离奇，是否能真正适合青少年的口味，是否有新意，就显得很重要。所以，拍摄的动画片的剧情是否能吸引青少年观众，而且是否能让他们看得入神，甚至让他们觉得过瘾，看了又想看第二遍、第三遍，就需要对动画片剧本的开始、发展变化和结局加以处理，使其有很多奇妙的地方。

## 1. 动画剧情开场的把握

开场对一个故事来说是非常重要的,往往可起到一种定调的作用。它直接关系到观众对这个故事的第一印象的好坏,也关系到后面剧情能否顺利展开和发展。而故事的开场也同最后故事的结局有很大的关系。所以,动画片的开场对于一个编剧来说是不能轻视的,必须认真对待。一种情况是编剧在故事的开场,采用较强刺激的因素,也就是一开始就先声夺人,造成强烈的矛盾冲突,或者造成激烈悬念,或情绪上的大波动,吸引观众的注意力,使观众有一种强烈的观看欲望,能继续看下去。

还有一种情况是开场采用一种比较平和的,既没有强烈动作和情绪上的冲动,也没有冲突和强烈的悬念,只是顺势把一个故事讲下来。但这种看似平常的感觉,仍然需要有吸引人的地方,如没有这种引人注意的点和伏笔,观众就会不愿往下看。所以,这样的开场对于动画编剧来讲,难度就更高了。但如何选用这两种开场的处理手法,只需视剧情的需要和整个动画片的风格而定。

以动画电影《小马王》为例,电影开篇以一种舒缓的像散文诗一样的感觉开始,用一只老鹰的视角把观众带到辽阔的森林和大草原的视野下,在森林中生活着各种动物,它们和睦相处,尤其是通过马群在大草原上自由地奔驰表现出与大自然融为一体的感觉,到 00∶03∶21,共用了 11 个镜头。通过很抒情的镜头语言交代小马王的诞生,到 00∶05∶23,共用了 27 个镜头。之后设计小马王滑雪、吃冰、喝水、长大等情节表现,到 00∶08∶23,共用了 35 个镜头,交代了小马王在这种其乐融融的环境下快乐地成长。接下来设计与豹子的勇敢搏斗,赢得大家的信赖,成为真正的小马王,到 00∶11∶50,共用了 24 个镜头。通过小马王看流星无意中看到远处的灯光闪烁,觉得很奇怪,想看个究竟,把故事引导下去,从而引起观众的好奇心。这样的开篇,在平淡中见功力。(图 2-9)

图 2-9　动画电影《小马王》开场的片段

图 2-9（续）

### 2. 故事的发展需要剧情的展开和矛盾冲突

这一阶段往往是最长的一部分，故事中人物的命运、矛盾的冲突、剧情的发展都是每一个观众所关注的。故事开场以后，观众会随着剧情的发展，对人物的命运担忧或高兴。所以，作为动画片编剧，就要清楚怎样才能使观众按剧情的发展，想知道故事会怎样？人物的命运会怎样？也要了解观众，在疲劳之后，给观众喘口气的机会。随后再刺激，一个矛盾冲突到结束后，平和一下。再有一个强的刺激，矛盾冲突起来，解决了，又一个大的矛盾冲突又起来了，有人做过调查和测算，影片播放三分钟就必须有一个矛盾冲突或另一个事件的发生，否则观众就会感到疲劳而不想再看下去，要不断有新的刺激点产生。所以，有人说，讲故事的艺术就是把握听故事者心理的艺

术,只要紧紧抓住了观众的心理,那么你讲的故事就成功了。当然,讲起来简单,要真正做到这一点并非易事,需要动画编剧花费很大的劳动和努力才能达到。要使故事的进展达到理想的效果,一般来讲,就是故事中的事件和矛盾冲突要不断地向前推进,故事要有进展、要有变化,不能长时间地停留在一个情节点上,故事的发展向前推进时,也不能忘记故事的展开,即充分地、深入地表现那些让人感兴趣的东西,动画编剧要充分地认识到并处理好推进和展开这对矛盾。因为推进是朝前发展的,而展开却是向周围发展,也就是说,故事情节只是一味不断地向前推进,结果只会变得索然无味。好似新闻报道,全然没有一点曲折和引人入胜的情节。而如果只有情节的展开,没有向前的推进,就会造成故事细节的罗列和堆砌,变得毫无头绪、零碎,甚至是啰唆的故事细节,不可能成为一个完整的故事。当你在构思故事时,就已有故事的发展方向及人物命运的总的走向,但是情节该如何展开,就是通过对人物和事件的充分深入的刻画与描述,表现出故事大的走向,而故事细节展开得越充分、越深入,人物和情节的推进过程也就会更自然、更能吸引人。因此,作为动画编剧在构思故事情节的发展过程中,必须掌握故事情节的展开,两者相辅相成,才能编出一个好看的故事。

以动画电影《小马王》为例:故事开篇要推动故事向前发展,继而展开并发生矛盾冲突。开篇小马王向有火光的地方跑去,为下面的情节推进。通过小马王夜探工地,用了2分钟44秒、32个镜头讲述小马王好奇夜探工地,不小心惊醒士兵被追赶的情节;引向小马王被抓带回营地反抗时与被俘奴隶相识并成为朋友,用了15分钟左右的时间,150多个镜头;小马王战胜士兵头目,与被俘的奴隶逃出工地回到部落营地与小花马相遇,用了6分钟30秒、73个镜头;小马王和小花马的爱情及与奴隶感情的培养,用了12分钟30秒、80多个镜头;士兵们抢劫部落营地,小马王奋力救起小花马到小马王被抓走,用了10分钟40秒、41个镜头;小马王反抗,火车翻下山坡砸向工地的另一辆火车,火光冲天,用了5分钟20秒、52个镜头;追逐小马王和奴隶,小马王飞跃悬崖对面,用了6分钟30秒、47个镜头。通过这些情节逐渐把故事推向高潮,用精彩的画面效果吸引观众的眼球并打动观众的情感。(图2-10~图2-16)

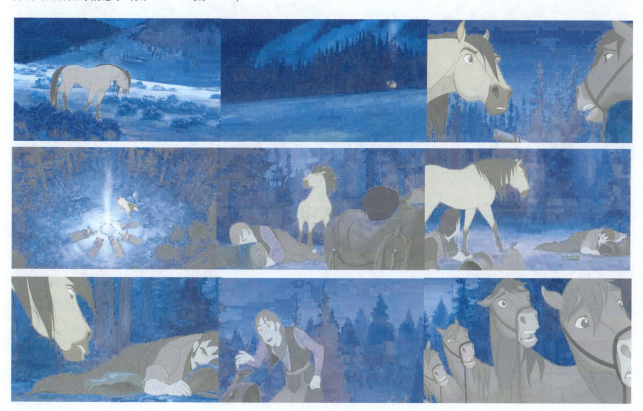

图2-10 动画电影《小马王》中小马王夜探工地

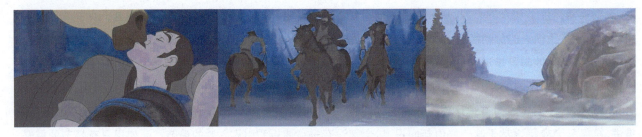

图 2-10（续）

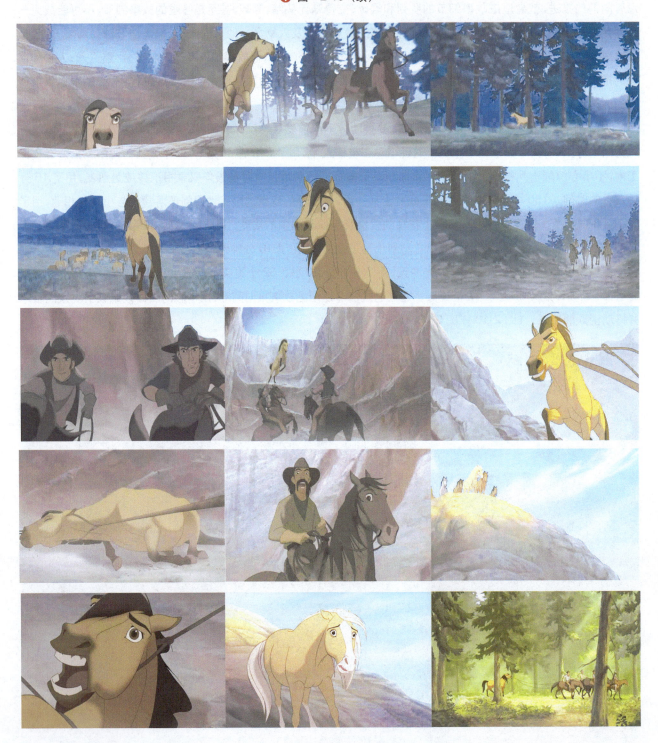

图 2-11　动画电影《小马王》中小马王被抓带回营地反抗时与被俘奴隶相识并成为朋友

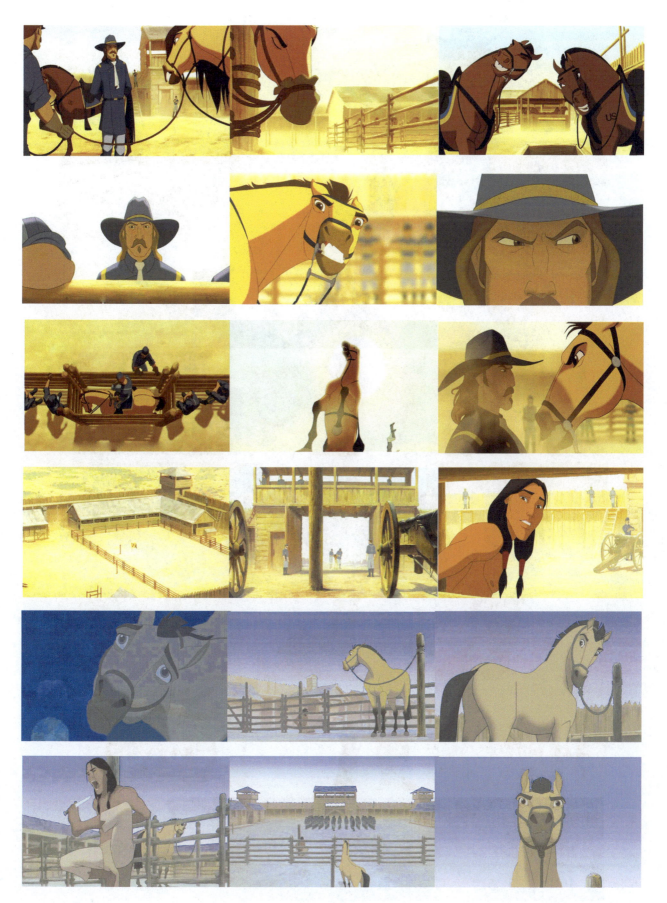

图 2-11（续）

图 2-12　动画电影《小马王》中小马王与小花马相遇

图 2-13 动画电影《小马王》中小马王和小花马的爱情

图 2-14 动画电影《小马王》中小马王奋力救起小花马以及小马王被抓走

◆ 图 2-14（续）

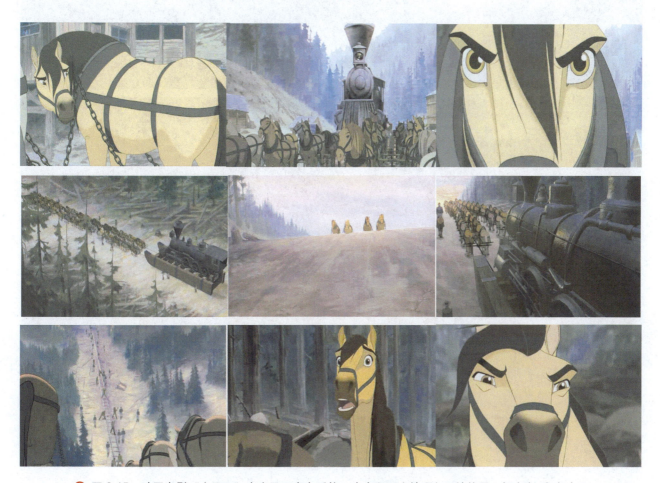

◆ 图 2-15 动画电影《小马王》中小马王奋力反抗；火车翻下山坡砸向工地的另一辆火车，火光冲天

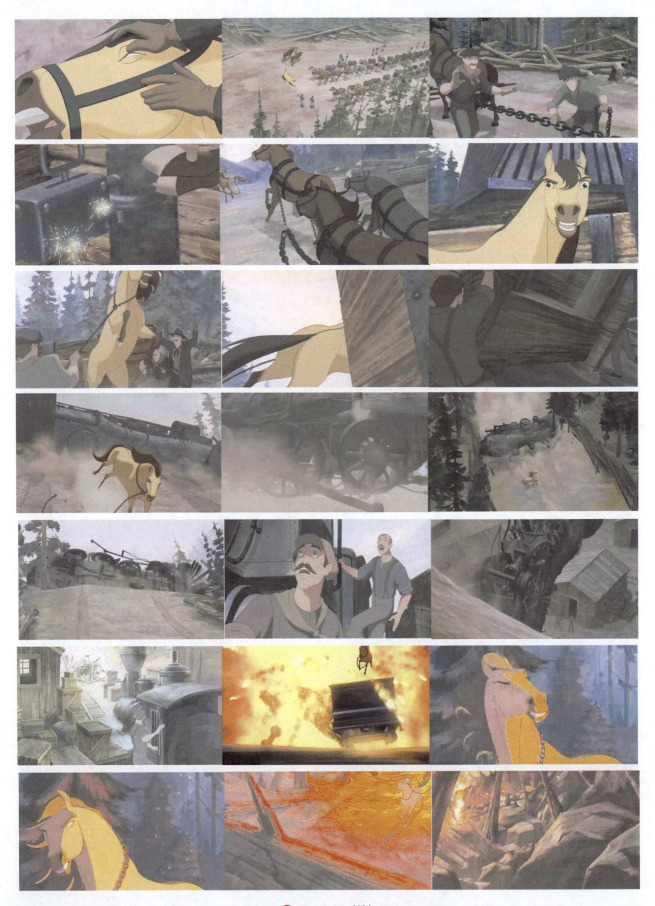

图 2-15（续）

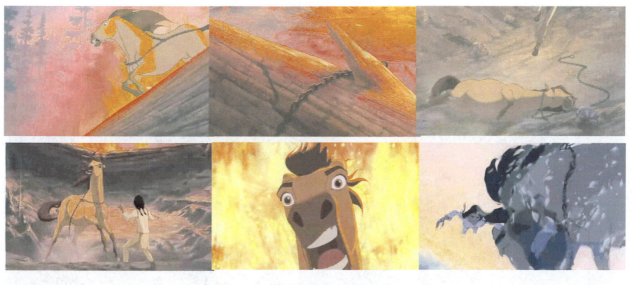

◆ 图 2-15（续）

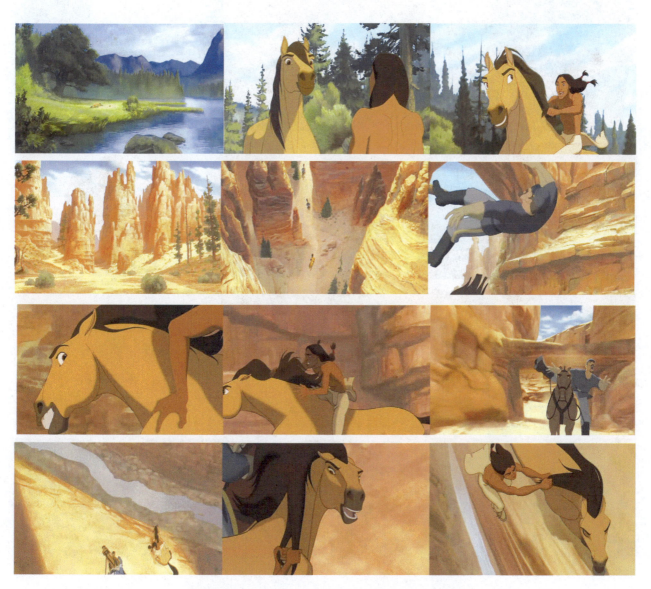

◆ 图 2-16 动画电影《小马王》中追逐小马王的画面

图 2-16（续）

**3．动画剧情结局的把握**

俗话说，"千里搭长棚，没有不散的宴席。"而作为一部影视动画剧，也有一个结尾，这也就是我们常谈的"结局"。动画编剧一定要注意对故事结局的把握。因为故事的结局是一个故事发生、发展后一个相对完整的总结，也是表明编剧的态度。因此，故事的结局要符合观众的心理期待，甚至要比观众期望的要更高明，更觉得有些意想不到。这样，观众看完全片后就会觉得过瘾。否则，观众会感到不满意。另外，观众看完全片后，感到整个故事很曲折、离奇，很有意思，特别是结局有力度、有新意。那么，观众就不会感到全剧有一种索然无味或者虎头蛇尾，即匆忙收场的感觉。所以，一般故事的结局总是全剧冲突、发展的最高潮，故事的结局往往是体现全剧的最高力度，当然在整个故事中，还有很多其他段落的高潮。但不管怎样，这些高潮只能算作小高潮而已，那是绝对不可能超过结尾的高潮。当然，结局也并不等同于高潮，高潮也并不就是结局。所以，往往一般与故事的高潮同步的结局，总会在故事的高潮过后仍然会有一个比较短的但是又是比较自然的延长，这是给观众一个感官高度兴奋之后的一种极其自然的延续，使观众有一种回味的感觉。所以，一般说的故事结局，常常以故事的高潮和结尾作为一个整体来考虑，这一部分应该是故事最强有力的地方，而高潮过后的结尾只是补充性的，是最强力地方之后的一个补充和拖音。但这两者的关系处理也很重要，如在高潮之后，全剧马上结束就会给人以一种突然刹车停止的感觉，使人感到很不舒服。但如果在高潮过后，结尾拖得太长，就会给人一种拖沓感，而且容易把前面的高潮感觉冲淡，给人以一种没完没了的感觉。因此，结局的处理对于整个动画片来讲是非常至关重要的，不能随便处理一下就结束全剧。

以动画电影《小马王》为例。故事的结局是积极的、美好的。通过高潮以后，小马王等回到部落营地，从此过上美好幸福的生活，这当然是观众期望的结局。尤其是小马王带上小花马一起回到妈妈和大伙中间，一起在大草原上自由驰骋，小马王在前面带着大家一起奔跑。用精彩的画面效果吸引观众的眼球并打动观众。（图 2-17）

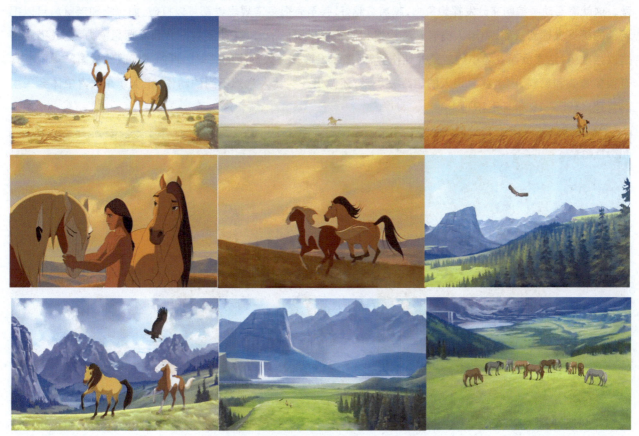

图 2-17　动画电影《小马王》结局的片段

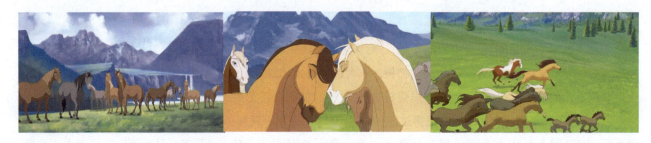

图 2-17（续）

### 2.1.3 动画编剧的艺术想象力

由于动画的绘画性和逐格拍摄的特征,就与写实的真人影片有很大的区别。因此动画形式就表现出特有的魅力和它的局限性,哪些是适合动画表现,而又有哪些是不适合动画表现,作为动画编剧就要非常清楚地掌握和了解动画的这些特性,并要尽量符合这些特性。另外,动画编剧也要通过自己手中的画笔去克服这些动画的局限性。这就需要动画编剧发挥充分的想象力,使动画片具有更丰富、更有趣、更引人入胜的情节,要变动画的局限性为动画的长处。作为动画编剧,发挥充分的想象力,这是以后动画片制作的重要基础。在编剧的想象力基础上,导演和动作设计就能进行艺术加工,使想象力发挥得更充分、更自如。由于几方面的努力,使原来虚构的、虚无的世界变得细节更丰富,事件也变得更合理。让原来不存在的,奇思妙想的故事好像是真实的一样,变得非常合理了。例如,拟人化的动物故事,它们原来是动物,但是通过想象,将它们人性化了,仿佛同人类一样,站着做各种动作,穿人的衣服,讲人类的语言,有各种喜怒哀乐,甚至会开汽车、开飞机、使用各种武器,演示着人类各种不同的生活。这种拟人的想象正好是发挥了动画片的特性,使故事也变得更有趣,也更符合儿童对各种动物的好奇和喜爱。这就需要动画编剧充分发挥想象,越离奇越好,甚至有很多常规思维都可以打破,如《猫和老鼠》,可以把老鼠的机灵发挥到极致,由于人类有一种怜惜和同情弱小群体的心理,动画编剧充分发挥想象力,变成猫始终是以强欺弱,结果反而被弱小的老鼠处处作弄,而演示出许多使人捧腹的笑料。再如《鼹鼠的故事》中同样具有很多噱头和笑料,小小鼹鼠用人的思维去思考,还做出一些让人意想不到的动作,让观众在欢喜中体会人生的哲理。（图 2-18 和图 2-19）

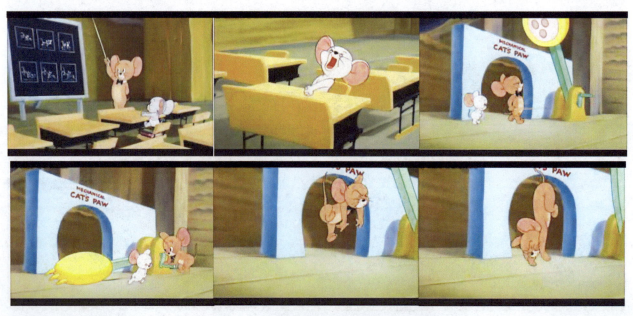

图 2-18 动画系列片《猫和老鼠》中的片段

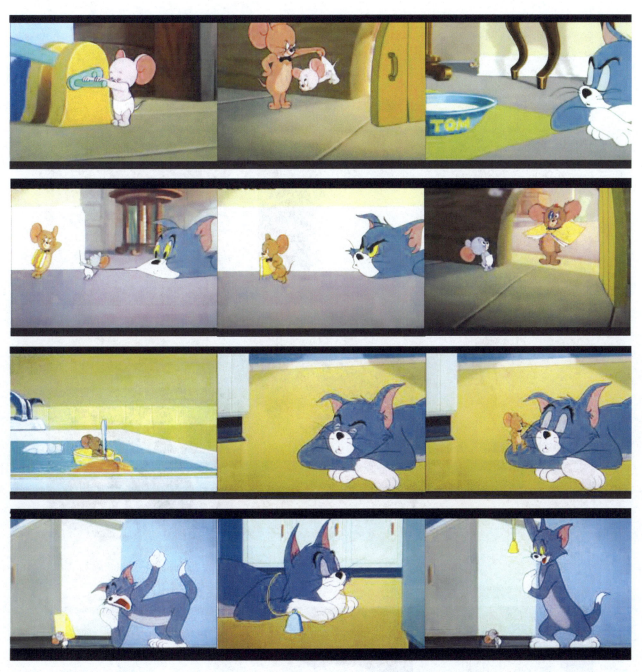

图 2-18（续）

图 2-19 动画系列片《鼹鼠的故事》中的片段

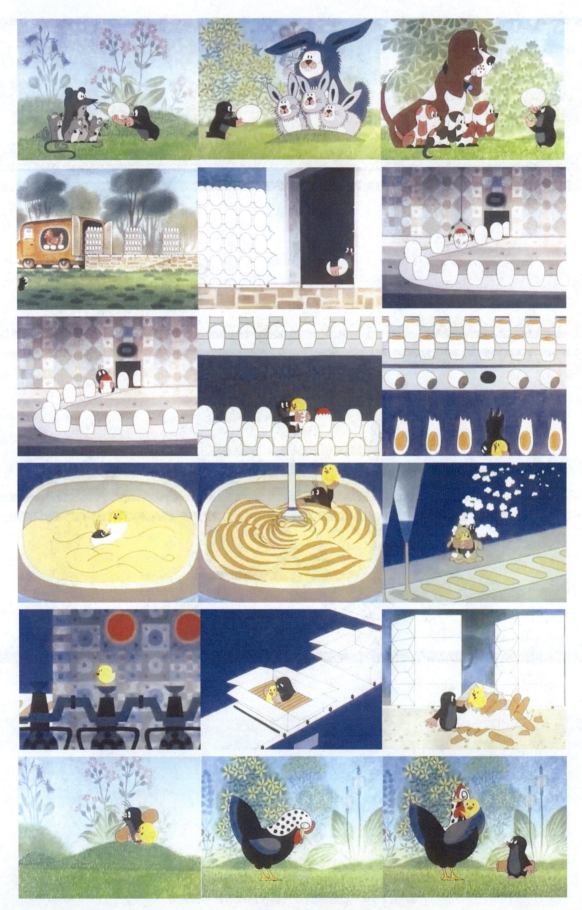

图 2-19（续）

## 2.1.4 动画片的创作原则

动画片剧本的创作大致可以分为改编和原创两种方法。不管是改编还是原创，动画片的剧本编写必须遵循动画片的基本原则进行创作，这是因为动画片具有它的特殊性和局限性。在进行动画片剧本的改编和原创时，必须适合于动画片的形式，更要适合动画的制作。也就是说，编剧的创作，应该在表现事物的冲突、动作、外观等可以直观感受并能吸引视觉记忆力的地方进行创作，使动画片对视觉注意力、吸引力能够持续一定的时间。另外，剧本的编写要具有适合动画形式的表现力和想象力，想象力越奇特、越丰富越好，这些都更能体现动画片的特色。当然，这样的想象力要有一定的生活基础。在一定真实基础上的大胆想象，就会显得更生动、更有趣。另外，动画编剧还要了解和掌握声音的画面配合后造成的整体效果。动画片中的声音具有自己的特色，无论是对白、音乐、动效等都比一般影视要夸张得多，这些都是在剧本上要注意和体现的。另外，动画编剧还需要研究和掌握影视蒙太奇的处理手法。要在结构安排、细节处理上都符合动画的结构特点，要把动画片各个段落之间、各个镜头之间，通过蒙太奇的手法，构成动画片的整体，把动画故事讲得生动、流畅，富于节奏感。（图2-20）

🞧 图 2-20　动画小品《回忆积木小屋》中的片段

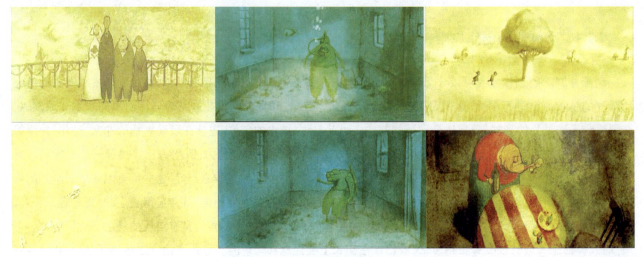

图 2-20（续）

## 2.2 原创动画剧本的编写要求

原创动画的原创性首先是一种具有丰富内涵的概念。原创是一种能力，表现为创造性想象和创造性思维，同时又是一种精神，体现在创新意识和创新个性。原创动画剧本其根本是能够发现创作源泉，而创作源泉是动画编剧的想象力和创造力，在厚重的文化环境和文化素养当中，理应发挥出的动画的想象力和创造力。只有尊重动画发展规律，尊重艺术家的创造性劳动，充分调动动画编剧的积极性和创造性，大力推进动画编剧的艺术观念、内容、风格、流派和创新，大力推进动画题材、体裁、形式、手段的多样发展，原创动画才能具有更为长久的艺术生命力和更为深邃的艺术感染力。其次是具有可持续性。在艺术创作领域中基于本国的发展文化、发展历程而创造出的符合艺术规律的作品，有其发展的脉络，仿佛一条路一样可以继续走下去，能在已有的基础上继续创新。最后是原创动画的原创性包含着共性和个性，两者既对立又统一。共性是原创动画作品都应遵循艺术规律和艺术审美，但在共性的前提下还应该强调个性。如果一味地强调共性，作品就会流于形式和皮毛；如果一味地强调个性，作品又容易偏离受众群。因此，原创动画剧本的创作，首先要在文化上注重传统底蕴，传承中华文化；其次在构思选材上有独树一帜的突破性，同时也应注重受众需求而又升华于受众需求，最终创造出具有本国文化底蕴，同时又具有时代性的动画作品来。

### 2.2.1 原创动画剧本编写的总体要求

**1. 要有一个好的理念**

编写原创动画剧本，就是要讲好一个或一系列感人的故事。要讲好一个好看而感人的故事，说起来简单，具体写起来就不那么容易了。要构成一个故事的有机整体，必须把握住三点。

第一点是人物和情节都必须处在明确的主题之下，体现着某种意义。这些都是某种理念的体现，也是剧本的原创者通过具体的人物活动及生动情节将要给观众一个理念，而且是一个新鲜的、与众不同的新的理念。

第二点是刻画和塑造故事中的人物形象。一部成功的动画作品给人印象最深的往往是那生动、可爱的动画角色形象，那些深受观众喜爱的动画角色形象在深入人心之后就成了家喻户晓的动画明星。

第三点是生动有趣、引人入胜的情节安排。在一部经典动画剧本中,要有很多个有趣的情节,并一环扣一环,逐步把故事推向高潮。

前面讲的三个方面,也就是理念、人物、情节,由这三者有机统一在一起而组成动画作品的生动、有趣的故事。当然,这样的故事还必须适合动画作品的表现形式。

任何一部优秀的动画作品都有其文化理念的本源,这种文化理念是不断支撑原创动画的源泉。我国有底蕴深厚的文化和丰富多彩的艺术形式,其灵魂中体现出"大爱、大真、大善、大美"的人本精神,通过勇敢、机智、诚实、守信的主题表现出来。如国产动画片《阿凡提》中就表现出了这种精神。(图 2-21)

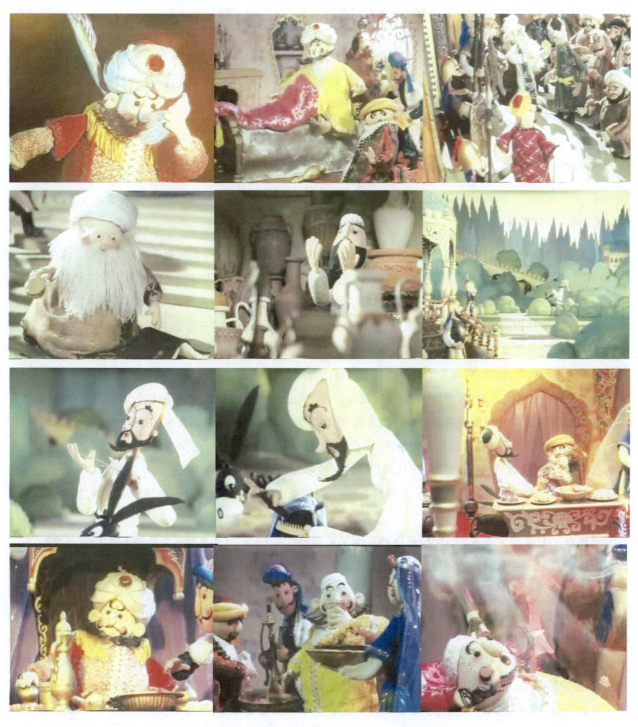

图 2-21　动画片《阿凡提》中的"比智慧"片段

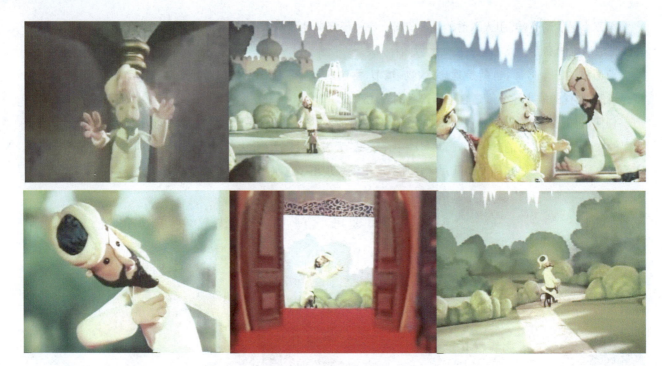

图 2-21（续）

**2．编一个好看感人的故事**

作为动画编剧，编写一个故事，首先是要给人看的，所以一个故事的好坏，也只能由观众去评判。你自以为故事编写得如何好看，想法如何好，但观众不认可，也是毫无意义的。因此，作为编剧必须考虑到故事是编给观众看的，要使观众喜欢你编的故事。另外，观众通过看了你编的故事，是想在动画片中体验对感官、情感以及审美心理产生直接刺激和作用的东西，作为编剧者，就要把观众的兴趣和观赏需求进一步集中在一些具体的特性上，如你的故事中具有奇特的情节、新鲜的、热闹的、好玩的或者具有亲切的、温情的、感动人的、紧张激烈的，或是让人看了长见识的事和物等，这样，观众看了就会感到有兴趣，就会认真看下去。另外，编的故事必须具有以下两个特性，一个特性是故事必须有贴近感；另一个特性就是独特性。贴近感就是你编的故事要让观众感受到好像就是他身边的事，就是现实生活中见到的事。故事中的人物、故事中的情境就是观众身边发生的，这就造成一种贴近感，容易激发观众的兴趣。而独特性就是有创造的、观众感到很新鲜、从未见过的、至少不是常见的故事套路或已经见过的故事，观众看了以后感到很新鲜，是从未见到过的故事，也就会有兴趣看下去。一个故事如果具备了贴近感和独特性，再加上故事感动、紧张、激动、热闹等各种特性，那么你编写的故事就是一个好看的故事，就会受到观众的喜爱。

以麦克·杜多克·德威特(Michael Dudok de Wit，英籍荷兰人)第73届奥斯卡获奖动画短片《父与女》为例。作品选题是感人的，它以热切的渴望和孤独的思念为主题，朴实、简洁的情节为载体，极具写意但并不华丽的画面为窗口，表现父女依依的情怀与真挚的情感。是一部打动人心灵、感人至深的优秀经典作品。影片选取生活中自然的情境但却出乎常人的意料。开始时，悠扬的手风琴在快乐地弹奏。高大的父亲、幼小的女儿骑着单车在褐色的画面上行走。他们爬上了一个斜坡，女儿在前，父亲在后，停在树下。父亲停下来，把自行车靠在树边，女儿也停了下来，学着父亲的样子也把小车子支在路边，她欢快地扑向父亲，父亲亲吻了她的脸颊，走下路面，来到水边。突然，父亲冲回路上，深情地拥抱女儿，把女儿高高举过头顶，似乎有一个预感和暗示。这一分别，就是一生！

从此，无论风霜雨雪，小女孩总会专程来到父亲离去的地方，驻足守候，尽管每次都失望而归。渐渐地，幼小的女孩变成了少女、高中女生、少妇、母亲……但她始终期待着能够与父亲重逢。

光阴荏苒,女儿已是梳着稀松发髻、腰背佝偻的老妪了。她推着单车,再次来到了湖边。湖水不知何时已经干涸,湖底长满了荒草。她慢慢地走下湖堤,穿过一人高的蒿草,看到一条湮没于流沙之中的小船。这大概就是父亲曾经使用过的小船吧。不知不觉地,老妪躺在小船中睡着了。当她醒来时,惺忪的睡眼发现父亲就在不远处!她跑啊,跑啊……已经流逝的岁月仿佛又回到她的身上,幸福的小女孩终于又重新投入父亲的怀抱。结尾的出人意料带给观众无比的兴趣以及酸楚的眼泪。(图2-22)

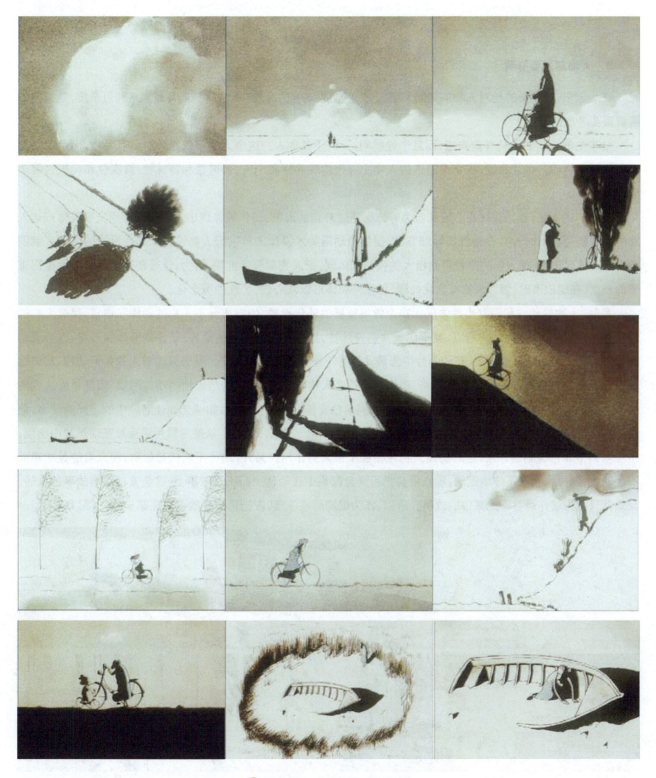

图2-22　动画短片《父与女》

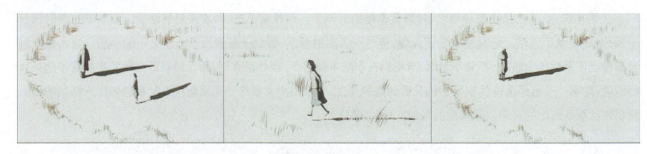

图 2-22（续）

### 3. 人物刻画要鲜明

在编剧中，最重要的是对人物的刻画和塑造，如何使故事中的人物生动鲜明，具有真实感和可亲度，是编剧作者着重要考虑的。

故事中的人物必须具有真实感，而且个性鲜明，不同于其他人。这个人物不仅在外貌上有特点，而且性格上必须也要有特点。也就是说，故事中塑造的人物应该是体现共性和个性、普遍性和特殊性、真实性和代表性等矛盾的统一。

故事中的人物，性格往往在心理和行为等方面通过外化的形象、动作等体现出来。编剧要用文字具体描述人物的外貌特征、动作行为、性格气质等细节，以提供给动画美术设计人员进行人物设计和动作设计的依据。编剧要充分发挥想象力，使人物的个性得到极大的张扬和体现，把人物刻画得鲜明、有力，这是塑造典型动画明星很重要的一点，在编故事时，切忌人物概念化处理，包括外貌体形以及心理、个性的概念化。

另外，人物的动作和语言也是体现人物个性很重要的外化形式，如果离开了人物的动作和语言，那么人物的性格、个性都是无法体现的。所以，鉴于动画片的特殊性，更需要强调人物的动作、动作的夸张和节奏，以形成动画片的特色。但我们需要注意，在动画片中强调动作并不是为了动作而动作。有时只想着人物如何动作，却忽略了表现人物动作最根本的原则表现性格，动作是为符合人物性格而动，人物与人物的动作习惯、幅度是因人物性格不同而不同。因此，在动画片中，编剧往往为动画角色安排一些习惯用语，如《光能使者》中的"光能使者，超强变身""一刀两断"等，《米老鼠与唐老鸭》中的"哦——哦""怎么回事？"这些习惯用语反复在动画片中出现，给观众留下非常深刻的印象，这对塑造人物性格起了很大的作用。另外，动作不能代替故事，观众看的是故事而不是动作，如果人物在不停地运动，观众就会把目光全部集中在动作上而不是叙事上，这会直接影响故事的叙述，观众就只看见动作而看不见其中的故事。所以，作为编剧必须注意，应把讲清楚故事放在第一位。（图 2-23）

图 2-23  动画系列片《米老鼠与唐老鸭》中的片段

图 2-23（续）

　　以克里斯·巴克导演的动画电影《人猿泰山》的角色设定为例，影片为了塑造一个全新的泰山，迪士尼请首席动画师格兰·基恩为泰山设计新形象。格兰在构思"泰山"的造型时，从十几岁的自己儿子身上汲取了很多灵感。他看着正值青春期的儿子终日着迷于滑板、冲浪、溜旱冰等剧烈运动，因此想到泰山很可能和自己的儿子一样，是个活泼好动的男孩子。同时格兰又从 NBA 篮球名将们那里得到灵感，认为英雄的长相应该是与众不同的，但因为他是被猩猩养大的，所以动作设计上泰山像猩猩一样用四肢走路，像猩猩一样跳跃、攀爬，像猩猩一样进食，所以虽然他也是人类的外形，但有猩猩的动作、习惯。泰山造型线条精练，在形象的塑造上由于运动量大，所以四肢设计得结实，头发乱中有序。泰山那张善良又带点野性的脸孔，给观众留下了深刻的印象。但泰山又有性格的多样性和复杂性，首先泰山是人类，性格活泼好动、机智灵活、有血有肉、勇于承担责任。当他小的时候首领哥查对他一直不肯接受，被别的猩猩称作异类，他为了证明自己是猩猩家族的一员，努力向各种动物学习技能，练就了各种本领，变得非常勇敢与机智。最后猩猩首领哥查把家族的安危交给了泰山，既肯定了泰山的能力，也承认了泰山是猩猩家族的首领。其次又兼顾了人与猩猩的特性，用人的外形来体现猩猩的动作，在运动的时候，又很有力度，有爆发力，整个动作是围绕故事的情节来设计的，而且与剧情的节奏结合得十分到位。泰山在遇到珍妮前，多数四肢着地，在林中奔跑跳跃，遇到珍妮后逐渐直立行走，在营地他不自觉地学着克里顿的样子，直立行走。从动作的变化方面逐步展现泰山内心的转变。

　　影片的女主角珍妮，是一个来自英国伦敦的小姐，害羞，有礼貌，但是具有正义感。她聪明伶俐、机智勇敢，对泰山爱慕有加。反面角色克里顿的造型设计是在写实基础上加以夸张的，他上身肌肉发达，一脸奸诈，表情丰富夸张。教授矮小机灵，对研究事业坚定不移，是个有点神经质的老头，对泰山非常好奇。造型风格是典型的卡通形象，身高三个头高。动作设计非常流畅有弹性。片中各种动物角色也被赋予鲜活的人格特性。猩猩母亲卡娜：身体丰满，和蔼可亲，对泰山非常关爱；托托：瘦小灵活、活泼可爱，调皮，为泰山两肋插刀，好兄弟；猩猩首领哥查：高大威猛、严肃、小心谨慎、外冷内柔。这些造型在影片中都得到了很好的塑造，在故事发展的过程中都表现出了个性化的特征，给观众留下了深刻的印象。（图 2-24）

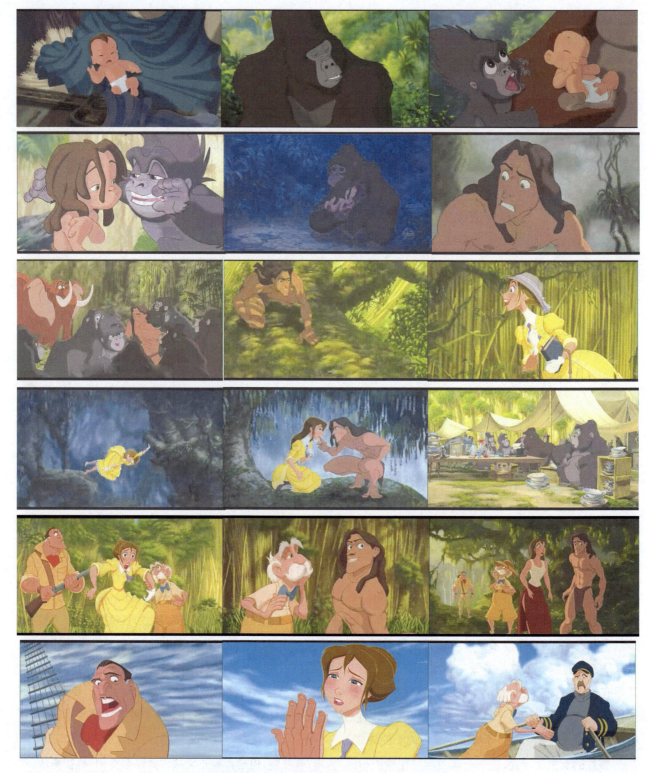

图 2-24 动画电影《人猿泰山》中的造型设计

**4. 情节安排要合理**

编剧要讲的故事,观众是否能看下去,是否有兴趣,这就要看编剧怎样把情节安排合理,用情节让观众或紧张或兴奋或注意起来。讲故事的艺术就是把握听故事人心理的艺术。怎样使观众在感到疲劳之前给他一个喘息和休息的机会,不能时间过长,要掌握好时机和分寸,缓冲过后接着又一个较强的刺激。这样,再喘息,再刺激并不

断重复,循序渐进一直到结尾,这样的情节安排就比较合理,能不断地推进,时刻抓住观众的心理,而且还要有变化,不能长时间地停在一个情节上绕来绕去,要有新的刺激点,让观众再一次兴奋起来,同时情节在推进中,还要有展开,以充分地深入地表现那些让观众感兴趣的东西。

随着情节的自然展开和推进,通过对人物和事件的充分深入地刻画和描述,使观众感觉到编剧创造的人物和情节是有生命的,情节也越能感动人。这是编剧依据人物在情节中的活动所包含的内在逻辑和发展自然进行的。因此,合理安排好情节的进展是编好故事极其重要的一个方面。

以美国动画电影《狮子王》中的两个重要情节为例。一个是"在准备",出现在 25 分钟到 30 分钟,是中场中的一个小高潮。另一个是"久别重逢",出现在 53 分钟到 59 分钟,是小辛巴坎坷经历后的另一个高潮,对叙事起着承上启下的作用。这两个情节,一正一反,构成曲折故事中的两个高潮,给观众留下了难忘的印象。(图 2-25 和图 2-26)

图 2-25　动画电影《狮子王》中"在准备"的情节

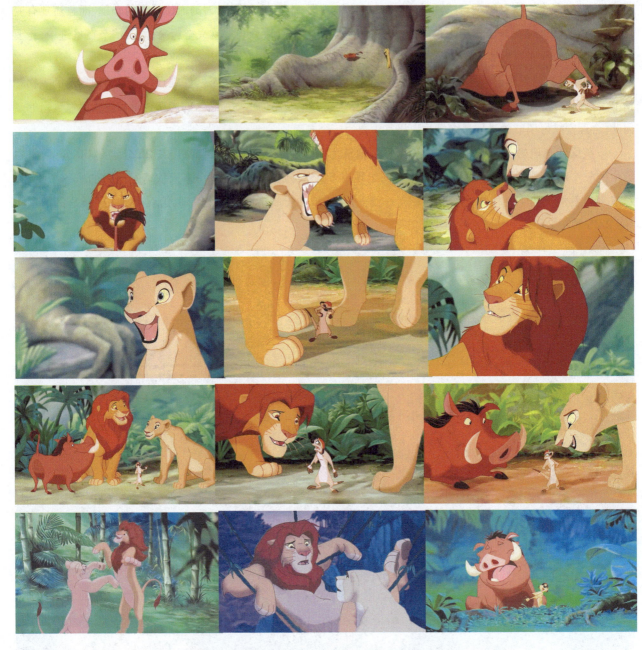

图 2-26 动画片《狮子王》中"久别重逢"的情节

**5. 理念表达要正确**

编剧在创作剧本时,如果缺少创新的理念,或者是一种比较简单、陈旧的理念,甚至是想当然的,根本没有好好推敲过的很随意的表达,让剧中的人物和情节只是这种理念的简单的图解,或是用一种简单的公式化的概念往教育意义上去套,这样,这个剧本的故事情节和人物刻画怎么能生动,怎么能引起观众的兴趣呢?所以,对编剧来讲,理念表达的正确是至关重要的。应该认识到理念是一种从事件到情节中自然选择完成的最为重要的部分。理念是编剧对生活的发现,也是对事物之间矛盾关系的思考,以及这种发现和思考的感悟和新见识。你要用自己的眼睛去发现生活中有意义的东西、感人的东西,而且用你的丰富想象力深入剧中人物的内心世界和生活中,然后提炼出故事本身的某种意义。如美国动画电影《花木兰》,虽然是改编自中国"木兰从军"的故事,但理念却是迪士尼在动画中表达的"爱、勇敢、坚决、信心、诚实"的一贯主题,使影片表现出来的感觉有西方人对"世界观、

人生观和价值观"的理解。如此，便给了我们一种新的含义，也更有新意。（图2-27）

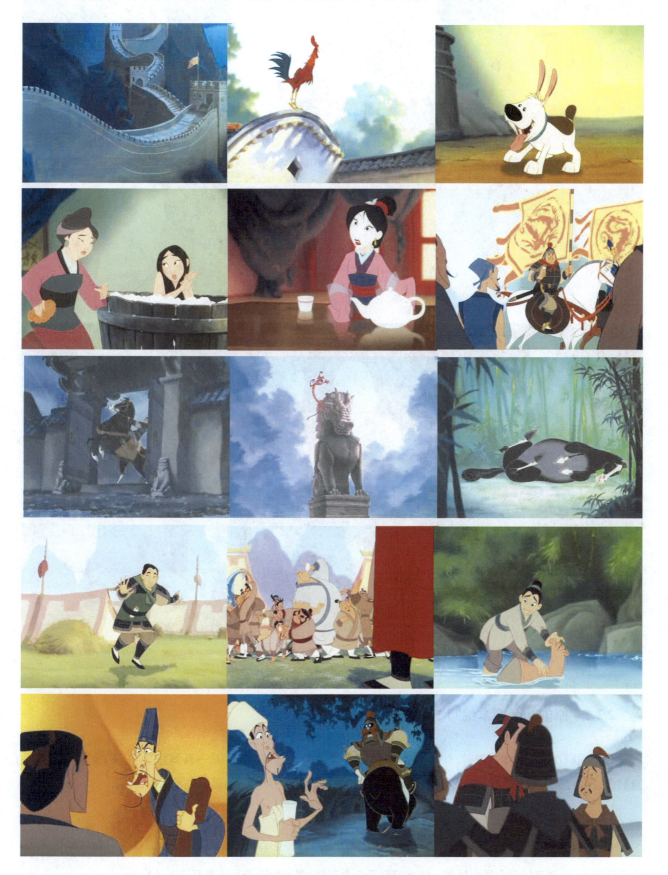

图2-27 美国动画电影《花木兰》

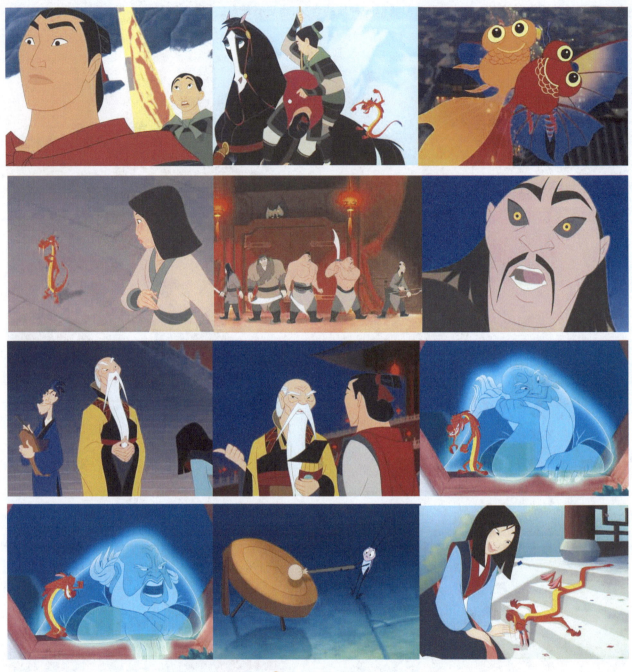

图 2-27（续）

## 2.2.2 原创动画剧本编写要把握的原则

作为编剧在进行剧本原创时，有些关键的问题必须把握好。要编好一个或一系列好看感人的故事，不仅要注意观念、角色、情节等必须解决的问题，作为动画片剧本的编写者还有以下问题也是不能忽视的。

**1. 把握好剧本的容量**

编剧必须要把握好动画片剧本所需要的长度。剧本写少了，无法表达清楚剧情；如果剧本写得过多，动画片又无法容纳，勉强容纳又会显得烦琐。因此编剧要心中有数，多长的动画片需要写多长的剧本。

动画片分长片、系列片、艺术短片等几种,动画长片主要是在电影院放映,动画电影也称为影院片,一般为60～90分钟。还有一种长片是为电视播放而进行制作的。长度和样式很像动画影院片的电视动画片,被称作为"剧场版",其长度一般为30～45分钟。

动画系列片主要用于电视播出。目前国内使用的长度基本分11分钟和22分钟两种。有5分钟一档,播放时可以两集并成一个近似11分钟的长度;还有一种是22分钟的1/3,即7分钟一档,播放时可以三集并成一个近似22分钟的长度。以上长度主要是根据电视台播放栏目的时间段,动画片长度加上播放前或播放中广告插播的总长度来计算的。动画系列片一般一个系列单元为13集,计算主要是依据一个季度的星期日数,约合两个星期的天数;还有的一个系列单元为26集,为半年的星期日数,约合一个月除去星期日的天数;再有是52集,为一年的星期日数,约合两个月除去星期日的天数。还有一些为特殊需要而专门制作的片子,有特殊的长度,如为学校、幼儿园上课用,则需根据课时长度而定。

艺术短片的长度没有明确的规定,一般为1分钟、2分钟、3分钟、5分钟、10分钟等都可以,根据导演的需要而定。

总之,长片和系列片也可称作为"商业片",其片长由播放机构严格规定,甚至精确到每一秒、每一帧。所以,编剧必须根据片长的要求把握好剧本的容量,不能太长也不能太短。(图2-28～图2-30)

图2-28 动画电影《功夫熊猫》片长90分钟

动画编导

✝ 图2-29　动画系列片《大头儿子和小头爸爸》片长10分钟

✝ 图2-30　动画短片《世界的另一端》片长8分钟

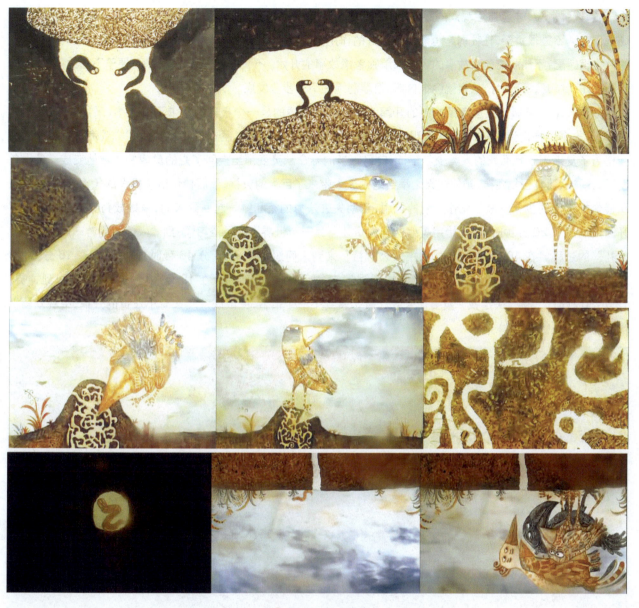

图 2-30（续）

### 2. 把握好故事的开头

动画剧本中故事的开头，也就是开场，是非常重要的。往往开场写得好，后面故事就会很顺利地展开，而且同故事的结尾也容易呼应起来。另外，开场写得好，对于整个故事能起到一种"定调"的作用。它是观众能否继续往下看的关键，也就是我们常说的第一印象。第一印象好，观众就会很乐意看下去，如果你的开场很拖沓，不能引人入胜，观众就不愿意看下去，哪怕你的故事展开后很动人、很紧张。

因此，在动画编剧创作中，往往对于故事的开场都会下一番大功夫。通常人们把故事的开场分为"强起"和"弱起"两种情况，所谓强起，就是在故事一开场，编剧就把一些在情节上、情绪上、感官上等方面，给予较强刺激的因素，造成声势，甚至是一些极端的手法，给人们以震撼；所谓弱起，就是在故事一开场比较平稳，也没有什么强烈的动作和情绪冲突，但是这种平稳下面隐藏着激烈冲突的因素和含义，使人感到一定会引出使人意想不到的冲突和激烈的使人感动的故事来，但这种弱起的手法更显编剧的功夫。一般来讲，电视系列片采用强起的开场比较多，这与观众在家欣赏片子和在影院里不一样，在家里手握遥控器，感到这部片子不好看，就可以随时转换频道。因

此，必须以强刺激，才能抓住观众的眼球。而对于影院片，强起和弱起都可以，各有千秋，只要故事好，吸引人，开场是否刺激不是很重要，往往弱起也能起到很好的作用。但是不管是强起还是弱起，故事的开场必须同整部片子的风格相匹配，不能脱离整个故事的风格来单独考虑故事的开始。不管怎样，故事的开场要便于下面故事的展开，而不是妨碍展开。开场好，故事就会很自然、很顺利地往下一步步发展。

以国产动画电影《大鱼海棠》中的开篇为例。本片讲述的是一个极富幻想浪漫的故事，采用的是"弱起"的开篇，故事以抒情诗的形式开始，把观众带到一个古老而美好的地方，整个故事情节是"掌管海棠花生长的少女椿为了复活因救她而死的人类少年鲲，用自己一半的寿命从灵婆那里换回了鲲的灵魂并要帮他变成一条大鱼返回人间，从而真正复活鲲，她的逆天之举给她的族人带来了巨大的灾祸，最后椿付出了极大的代价平息了灾祸，和椿青梅竹马的少年'湫'化作人间的风雨，帮助失去法力的椿和鲲一起回到人间，湫则成为灵婆的接班人。"开篇大约用了 20 分钟时间，开始用美好的画面讲述"另一个世界"的风俗习惯，到"人间"巡游一周完成"成人礼"的过程。在 10 分钟的时候，女主人公"椿"来到人间巡游；在 14 分 46 秒时被网捕住，在 16 分 30 秒时男主人公人间的"鲲"救下"椿"却被旋涡卷走，出现一个小高潮。在 18 分 18 秒时，"椿"回到神界，19 分 30 秒时，"椿"决定找"灵婆"来救"鲲"，转到下一个情节，完成既浪漫又有小波折的开篇，给观众留下难忘的印象。（图 2-31）

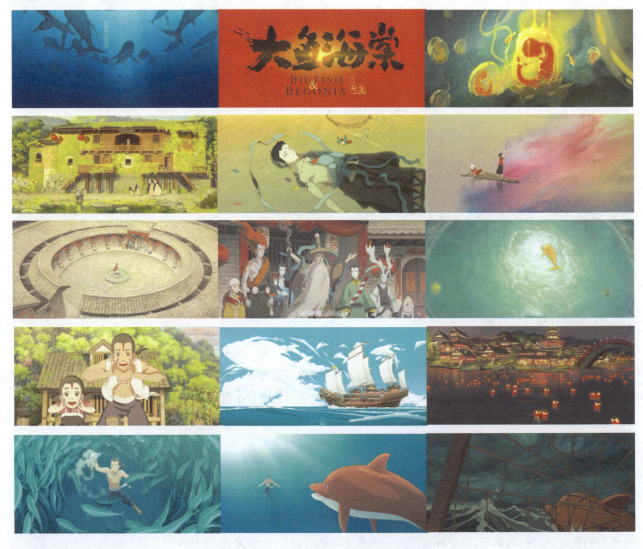

图 2-31　动画电影《大鱼海棠》的开篇

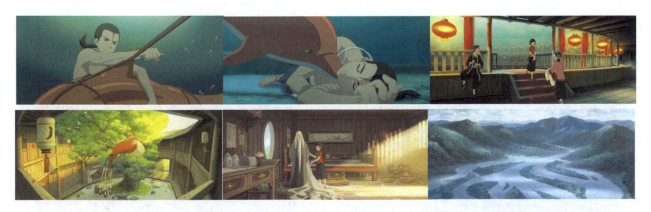

图 2-31（续）

### 3. 把握好故事的展开

故事开场以后，紧接着故事就一步步推进和展开，这也是整个故事的主要部分，往往观众被一个吸引人的故事开场抓住以后，就要看故事的进展是否感人。编剧如何能让观众进一步往下看，就要在故事的编写上花一番功夫，使故事一环扣一环，始终掌握观众的心态，一个刺激接着一个刺激，层层进展，始终给予观众最感兴趣的东西。这里，编剧要清楚，故事的推进和展开是同时进行的，是相辅相成的。没有故事，展开是流水账，是乏味的讲述，一个不会讲故事的人，就这样把一个故事过程讲完就完了，其中没有埋伏关系，没有细节，就会使人乏味，再好的故事也会感到没劲。而同样，没有推进的展开，就是只有故事的细节，钻入牛角尖，使人看不到故事的来龙去脉。一个人只是小细节，即使细节再有意思，也只是一些细节的堆砌，不能成为一个完整的故事。

所以，要把握好故事的展开，必须认真处理好故事的推进和展开的矛盾，要把故事情节不断深入，只有通过人物和事件充分深入地刻画和叙述，才能呈现故事走向，这才是故事的推进和展开的统一，才能达到故事的完美和生动。以国产动画电影《大鱼海棠》中故事的展开为例。故事很巧妙地过渡到"椿"去救"鲲"的情节，在25 分 18 秒时，"椿"坐船出去；在 27 分 03 秒时去了人死后的去处——如升楼，请求"灵婆"复活"鲲"的生命，但得到的方法必须是付出一半的寿命，"椿"立刻答应了。在 31 分 06 秒时"椿"找到了"鲲"的灵魂（一条小鱼）；但事情并没有这么简单，因为饲养人类灵魂是违背族人戒律、逆天而行的，会给神界带来灾难，整个神族包括"椿"的妈妈不仅反对，还要捕杀"鲲"。这时，只有"湫"时刻守护在"椿"的身边，帮助她克服困难，脱离危险。在带着"鲲"摆脱追捕的途中，"湫"不幸被双头蛇咬伤，中毒昏迷。在 42 分 42 秒时，出现一个小高潮。在 46 分时，爷爷用自己的生命换给"湫"，治好了"湫"。在 46 分 40 秒时，神界的环境因收留"鲲"而恶化，出现六月飞雪，神族人更加愤怒，全力捕杀"鲲"并且开始向"椿"发难。"湫"得知族人因为"鲲"要为难"椿"，心里很不舒服，背着"椿"偷偷地把"鲲"放走了。可是他并不知道"鲲"是"椿"的半条命换的，对她有多重要。在 48 分 48 秒时，"椿"在得知"鲲"被放走的第一时间跳下冰窟窿，不惜一切地去寻找，终于用最后一丝力气找回了"鲲"，但却昏迷在雪地里。当"湫"看到这一幕时，又伤心又懊悔，他终于体会到"鲲"对"椿"是多么重要。醒来的"椿"把一切都告诉了"湫"，"湫"很心痛，自己心爱的人只剩一半寿命，在 59 分 08 秒时，"湫"找到"灵婆"希望用自己一半的生命换回"椿"的寿命，但是"灵婆"却说价码更高了，要一整条命才行！"湫"立刻答应了。在 1 小时 04 分 06 秒时，"湫"决定利用自己天神的力量私自开启通往人界的水柱，让"鲲"带着"椿"一起去往人界幸福地生活下去。但遗憾的是，"湫"的力量还很弱，水控制不住海水倒灌，倾盆而下，整个神界面临淹没，族人危在旦夕，在 1 小时 08 分 30 秒时，"椿"决定想办法拯救族人！转到高潮情节，完成起伏跌宕的故事展开。（图 2-32）

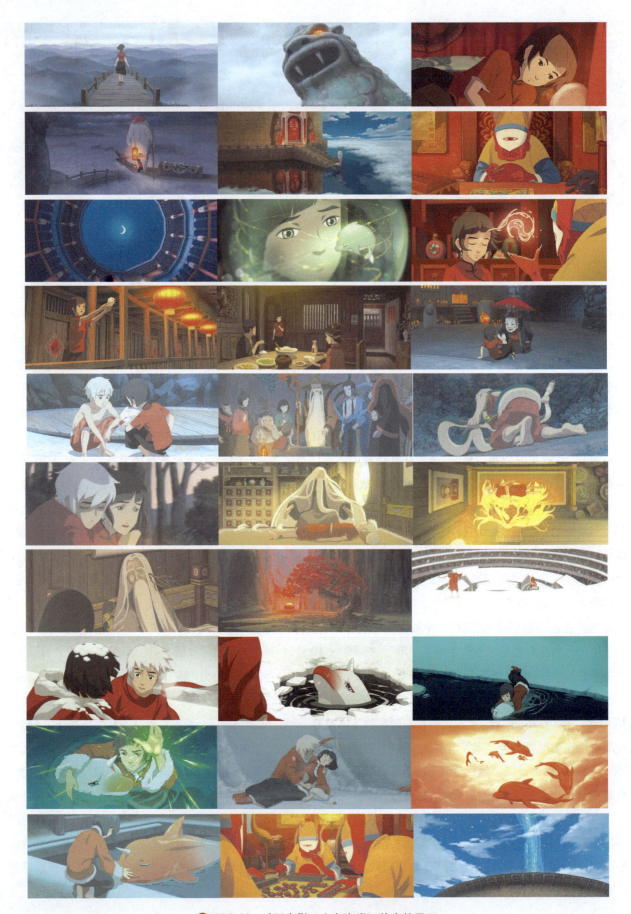

图 2-32 动画电影《大鱼海棠》故事的展开

**4. 把握好故事的高潮**

随着故事向前推进和展开,矛盾一个接着一个,层层递进,最后必定要把故事推向高潮,而高潮对一个故事来说是最关键的部分,它是全剧的最强音,而且必须"高"到一定程度,也就是要高过在故事展开中各个段落中出现的所有高点。一般来讲,故事必须是表现某种冲突,只有这样,才能称为有戏,冲突有人与人之间的冲突、人与环境之间的冲突、人与自身之间的冲突等。冲突不断向前推进,一波向一波的冲突才使全剧最终得到充分的表达。因此,也可以这样说,高潮的出现是由于事物内部矛盾冲突,并不断激化、加剧到一定程度的爆发,也是量变到极致或基于量变的质变。各种矛盾因素是冲突的高潮的基础,矛盾在相互作用中使冲突不断加剧,最后达到高潮。所以,编剧要把握好故事的高潮,也就必须紧紧抓住各种矛盾冲突的发展,逐步达到最终极致。

编写故事时,事先要有个总体考虑,并在编剧时让故事中的冲突有意识地向高潮方向发展,这主要是在设计人物和事件时要使其具有矛盾和冲突的可能性,以及这种矛盾和冲突要能达到你所想的高潮但在高潮之前的冲突必须不能高于最终的高潮。

另外,所有的冲突和矛盾发展都必须符合其本身的合理性,千万不能人为地强加和制造矛盾,否则就会给人留下生编硬造的痕迹和不真实的感觉。在矛盾和冲突发生之前,只是一个人之间的冲突,并产生矛盾,而这两人冲突的结果,就是使人们按照常理和道德标准而产生对这两人的好恶结果。当然,在注意矛盾和冲突的合理性时,还要让这些冲突和矛盾外化的表现,能让人感受到、看得到,也就是通过各种矛盾和冲突能让观众看明白。

另外,我们经常以特定的历史背景环境来表现人与人之间矛盾和冲突的故事,可见环境的作用不可低估,恰当的环境会有助于增强冲突和高潮的强度与力度。一般来说,环境有两种,一种是大的社会背景、历史背景。另一种是故事中具体的生活场景。在这种环境中处理矛盾、冲突会有更强的针对性和实际意义,并能增强故事的冲突效果。

以国产动画电影《大鱼海棠》中故事的高潮为例。故事在1小时08分30秒时,"椿"游回去救族人;在1小时10分30秒时,海水倒灌;在1小时12分43秒时,大家合力抵制洪水;在1小时14分13秒时,"椿"纵身跳入水中,抱住海棠树(爷爷)的根,用自己最大的意念化身为强大的力量让整棵海棠树快速生长,越长越大,变成参天大树,撑起了整片天空,拯救了族人,故事达到高潮;在1小时15分40秒时,"鲲"又返回,把故事引向结尾。(图2-33)

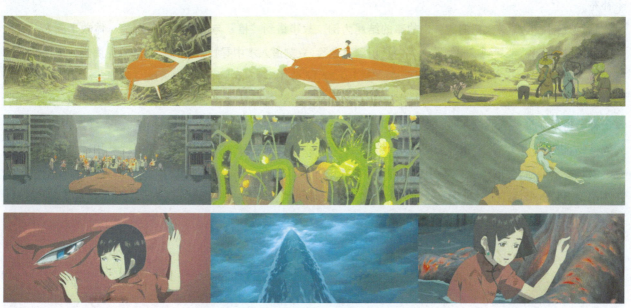

图2-33 动画电影《大鱼海棠》的高潮

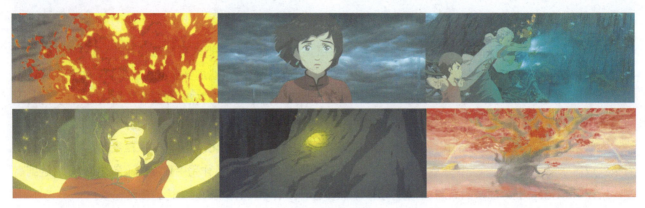

图 2-33（续）

### 5．把握好故事的结尾

常言道，做事有始有终，故事也同样，最终需要有一个结尾。不管怎样的故事，必定会有一个相对的终了。所以说，结尾是一个故事从开场到展开的相对完整的最后总结，是把一个故事相对完整地统一到一个点上，是一个故事完整结束的标志。

一般故事的结尾，要与观众的心理盼望基本保持一致，但观众的要求总是比较高的，他们希望故事的结尾是他们意想不到的，或者比想象中更完美、更强烈，也更有意思。当然，故事的结尾也可有多种形式和结果，也可以和观众的期待完全相反，一般悲剧式的故事常采用这种方式。但这样的结尾要认真把握分寸，不能为了特别而特别，随意处置。不管结尾是怎么样的，但必须在质量和强度上符合观众的要求，让观众看了以后对全片留下一个好印象，很有兴趣，也不会觉得是虎头蛇尾、头重脚轻。

另外，结尾始终与高潮结合在一起，结尾与高潮的这种关系并不是说高潮就是结尾，一般总是在最高潮出现之后，剧情总有一个短暂的自然延续，以配合观众的高度兴奋之后的情绪有一个自然的回落，给人回味的感觉。

如果高潮就是结尾，就会有一种急刹车的难受感。因此，最后的结尾是最强音之后的补充和余韵。编剧把握好故事的结尾，会使观众的兴奋得到舒缓，但这种结尾如过于拖沓，那么强音也会显得拖泥带水，最强音也就显不出那么强了。所以，处理结尾要把握好分寸，强音必须强足，而结尾余韵适度，是对高潮的补充，也是对全剧的一个补充。

以国产动画电影《大鱼海棠》中故事的结尾为例。故事讲到"椿"与海棠树爷爷融为一体救了族人，"鲲"并没有独自去人界，他看到"椿"跳入水中意识到有危险，立刻潜入水中寻找，但不见人影，只见海棠。最终含泪叼下一根海棠枝，游向远方。故事向结尾缓进。在 1 小时 17 分 14 秒时，"湫"再次求助"灵婆"，终于用自己天神的身份换回了"椿"的另一半生命，海棠枝化为人身，"椿"复活了，但是没有了法力；在 1 小时 27 分 56 秒时，"湫"拿出神器打开了通往人界的水柱，"鲲"含泪告别，长出臂膀飞进水柱。"椿"多想和他一起去往人界，但是没有人间信物，进入不了水柱。"湫"心里深深地知道这点，他要成全心上人的心愿，她的幸福就是我最大的幸福。于是"湫"吞下神器，化成一股力量包围着"椿"，把她送进了水柱。在 1 小时 31 分 05 秒时，"鲲"与"椿"相遇；在 1 小时 34 分 45 秒时，"灵婆"救活"湫"作为"灵婆"的接班人。故事最终是一个完美的结局。（图 2-34）

图 2-34　动画电影《大鱼海棠》的结尾

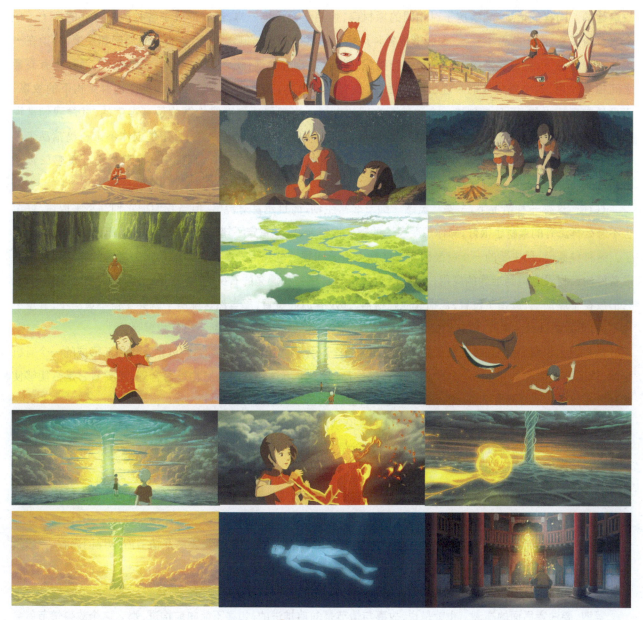

图 2-34（续）

## 2.2.3 原创动画剧本编写要注意的问题

前面对原创剧本整体上需要把握的几个方面做了简要的概述，在具体创作时，编剧还要注意以下几点。

**1．要注意故事的结构**

要造一幢房子，我们需要准备砖、土、水泥、黄沙、石子以及梁、柱、窗等一些原材料，建筑工人按事先设计好的建筑图纸和外观设计等图样运用建设上的规律和方法，使这些原材料组合起来，直到建成一幢房子。这里强调的是，房子不是这些原材料加起来或随意堆积起来就能成为房子，而是以特别的设计和通过有步骤的工作而完成的房子，就是通过建筑设计和原材料的相互作用，构成了一幢房子的结构。

同样，一个故事、一个剧本也是通过故事的局部和各种要素而构成一个故事的整体，这也就是我们常说的

故事结构。同样的道理,建筑房子时相同的原材料,但由于设计不一样,最终形成了各种风格样式的房子。一个故事的要素,由于构思不一样,也会形成各种风格和形式的故事与剧本。所以,故事的局部和要素,必须在一定的指导思想下,经过思考把这些素材进行组织、搭配、整合等处理,使之成为一个有机的整体,而且所有要素之间相互作用,这个整体才能表现出一种活性,是有生命力的,这是一种系统性结构。在这种结构下的故事,不只是在表现世界,而且是创造一个独特而合理的世界。当然要达到系统性结构是有难度的,就像我们常说的"灵感"和"天赋",这些是通过努力而能达到的。有不少作者努力了一辈子,还是创作不出一篇精品来。但并不是说通过努力不能产生好作品,只要我们不断寻找,不断总结,不断学习,还是能萌发出"灵感",创造出精品来。

往往在这样一种情况下,一些"灵感"细节非常生动,而且也富有灵气,但当我们把它们写下来以后,好像也不怎么样。有的素材也很好,同你想要表达的理念很符合,感觉肯定不错,但是一写成剧本,却感到意思完全变了。这种种原因,最主要的一点就是因为在结构上出了问题。是我们没有从整体的效果去考虑故事。致使我们准备好的素材没有得到准确的应用。就好比有两块非常精美和漂亮的石头,在造房子时,为了突出这些砖,而把它们放在了屋顶上,放错了位置,包括其他好材料,都没有放好位置,那当然这幢房子就会变得不像房子,真是不伦不类,不知是什么。同样,收集的好素材,如没有放到合适的位置上,怎么能写出好故事呢。

通过以上讲解,我们知道结构是使一个故事的各个部分要素组织在一起,并通过相互作用而形成的一个有机整体,体现出整体的具有生命力的价值。看一部作品,就是要看这部作品的结构是否合理,还要看它是否能够使素材经过处理和组合具有了整体感,从而产生一种整体的艺术效果。

建造房子,必须审核合格的设计图,建筑工人必须严格按照图纸进行施工,才不会出问题,造出所需要的房子。同样,编故事也需要设计图,而故事的设计图就是故事的提纲。然后,根据故事的整体性审验提纲,一般审验提纲的基本要求有以下几点。

第一,要掌握故事中的一个情节或多个情节所组成的相对独立和完整的事件,把这个情节所发生的内容前后完整地交代清楚。

第二,要注意至少在故事中有一个主要人物是贯穿始终的,如果主要人物要离开情节所体现的内容,这段情节所讲述的事情也要同主要人物有关系。

第三,要注意故事的主线不能被其他支线所干扰和排斥,否则就会破坏故事的整体性。

第四,要注意后面的高潮。也就是说,故事与情节是向前推进的,如果不能向前推进,那么这个故事情节就会干扰故事的整体性,故事一直向前推进,最后达到最大的高潮,通过这样的安排,剧本的基本结构就不会出什么问题了,但这仅是外部的结构,还需要关注内部结构。以下几点需注意:首先,在创作理念被确定的情形下,想塑造的人物和每个情节是否安排得适当,而且是否准确并且和谐地体现了创作理念,如果能准确地体现创作理念,那么,这个情节必定是自然并有生命力的。其次,要看情节的安排和走向,要有利于主要人物的反映和表现,这些表现是反映了人物的性格,又决定了这个人物在情节中应该做什么事、讲什么话。如果主要人物在情节中没有反映,那么就不可能塑造好人物,也不可能让这个故事生动起来。

以上介绍的几种情况,体现了一部作品的整体性。这也是一部作品的外部结构和内部结构是否准确和合理的基本点。

以孟军导演的动画短片《聊天》为例。该片讲述了一个20世纪60年代出生的男主人公在一个感情匮乏的年代,一段初恋故事的回忆,以自己的想象憧憬生活,父亲对儿子不好好学习的惩戒,以及他的种种无奈,表现那个时代少年的梦想与悸动,构建起故事的整体框架。(图2-35)

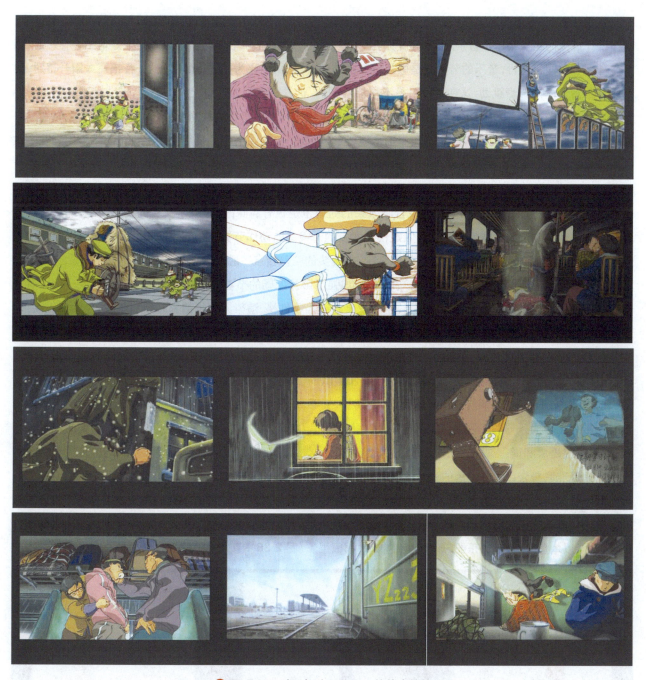

图 2-35 动画短片《聊天》的故事结构

**2．要注意故事的节奏**

前面着重谈了故事的结构,也是故事的整体性。但整体性好了,并不等于故事就好看了,要使故事让观众喜欢,感到很好看,就要注意故事的节奏。我们讲的节奏,在生活中到处都存在,音乐要变得好听,就要有节奏。你要把房子造得漂亮,让人喜欢,那么房子也要有节奏。房子整体效果不错,再加上有变化,就会更让人喜欢。

节奏就是变化与和谐的组合,它是一篇故事结构中的非常重要的一个组成部分。在故事中各个段落之间、情节之间都存在着轻与重、强与弱、快与慢等各种变化,如果对这些变化进行有意地处理,这就是节奏的控制,对这些变化进行有意、强弱、快慢的控制,这就需要作者不断地实践,并把节奏很自然地融合在剧本中,写出让观众喜欢的好剧本。

以动画片《三个和尚》为例。剧本结构和导演的构思,是十分富有音乐的"节奏和旋律"特点的。影片的节奏、动作设计镜头的组接都是按音乐结构来进行的。尤其在音乐方面,把佛教色彩与现代风格很好地结合在一起,情节与音乐节奏同步进行,音乐的节奏就是影片叙事的节奏,导演阿达称为"现代的节奏"。在描写太阳升落时,我们让它跟着音乐的节奏跳动,这在生活中是不可能看到的,这样处理是为了交代时间过程,因此就把人们对时钟上秒针跳动的印象和太阳的升落运动融合在一起了,这是现代艺术中常用的联想手法,为了渲染庙堂气氛和配合片名字幕——"一个和尚挑水吃,两个和尚抬水吃,三个和尚……"整个引子采用纯民族打击乐。借用寺院中做佛事开场的锣鼓段,用中堂鼓起奏,配以三种不同音高的木鱼、云锣随画面的变换而轮番演奏。为剧中人物的登场做了环境的烘托。"三个和尚没水吃"的戏,讽刺效果是十分显著的。让他们在没水吃的时候啃起干粮,一个个噎得直打响嗝,真是自食其果。这段戏音响效果的处理也是极有趣味的,它不是真实的自然音响,却更富于表现力。这种音响效果的处理与美术片的假定性是吻合的。镜头的动作节奏(如走路、敲木鱼、太阳升落等)、镜头运动节奏和镜头切换节奏都统一在音乐的节奏中,将镜头的"剪接点"融于音乐的节拍"点"与节奏之中,促使观众在观看时,与这部影片的节奏同步,产生共鸣,加强了影片流畅的节奏感。由于《三个和尚》是一部没有一句对白、旁白的影片,音乐就显得尤为重要,它不仅是刻画人物性格、渲染人物情绪和环境气氛、推动情节发展、表现影片主题思想的重要艺术手段,而且对于影片的结构产生了根本性的影响。在三个和尚上场时,伴随以节奏欢快的主题音乐或其变奏,把人物急切赶路时的动作和情绪渲染得有声有色,而鼓、钹等打击乐器的运用不仅丰富了音乐色彩,加强了节奏感,也增添了活泼的气氛和幽默的情趣。和尚进庙之后,音乐主题也在同一动机的基础上加以变化,节奏舒缓,音调旋律具有连续性,既明确,又不单调,与人物见面、施礼、拜佛的动作在节奏上取得了统一。影片用不同乐器的不同音色来刻画不同的人物,即以板胡的中音区、底音区代表小和尚,以坠胡代表长和尚,以管子代表胖和尚。这种方法收到了以少胜多的艺术效果。板胡清脆的音色与小和尚小巧的形象和机灵的性格简直是珠联璧合;管子浑厚的音色使胖和尚的憨态益发生色;坠胡富于变化的演奏手法所带来的丰富的色彩感对于长和尚也是适宜的。增加了影片音乐的趣味性和丰富性。影片中和尚念经的音乐处理也颇有特色。它的旋律是从佛教音乐中提炼而来的,造成了浓郁的寺院气氛,而又具有音乐美。用二胡吸取吟腔的演奏手法加以表现,并伴以木鱼、鼓等打击乐器,形式感和趣味性都很强。(图 2-36~图 2-38)

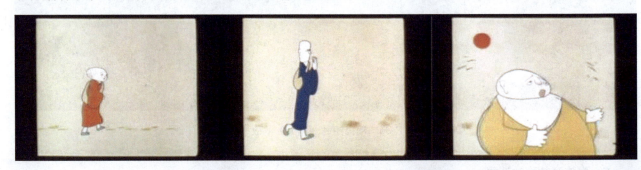

✤ 图 2-36 三个和尚"上场"时,伴随以节奏欢快的主题音乐或其变奏

✤ 图 2-37 三个和尚"抢水"时的节奏

图 2-38 三个和尚"救火"时的节奏

### 3．要注意故事的力度

一个故事的力度同故事的整体结构和故事的节奏有着密切的关系。我们所说的故事力度实际上是一个相对的概念，需要有参照才能显示其程度。故事中主要人物自身的对比，能够突出一个人的某种性格，而在片子中，那些非常完美的人物正因为缺少自身的对比，而显得概念化，因而缺乏性格，使人无法接受和不愿看。如果这个人物在关键时刻挺身而出，是个英雄，但这个人物在平时不怎么样，甚至有些缺点。那么，在关键时刻的英雄主义表现，就会给人留下更深刻的印象，这是一种自身对比的结果。

还有一种增强力度的方法是强化对手，弱化自己人，如果对手很强，几次三番使主角处于被动，但是最后还是主角战胜了对手，这就说明主角比对手更棋高一着。而对自己一方进行弱化处理，就会使主角显得更突出，更有能耐，给人印象也更深。还有一种弱化配角的处理方法，是不设置配角有抢主角戏的情形，弱化配角让主角突出，采用分散配角戏的办法，把配角的戏分散到其他一些角色上面。这样，通过分散把配角的戏弱化，进而加强了突出主角的力度。整个故事是通过故事之间情节与情节的对比，环境的色彩、光亮、冷暖的对比，人物之间关系的对比等，共同增加了故事的力度。

总之，我们所说的对比是强化的重要方法，对比也是我们对强化和弱化的认识与掌握。在动作中，应该善于把握如何强化，强化到什么程度，强与弱应达到什么程度，这些都是需要掌握的问题，这样，才能使故事具有力度，才能加强故事的表现力度。

以动画电影《花木兰》为例。在强化反面角色"单于"的同时，表现"花木兰"用智谋和勇敢打败对手，更强化了"花木兰"英雄的形象，这样的对比力度在影片中被表现得淋漓尽致。（图 2-39）

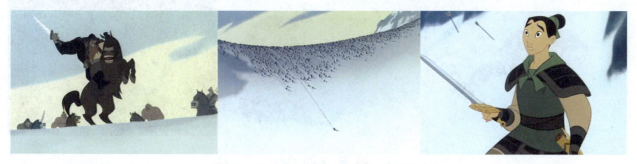

图 2-39 动画电影《花木兰》中的镜头

图 2-39（续）

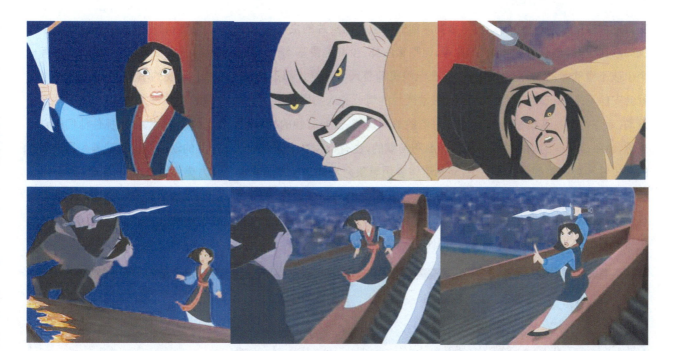

图 2-39（续）

**4．要注意故事的衔接**

故事有段落，也就是场。一个故事总有好几场戏，每一场戏都是那一小段时间中发生的最能集中表现人物和剧情的内容，分场的好处是能够方便地跳过没戏的内容，使表现的内容和视点永远处在观众最感兴趣的事件与细节上。那么，这场与场之间，也就是段落与段落之间在时空上是跳跃着衔接在一起的，即"蒙太奇"手法。因此，故事的段落之间主要通过跳跃和衔接来组织完成故事的延续。因此，故事的衔接与跳跃是相辅相成的一对矛盾。作为编剧，必须能掌握这一场以后能跳得出去，同时，也要掌握下一场能衔接过来，并且也能把原来的线索隔了好几场以后，仍然能接回来。这就是我们常说的电影蒙太奇的处理手法。我们要考虑到戏跳出去后，下面能否衔接上，在衔接处是否自然顺畅。但是当上一段戏最后出现的一个人物与下一段戏首先出现的人物是同一个人时，衔接就会出现问题。前后两段戏要衔接得好，首先，必须是人物及景物的变化比较大，或者人物的动态，甚至声音、情绪等对比较大，或者镜头的景别、人物大小相差很大，这样衔接就比较舒服。其次，用人物与动作也可以自然衔接，但这种接法不能用得过多，否则容易显得拘泥，不利于戏的发挥。所以凡是人物、景物等差不多的两段戏是很难衔接上的。镜头的衔接、戏和场景的衔接，在影片中是大量被运用的，作为编剧必须注意故事的衔接。

以动画电影《小马王》为例。上一场是群马在草原上奔跑，下一场是母马在草地上生产，中间是奔跑的马群里的母马，在推镜头的运动中，用慢动作把母马的运动的马鬃与草原上的青草叠化在一起，这样就很自然也很抒情地把两个不同的场景巧妙地联系在一起，让观众觉得很自然，同时也把出生的小马王与美好的家园紧密地联系在一起，为以后故事的展开做了铺垫。（图 2-40）

**5．要注意故事的趣味性**

动画片的主要功能之一是娱乐性，这就决定了动画片具有相当突出的趣味性。一部好的动画片，一个好的故事，观众看了以后感到非常开心，观众能从笑声中悟出其哲理性。

绘画性是动画片的长处，因此动画工作者可以充分发挥自己的想象力，在人物造型上、动作上都可以充分地运用夸张、变形的方法进行大胆的设计和创作，可以大幅度地进行夸张和变形，达到极大的趣味性，使故事和人物

变得更加幽默和滑稽,给观众留下极其深刻的印象。动画片的主要观众是少儿,当然,目前动画片的观众群不仅仅局限在少儿,也有青春片、成年片等,但不管怎样,少儿是最基本也是最爱看动画片的观众群。可以说,没有一个小孩不喜欢看动画片。他们可以坐在电视机前整天看动画片都不会感到厌烦。顽皮的小孩,只要一看动画片就会安静下来,专心致志地盯着屏幕,被动画片的情节和人物所吸引。所以,故事的趣味性尤其重要,要抓住这些爱动、专注性极易被转移的少儿,没有好看的故事情节,没有有趣的故事和人物造型及动作,很难抓住他们的心。当然,也不是所有的动画片都是大打噱头和幽默的,也有不少严肃题材和正剧形式的动画片。但动画片具有大量的娱乐性和趣味性的特点是主流,动画工作者用想象力增加动画片的艺术表现力要克服其局限性。编剧可以大胆地奇思妙想,也可以运用虚构出的超现实世界丰富细节和合理性,使一个虚幻的独特世界变得仿佛真实存在一样。因此,编剧在编写故事时,要认真安排情节,如何使情节和人物更具有趣味性,就必须充分发挥想象力,制造更多的"搞笑"和"煽情"的效果,创作出重复的趣味性情节来。

图 2-40 动画电影《小马王》中的转场

以动画片《花木兰》为例。在"雪崩"的一场戏中,一士兵看到花木兰、马和将军被大雪卷住,用绑了绳子的箭向花木兰射去,结果在与其他士兵讲话时,没有抓住绳子尾,很沮丧。正在抱怨时,箭又射了回来,马上拿住箭头,却被拖走,大家一看赶紧都抱住士兵,结果一起被拖走,卡在山上。正在危机之时,一高个子士兵不慌不忙地走过来把他们一起抱起来往上拉,也连同下面的人和马一起被拖上来,大家都得救了。这一场戏在滑稽和趣味中解决了问题,观众看了既惊心动魄又妙趣横生。(图 2-41)

图 2-41 动画电影《花木兰》中镜头的趣味性

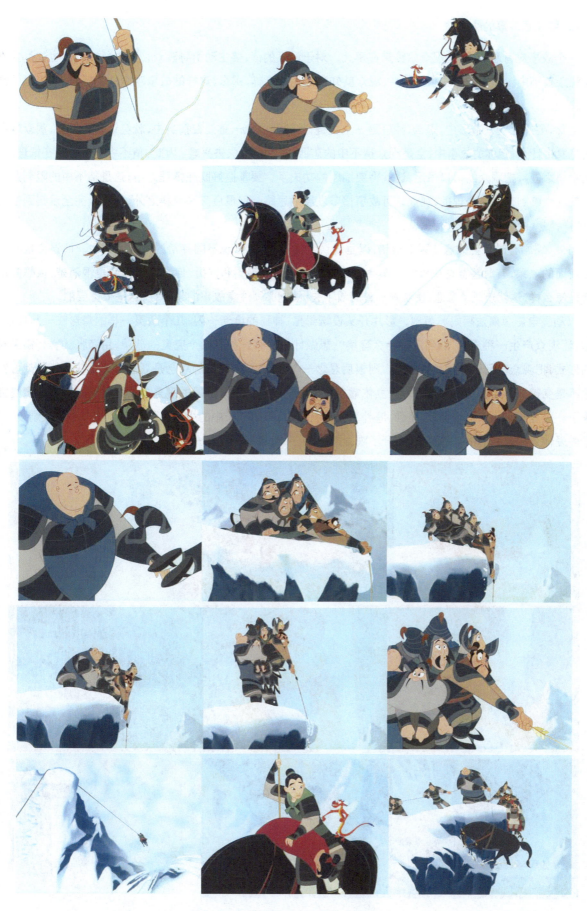

图 2-41（续）

## 6. 要注意故事的悬念性

一个故事应有悬念,要让观众始终悬在那儿。对于设下的谜,要主动引导观众往下看,往下猜,也就是要不断地让观众猜不中。如果一个故事一开头,观众就知道结尾是怎样,那么,这样的故事观众就会感到乏味,也不会引起兴趣。

当然,要想让观众猜不中,那么,猜就是一个关键,就要让观众一直处在猜当中,就会认真看下去,观众就会猜下面将发生什么,但你的故事中,全是观众猜不中的东西,观众也会失去兴趣。因此,猜不中必须是既在情理之中,又在意料之外。把观众的胃口吊足,这就需要编剧的功夫了。要掌握好既在情理之中,这是猜不中的限制条件。又要使观众感到是合情合理的,观众认可故事情节发展的思路。但最后又是意料之外,使观众完全没料到很是意外,这样,观众就会感到新奇,有意思。

另外,编剧有时也会故意让观众猜错,以呈现误会的效果,并出现不同寻常的情况和结果。而误会也不一定导致负面的效果,有时甚至是积极的。误会可给剧中人物造成笑料和挫折,但观众看得心里很清楚,很想知道结果会是怎么样,这就造成了悬念,使观众一直想看下去,编剧必须注意故事的悬念性,这是很重要的。

以动画电影《魔法阿妈》为例。影片开头设坛封鬼,神秘的电光一闪,几个幽灵一样的身影在一起攀谈、拉家常,让观众产生一种悬念,这到底是什么环境?想做什么?有一种想看个究竟的欲望,用夸张、诡秘、搞笑和有趣的形式,把观众带到一个幽灵的世界。到最后悬念一个个被揭开,高潮的悬念是豆豆跟恶魔决战能否战胜?豆豆是不是变得成熟了?结尾表现的是豆豆依靠自己的力量终于打败了邪恶的魔鬼,解救了所有的人,恶魔终究被毁灭了。豆豆长大了。一个勇敢、坚强、淳朴、善良、有爱心、不断成长中的小孩已经摒弃了城市小孩被溺爱、一贯疏于关爱他人的自私的小孩的形象,解开了观众的疑惑。(图 2-42 和图 2-43)

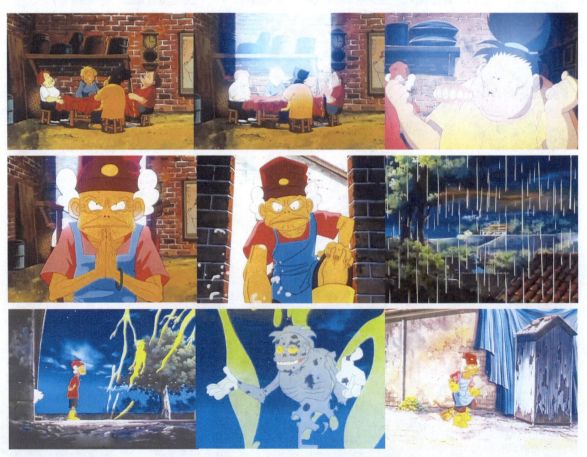

✝ 图 2-42 动画电影《魔法阿妈》中产生的悬念(1)

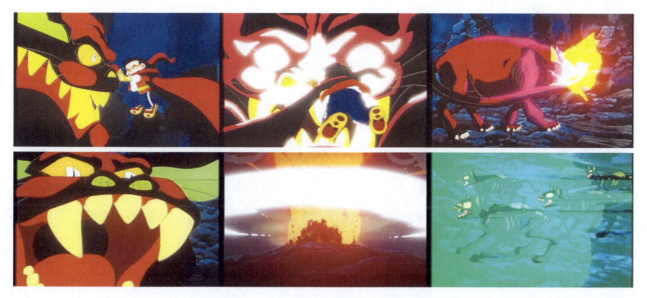

图 2-43 动画电影《魔法阿妈》中产生的悬念（2）

## 2.3 经典编剧作品欣赏

**动画电影《花木兰》剧本（部分）**

（一）

【长城】

卫兵在长城上巡逻。

单于的猎鹰袭击并叼走守卫头上的钢盔。

猎鹰落在一个圆月前面的旗杆顶上，放声鸣叫。

一个个铁钩挂在长城之上。

守卫：匈奴入侵！点燃烽火信号！

守卫跑向塔，突然一个匈奴秃头男人阻止了他。

守卫拾起火把，看见单于跳过塔的边缘，守卫将火把丢在烽火台里。

长城上的烽火台一个一个被点燃。

守卫：现在所有的中国人都知道你在这里。

单于把旗子放到火中。

单于：好极了！

【宫殿】

大门推开，李将军带着他的士兵走向皇帝。

他跪下报告。

李将军：启禀陛下，匈奴越过了我们的北方边界。

赐福：不可能的！没有人能通过长城。

李将军：领兵的是单于。我们将立刻在皇宫的周围布下重兵。

皇帝【有力的】：不！派遣你的军队保护我的子民。赐福……

赐福：是的，臣在。

皇帝：通令全国各地进行征兵。紧急召集所有军人服役。

李将军：陛下，恕臣直言，我相信我的军队能阻止他。

皇帝：朕不能冒这个险。将军，一粒米可以改变重心，有时候，一个勇士可以决定胜败。

【木兰家】

木兰：妇德是一种品格……妇言是要注意辞令……妇容……

木兰端起一些饭吃一口。

木兰：……要端庄的……

木兰在右手臂上写下她最后一个字。

公鸡叫。

木兰：糟了。

木兰：小白！小白？

木兰发现小白在睡觉。

木兰：啊——，你在这里。你可是世界上最聪明的小狗！来吧！你今天露一手！帮我干点活吧。

木兰在小白的腰部系了一个放着谷粒的麻布袋。她在小白的前面绑了一根骨头。小白追着那个永远追不到的骨头，冲了出去。一路留下的谷粒，正好给鸡喂食。

花弧在花家祖先牌位前祈祷。

花弧：列祖列宗，求您保佑木兰今天给媒婆一个好印象。

小白的吠声。

花弧：求您了，保佑她。

木兰端茶来见父亲。顺便把骨头送到小白嘴巴里。小白在地上快乐地咬着骨头。

木兰：父亲！我带来你的……

木兰和花弧不小心撞击。撞飞了杯子和茶壶，茶壶被花弧的手杖接住。

花弧：木兰……

木兰：我还带来了一个。

花弧：木兰……

木兰：记得医生说的吗？早晨三杯茶……

花弧：木兰……

木兰：……晚上三杯茶……

花弧：木兰，你早应该进城了。我们还指望你……

木兰：……我知道！为花家光宗耀祖。别担心！父亲。我不会让你失望的。

木兰用袖子掩住写在她手臂上的字。

木兰匆忙下楼梯出门。

花弧：看来我还得再祈祷一次。

【城镇街道】

花夫人的样子看起来很焦虑，站在城镇街道上等候着。

婢女：花夫人，您的女儿来了吗？媒婆她可不是一个有耐心的人。

花夫人：她准又把这件事给忘了！老祖先保佑我。

花奶奶：他们能保佑什么！？他们在天上。不过，我已经得到一个吉祥物。（她提着一个笼子，里面是一只

蟋蟀）这回要看你的了。

花奶奶掩着她的眼睛进入一条车水马龙的街道之内。

花夫人：婆婆！小心！！

花奶奶奇迹般地越过杂乱的街道，各种车马撞在一起造成一片混乱。

花奶奶来到街道对面，看着幸运蟋蟀。

花奶奶：哈哈，不错！这蟋蟀还真灵！

幸运蟋蟀吓得昏倒。

花夫人叹息。

木兰骑着汗血马到达街道。

木兰：我来了！

看见母亲严厉的神情，木兰有些不好意思。

花夫人催着她进门：行了！赶紧先沐浴更衣。

【木兰家】

婢女脱去木兰的衣服，把她推到澡盆内。

婢女给木兰沐浴。

木兰：水真凉啊。

花夫人：你早些回来，水就不凉了。

婢女：经过我们精心打扮的新娘，才会为家族争光。

花夫人盯着木兰的右手臂。

花夫人：木兰，这是什么？

木兰捂住她手臂上的字。

木兰：啊！小抄。以防万一我忘记什么可以偷看一眼啊。

花奶奶：拿好了！（把蟋蟀交给花夫人）这东西，我看得多保佑保佑你了！

两个婢女帮着木兰梳头发。

两婢女：你的样子真是漂亮。

花夫人把头梳插在木兰的头发里。

花夫人：好了！全好了。

花奶奶：还差点！吃一口苹果保佑平安，戴上项链保平稳，玉珠让你光彩照人，让这只蟋蟀带给你好运！

【媒婆家外】

木兰：老祖先保佑我，千万不要出差错。别给我们家族丢脸。

木兰步行赶上一群年轻未婚女子。

木兰和另外四个姑娘打着太阳伞缓缓前行。

所有的少女和木兰到媒婆家后在门口蹲下。

媒婆出门，看着她的笔记板。

媒婆：花木兰。

木兰（举起她的手）：在。

媒婆：谁允许你说话了？

木兰：啊。

花奶奶（对花夫人）：准是谁惹着她了？

木兰进入媒婆家后，关上门。

【媒婆家内】

媒婆：哼！太瘦了！

幸运蟋蟀逃脱木笼。

媒婆：这可不容易生儿子。

木兰努力捕捉蟋蟀。

当媒婆回过头看她的时候，木兰赶紧把幸运蟋蟀放进自己的嘴里。

媒婆：你会背三从四德的"四德"吗？

木兰点头微笑，吐出蟋蟀。

木兰：妇德指的是卑顺，妇言是说……少说话……

木兰偷偷看自己写在手臂上的小抄。

木兰：妇容是端庄……妇功是会干活，为家族争光……

媒婆一把抓住木兰的手臂，端详着扇子。

媒婆：跟我来。

媒婆的手上蘸满了墨水。

媒婆：现在……倒茶！让你将来的公婆喜欢你。一定要庄重优雅。不但要心存恭敬，而且要注意仪态。

媒婆的手不自觉地在她嘴的周围涂上了墨水。

木兰看看那墨水，不小心把茶倒在了外面。

蟋蟀在杯子里面泡着！

媒婆端起杯子打算喝。

木兰：对不起。请等等……

媒婆：不许说话！

媒婆闻了闻茶。

木兰突然抓住茶杯。

木兰：你还是把它给我吧。

拉扯中茶水倒在了媒婆身上。

媒婆：你这个笨拙的家伙！

媒婆突然发现在她的衣服里好像有什么东西，是蟋蟀在她身上跳着。

媒婆吓得后退，不小心坐在了炭火盆上。

媒婆的裤子被点着了。她跳着尖叫。

媒婆：啊！啊！！啊！！！

花奶奶（屋外）：里面好像很顺利……对不？

媒婆冲出屋子，屁股着火。

媒婆：救火！！！快救火呀！

木兰抓起水壶向媒婆身上泼去。

木兰鞠躬，把茶壶递回给媒婆，向花夫人和花奶奶走去。

媒婆：你可真丢人！

媒婆丢下茶壶，茶壶被摔得粉碎。

媒婆：就算你打扮得再漂亮，也永远无法给你的家庭带来荣耀！

木兰无奈地低着头。

（二）

【木兰家】

木兰牵着汗血马步行着回家，进门。

木兰神色落寞。

花弧看见他的女儿露出微笑。

木兰用汗血马的头掩护她的脸走向后院。

木兰透过水波中的倒影看着自己。

【木兰家院子中】

木兰：看看我，我将无法成为一位新娘。

木兰卸掉她的玉耳环和珠子，看见花夫人在对花弧诉说着什么。

木兰在家中院子里缓缓走动，独自来到祠堂中。

木兰（唱）：为什么？我却不能够成为好新娘，让所有的人伤心。难道说，我的任性害了我？我知道，如果我再执意做我自己，我会失去所有人。为什么我眼里，看到的只有我？却在此时觉得离它好遥远。敞开我的胸怀，去追寻！去喊！释放真情的自我！让烦恼不再。释放真情的自我！让烦恼不再。

木兰坐在花树之下的一张长椅子上。

花弧走过来在木兰旁边坐下。

花弧：哎呀，哎呀，今年我们院子里的花开得多么美丽啊！可是你看，这一朵迟了点。不过，我敢肯定，当它开的时候，它将是万花丛中最美丽的一朵。

木兰和花弧露出了微笑。

院子外传来鼓声。

木兰：出什么事了？

【村口】

赐福带着军队来到村口。

花弧走出屋子。木兰想跟去。

花夫人：木兰，你留在里面。

木兰从靠近墙壁的扶手爬上屋顶。

赐福：百姓们！我从京城来，带来了皇上的谕旨。匈奴向我们进攻了！

众人：匈奴？！

赐福：依据皇帝的诏书，每家出一名男丁应召入伍，保家卫国。萧家接旨！

萧家出来一人，鞠躬接受了诏书。

赐福：易家……

易家的儿子扶着他的老父亲。

易家儿子：我将接替父亲为皇上效劳。

赐福：花家接旨。

木兰：不！

花弧把他的手杖给花夫人。花弧走上前深深地鞠躬。

花弧：我决心为国效劳！

木兰跑向她的父亲。

木兰：父亲，你不能去。

花弧：木兰！

木兰：求求您！我父亲已经为国家效劳了一辈子！

赐福：闭嘴！你该好好教教你的女儿！男人说话，哪用她插嘴？

花弧：木兰，别让我丢脸。

花奶奶把木兰拉开。

赐福传递给花弧征兵诏书：明天午时到露营报到！

花弧：是的，大人。

花弧回家，拒绝了花夫人递来的手杖。

赐福：陈家接旨……温家接旨……张家……

【木兰家】

晚上花弧打开他的军械库，拿出他的剑，准备练习武术，但是由于他的右腿受伤而打了个趔趄。木兰在门后看着，深深叹息。

晚餐时，花弧、花奶奶、花夫人和木兰默默地吃饭。

木兰突然站起来，砰地把茶杯摔在桌子上。

木兰：你不应该去。

花夫人：木兰！

木兰：有那么多年轻人可以为国效力。

花弧：保护我的国家和我的家庭是我义不容辞的责任，是我的光荣。

木兰：可是你有没有考虑到你将会为荣誉而死！

花弧：我心甘情愿为正义献身。

木兰：但是万一……

花弧：我知道我该怎么做，倒是你应该管管你自己。

木兰哭着出了屋子。

【木兰家外】

雨中，木兰坐在巨石神龙的基石上。

木兰看着自己在积水中的倒影。

木兰遥望着卧室中的父母。

木兰有了主意，她来到祠堂，她先鞠一躬再向祖先祈祷。

木兰去她父母的卧室悄悄拿走了征兵诏书，将头梳放在她母亲的枕边。

木兰打开内阁，取出盔甲，用父亲的刀剑剪短头发，并穿戴整齐。

木兰来到马房，汗血马一看见木兰大吃一惊。木兰安慰汗血马。

木兰骑着汗血马冲出了家。

花奶奶在床上醒来。她进入花夫人和花弧的卧室。

花奶奶：木兰她走了！

花弧：什么？

花弧看着木兰的头梳。并且检查他的盔甲，然后匆忙冲出屋外。

花弧：木兰！

因为花弧的腿伤，他绊倒了。

花夫人：快去把她追回来！这可是欺君之罪！

花弧：她要是暴露了，要杀头的！

花奶奶：列祖列宗，求求你们保佑木兰。

【木兰家的祠堂】

风把祠堂中的灯火吹熄了。中央的石头发出光，祖先显身。

老祖宗：木须龙，醒过来！

木须龙从烟火中伸展双臂站出来。

木须龙：我复活啦！告诉我！谁需要我的保护？老祖宗，只要你开口，我立刻搞定它。

老祖宗：木须龙！

木须龙：嗨，听我说嘛！只要谁敢找我们花家的麻烦！让我来收拾它！！喔……啊！！！

老祖宗：木须龙！他们才是家族的守护神！由他们来……

木须龙：保护这个家庭。

老祖宗：而你是个降了级的。

木须龙：我？……是个负责敲锣的！

老祖宗：说对了，去叫醒大家。

木须龙：行！我这就去！（敲响铜锣）快起来！都醒醒！起床！要办正经事了！别睡美容觉了！

各个祖先从四周显身出来。

祖先1：我就知道，我就知道。总有一天，木兰一定给我们带来麻烦。

祖先3：看着我干什么！她可是你们家那边的。

祖先2：她仅仅是想帮助她的父亲。

祖先4：但是，事情一旦被发现，花弧就别想再抬头！花家也会名誉扫地。

祖先5：家产也得被没收。

祖先1：我的孩子可从没引起如此大的麻烦。他们都是针灸大夫！

祖先3：怎么？我们家怎么可能是针灸大夫？

祖先6：你的曾曾孙女还女扮男装！

所有的祖先争论起来，只有老祖宗在一边旁观。

祖先7：派个龙把她追回来！

祖先8：木须龙！快点叫醒那个最精明的！

祖先4：不，最迅速的。

祖先9：不，送最聪明的去。

老祖宗：肃静！！我们一定要派最强有力的去！

木须龙：好啦！好啦！我知道了，我去。

所有的祖先哈哈大笑。

木须龙：你们当我不行？看我的！

木须龙用他的嘴吐出小火焰。

木须龙：啊，嘿！我是不是很厉害！？

老祖宗：你过去有机会保护花家。

祖先6：结果你却把花家的花登害得很惨！

幽灵花登的头在他的膝盖上。

花登：是的，凑合！

木须龙：你们是什么意思？

老祖宗：我们的意思是我们将会送一条真正的龙去追回木兰。

木须龙：什么？但是我就是一条真正的龙。

老祖宗：你不够资格！现在，快！去唤醒巨石神龙。

老祖宗把木须龙从祠堂中丢了出去。

木须龙：不再考虑考虑我吗？

铜锣飞了过去，击中了木须龙。

【木兰家的院子】

木须龙一路骂骂咧咧地走向巨石神龙。

木须龙：喂！石头！醒醒！你必须去追木兰！快起来！伙计！

木须龙愤怒地爬到巨石神龙的面前。

木须龙：嗯……哦……嗨！有人在吗？

木须龙用铜锣当当地敲石头，把它的耳朵敲掉了。

紧接着整个巨石神龙一下子塌了。

木须龙：石头！石头……他们会杀了我的！

老祖宗：巨石神龙，你已经醒了吗？

木须龙举着巨石神龙头。

木须龙：啊！啊！是的，我刚醒。我是巨石神龙，早安！我这就去把木兰追回来！我是说我是巨石神龙？

老祖宗：去吧！花家未来的命运全交在你的手里。

木须龙：别担心，我不会给家族丢脸的。

木须龙举不动巨石神龙的头了，摔倒了，被狠狠地压在下面。

木须龙：哦！我的手！哦，我想我骨折了。这下可好了。都是木兰的错！扮什么男人惹出的祸！

幸运蟋蟀过来。

幸运蟋蟀：喳喳，喳喳。

木须龙：什么！去追她？你别掺和了？现在巨石神龙已经裂成两半！除非木兰成为英雄回来，我才能回来！（突然想到什么）等等！对！就这样！我让木兰成为一个战斗英雄，那时候他们就会请我回来的。就这么办。你真聪明！

木须龙出发了，幸运蟋蟀跟着。

木须龙：嗨，你跟着掺和什么？

幸运蟋蟀：喳喳，喳喳。

木须龙：你是幸运的？哈哈。

幸运蟋蟀：喳喳。喳喳。

# 第 2 章 动画剧本

木须龙：什么！说我长得傻！！你才是呢！……

两个动物叫唤着离开了木兰家。

【边关的森林】

单于带着他的军队快速前进。

单于让军队停了下来，并指使匈奴兵下马走入森林。

匈奴兵很快抓回两个中国士兵，他们被放在地上。

匈奴兵：京城来的探子。

单于下马蹲伏在探子前。

单于：干得好！两位！你发现了匈奴军队，可以回去领赏了。

马背上的匈奴军队笑。

探子：我们的皇帝将会打败你。

单于：打败我？是他邀请我来的。他修长城向我挑战。所以，我来这里和他玩玩！滚！去告诉你的皇帝派他最强大的军队来……我等着。

两个探子跑远。

单于：回去送信需要多少人？

匈奴射手：一个。

射手恶狠狠地拉开弓。

……

## 《黄河婆姨》动画剧本

1. 黄河村庄　日　外

滚滚黄河，流经黄土高原，在这里向南拐了个弯，把厚厚的黄土地冲出一道沟峪。有的地方悬崖峭壁异常狭窄，有的地方坡道平缓，流域也较为宽阔。黄河两岸星星点点分布着大大小小的村庄。（世世代代的人们，在这里繁衍生息，日出而作，日落而息，一年又一年，一代又一代。喝黄河水长大的闺女，一个个出落得像山丹花一样艳丽。他们长大成人，出嫁成家，生儿育女，当地的口语叫作婆姨。）

2. 送丈夫　晨　外

天将五更，大红公鸡便"喔喔喔"地叫起来，当地人叫作打鸣。

丑丑便早早起来，丈夫从羊圈赶出羊群准备出坡，（她给丈夫肩上挂上一个水壶，饭袋里装几个白面馍馍，馍馍上还点了红点点，祝丈夫上山吉利平安归来。壶水里丑丑还悄悄添了一把白糖，人们说白糖水下火。）丑丑目送着丈夫上了山坡。

丑丑关心地大声喊："哎！早点回来！"

丈夫回头应道："哎！你回圪哇！别着凉！"

丑丑一直到丈夫和羊群消失到山坡那边，才快步回到家里来。（丑丑是今年二月刚嫁过来的新娘子，别听叫丑丑，而她生的一点也不丑，圆圆的脸面白里透红，浓密的黑发在脑后盘了个碗大的发结，在发结上插了一朵鲜红的山丹花，这也许是黄河婆姨最好的装饰品。红底白花花布衫加上黑边的裤子，白袜黑布鞋，穿着非常得体大方。微胖的身材，看上去真是吸引人。真像油画家笔下的少妇。）

3. 磨坊磨面　日　内

丑丑赶着毛驴转了一圈又一圈……（它们都不厌其烦地转，这里的人还用这种方式磨面，人们说还是石磨磨

出的莜面筋道,没有别的味。)转了不知多少圈,叫毛驴歇歇脚。(失修的磨坊,只留下用土打成的围墙。围墙顶上长出绿草草的苔藓,围墙的大缝里长出一苗细弱的榆树枝,榆树枝上盘满了牵牛藤,紫的、白的、粉红色的牵牛花把围墙点缀得有了生气。围墙由于年久雨淋,加上小娃子们用手挖成沟沟渠渠,画得不像样的人人马马,整个围墙好像一座抽象的浮雕,水泥垒得磨盘光滑油亮。)

丑丑用箩子把面箩到簸箕里,细面面荡起的飞尘,落到丑丑红润的脸蛋上。好像还未下树的苹果,白里透粉,更显得俊气,迷人。(婆婆待丑丑像亲生女儿,追其原因,一是丈夫是婆婆唯一的儿子,她自然对唯一的儿媳倍加疼爱;二是婆婆是村里最和善的老人,待人厚道;三是丑丑过于听话,尊敬公公婆婆就像是自家的亲爹亲妈,张口"大、爸",闭口"大、妈",叫得公公婆婆心里甜滋滋的。)

4. 窑洞外面 日 外

婆婆走到鸡窝旁,放开鸡,指着带黑羽毛的花母鸡。

婆婆:就你着急,还挺能下蛋的。

婆婆回头对丑丑说:"强子家里的(当地称儿媳的称呼),吃饭了。"

5. 窑洞家里 日 内

丑丑从磨坊回来,热腾腾的米汤和莜面早就做熟了,外加两个白馍馍。

婆婆对丑丑说:"强子家里的,今个天气好,家里、地里的活也不算忙,你和你大树嫂她们几个到镇上买些家里用的盐、味精和几块花花布回来,顺便到镇上看看热闹。"

丑丑高兴地应了声:"唉……"(村里的婆姨们平时大小事很少出村,偶尔去镇上赶集便成了婆姨们生活中一大喜事。丑丑的娘家在离镇上很远的小山村里。到镇上赶集对丑丑来说更是一件新鲜事儿。)

6. 院内 日 外

丑丑换了件衣服就到了大树嫂家,这时同村的二蛋嫂和三牛嫂也走过来一起去赶集。

大树嫂套上自家的牛车(这便是四个婆姨进镇上的专车),四个婆姨乘上专车出发了(她们那高兴劲儿就别提了)。

7. 路上 日 外

四个婆姨上了路给本来宁静的山间小路顿时带来了欢声笑语。(近几年,城里人连自行车都很少骑了,大都换成了摩托车。而山里婆姨还是爱坐牛车。这是因为,一则山里路沟沟坎坎不平整;二则山里人有了钱谋算着添买几只羊,好使自家的羊群越来越大;三则牛车走得慢、安全。也是婆姨们拉拉家常、说说笑话的好机会。所以,坐牛车是黄河畔上山村婆姨的最佳选择。)人们常说三个女人一台戏,今天这牛车上坐了四个婆姨。另外三个都比丑丑大,丑丑都称她们嫂嫂。嫂嫂们离了家,远离了老人,好像出笼的布谷鸟,真乐得开心。几乎是无话不说,无事不谈。不过无非是你家男人长,她家孩子短,公公婆婆对自己怎样这些家常。只有丑丑是刚娶过门半年的新媳妇,很少说话。

大树嫂问:"丑丑,强子对你好不好?"

丑丑一阵脸红。

二蛋嫂:"还用问,看丑丑脸红的,肯定是吸了蜜了。"

三牛嫂说:"我见每天早上,丑丑送强子出坡,一直到看不到人影,才回来。你想好不好?"

丑丑又一阵脸红。

二蛋嫂:"人常说新婚夫妇甜如蜜,丑丑甜不甜?"

大树嫂:"别拿丑丑取笑了,你们说说自己吧,叫大家听。"

三牛嫂:"大树嫂数你大,你先说。"

大树嫂向来人勤嘴快。"先说就先说,我们大树真像棵大树,木头,夜里头一沾枕头就打起憨声,真气人。"(略)……

这些结过婚的婆姨们,只有在这辆牛车上,才能谈谈这从来不能对别人讲的心里话,对她们来说真可谓是开怀畅谈、不亦乐乎。

牛车在山间小道上行驶,不时发出牛叫和车轱辘摩擦吱吱的声响,又转过一道山梁,远远看见黄河水缓缓地向南流淌,河面上走过载着各种货物的船只,马达声哒哒地响着。

大树嫂说:"快要到镇上了。"

婆姨们向前张望着,车后面的黄土路上只留下两道深深的车辙和一串深深的牛蹄印。

8. 小镇 日 外

小镇一面靠着黄土山崖,一面紧挨着黄河,黄河岸边断断续续用水泥砌成的长方形的护栏。有一钢板高桥通往黄河对岸,虽然只隔了一道黄河,对面便是陕西省。

牛车停在村南的车马大店里,婆姨在自来水龙头上洗脸,扫一扫沿途落在身上的土尘,添上喂牛的草料,手挽着手或肩并着肩说笑着走进小镇的长街(镇上一边有房一边是黄河,所以很长),镇上比村里热闹多了,车马行人来来往往,也有汽车、摩托车不时从婆姨跟前驶过,有几座二层楼的商店,长长的街上形成了农贸市场。生活用品多种多样,各种小吃不时飘出阵阵香味,飘进婆姨们鼻孔。服装鞋帽,各种布匹花色齐全,婆姨们看得眼花缭乱,真是大开眼界,丑丑想起婆婆的嘱咐,买好要买的东西,在大树嫂的建议下,买了一套宝宝服。各位嫂嫂都买了自己要买的东西。

9. 小镇大树旁 日 外

已过中午了,肚子咕噜咕噜地叫起来了,饭馆的香味引诱着她们,服务员小姐更是笑容可掬地招呼她们,这一切,婆姨们不屑一顾,三牛嫂买了块面包,二蛋嫂买了块煎饼(这些是镇上最价廉的食品)。大树嫂和丑丑没买什么食品,来时大树嫂带着莜面干饼,丑丑是婆婆硬塞给她的白面馍馍,喝的自然是大树嫂葫芦里的凉开水,来到车马店对面的大树下,婆姨们吃开了野餐,只是品位略低了些,这样,对婆姨们来说也是最惬意的事。

三牛嫂说:"我不爱在馆子里吃饭,啤酒味混合各种菜味、肉味真能熏死人。"

二蛋嫂:"别说葡萄酸,干脆说咱没钱多实在。"

大树嫂:"你们别说了,这叫香油调苦菜,随人心上爱,咱们就配这样的野餐。"

二蛋嫂:"野餐有什么不好?我听说三牛爱你还就为你身上的野味呢!"(的确这树荫下的野餐,加上四位野婆姨,可真谓野味十足,叫人向往。)

三牛嫂(满脸不高兴,因为她买了一双鞋,售货员只准别人试穿而不准她试穿。)学着售货员的表情:"你看准样式要多大的号只管选,试穿不行。"我问:为什么?"你们山里人脚臭,你试穿完谁还要呢?"(三牛嫂自认为受欺辱。)嘟囔着说:"我是洗了脚穿了双新袜子来的,难道山里婆姨人人是臭脚板?"

10. 小镇大树旁 日 外

丑丑生怕钱花得不够数,回去要向婆婆交代。把剩的钱数了又数,怎么多出48元?一想到买宝宝服时她付100元,售货员一定错把50元面值的钱当2元找了出来。因这两种人民币颜色一样,大概相似。容易认错。

丑丑说:"这48元一定是那位姑娘多找我了。"

不觉一阵脸红说:"你们等等,我回商店去还给人家。"

三牛嫂:"哎!还她?又不是咱偷的,是她自己多找的。人家连抢还抢不到手里,你倒好!多找了钱还要退还,你也想学雷锋呢?"

丑丑说:"不是学雷锋,婆婆说赚人家的昧心钱小心生了孩子会不顺。"

众人大笑，大树嫂："应该还给人家，咱山里人不能让他们小看，走，我跟你一块儿去。"

三牛嫂："真有高尚的人，活雷锋。"

11. 商店　日　内

大树嫂陪丑丑把多出的钱送还商店。

丑丑："我刚才买娃娃衣……"

没等丑丑把话说完，售货员急着说："自己挑好的，是不能退的！"

丑丑："我是……"

大树嫂："我们又不是不要了，是来退钱的！"

售货员："什么？退钱？"

丑丑："是是是，刚才是你找错了。"

售货员拉开抽屉数了数，不好意思地说："是少了48元！"

售货员非常感激地说："山里的婆姨就是好！诚实厚道，心地善良，我谢谢你们啦！"

赶回来又有半个时辰，二位嫂嫂等不及了，说："从来没见过这种人，傻得出奇了。"

丑丑也不懂得多少做人的道理，只想到人家短了钱该怎么办，这些外财不能要。

随后大家收拾东西准备回家。

12. 门口　傍晚　外

拖拖拉拉，赶牛车回到村里的时候，太阳已经落山了，婆婆早等在村口了，婆婆帮丑丑拿了买的东西回家。婆婆无意间看到娃娃服，笑了一下，没有吭声。

丑丑脚也没停，赶紧去打扫羊圈去了（这是每天傍晚必须干的家务活），羊圈打扫干净后，丑丑跑到村头望见强子赶着羊群回来了。

13. 窑洞院　傍晚　外

圈好了羊二人回到家里，丑丑又要去挑水，这下可急坏了婆婆。

婆婆："你别挑水了，水还多着呢，刚才是你大（爹）挑了两担。"

丑丑说："大，上了年纪，怎能让哒挑呢？"

婆婆说："他能挑动也算锻炼身体，你今后少干些重活。"

丑丑想这是为什么呢？猛然想到自己买的宝宝服定是让婆婆看见了，怀孕的事也就泄了密，不由得一阵脸红耳热。忙说："不要紧，我能干。"

14. 家里饭桌前　夜　内

丰盛的晚饭，端上了饭桌，有莜面饺子、莜面土豆干饼，另外婆婆还给丑丑碗里放了两个煮鸡蛋。丑丑受宠若惊，硬是放到强子碗里，强子又放到爹的碗里。平平常常的晚餐，充满了亲情和爱意。

15. 屋里　夜　内

晚饭后回到自己房里。

强子问丑丑："为什么今天妈待你比往常特别好？"

丑丑说："你猜？"

强子左思右想猜不上来，丑丑挨紧强子耳朵，悄声说："你要当大（爹）了。"

这句话使强子感到突然而又惊喜，猛地把丑丑抱了起来，轻轻放到床上，二人沉浸在幸福之中。

山村又恢复了寂静，偶尔听到几声牛叫和狗吠，黄河边上的婆姨们又进入了甜美的梦乡。

（完）

## 第 2 章 动画剧本

**思考与练习**

1. 动漫剧本改编的形式有哪几种?
2. 动画片对剧情的要求有哪些?
3. 动画编剧应具备什么条件?
4. 动画片对剧情有什么特殊要求?
5. 动画片剧本改编需要注意什么?
6. 动画片剧本改编有哪些类型?
7. 动画片剧本原创编写要求是什么?
8. 原创剧本的编写应把握好哪几点?
9. 自己编写一个情节合理、好看的小故事。

# 第3章 动画导演

**学习目标**：本章的学习目标是了解动画导演应具有的基本素质；熟练掌握电影语言；掌握动画规律；熟练掌握动画绘画技能；提高空间构图能力，掌握音效与画面的配合；了解文字分镜头台本编写的具体方法并探究它的重要性；了解画面分镜头台本格式与绘制以及设计稿的作用和细节；了解并掌握蒙太奇的基本规律，并能熟练地运用蒙太奇手法；了解轴线在影视艺术创作中的重要性及越轴的特殊性；了解动画片中画面方向性的重要性，把握画面方向的种类；掌握镜头转场的几种技巧及常用的一些特效；了解动画片故事结构和时空结构合理运用的关系；了解动画的特性，实际创作时能够扬长避短，发挥优势，善于创新并勇于探索。

**学习重点**：通过本章的学习，重点是理解动画导演应具有的基本素质以及导演对全片的指导工作有哪几个方面，探讨导演的具体职责。如何把剧本转变为适合动画片制作方案的文字分镜头台本，进而绘制成画面分镜头台本。理解"蒙太奇"的表现手法和技巧，并重视讲述故事的流畅性；能通过镜头的影视语言来叙述故事；探究轴线在动画片中的作用并明确如何更好地处理轴线的问题；探究画面流畅性的方法及对运动方向的掌控；能使不同内容的镜头画面连接流畅，并保证其联系性；明确时空结构对于一部动画片的重要性；明确动画的长处和短处，并能够熟练掌控。

## 3.1 动画导演应具备的条件

作为一名动画导演，是一部动画片主要的创作人员，同其他影视创作一样，导演是处在核心的位置上。一部动画片能表现什么艺术风格，动画片的艺术质量能达到什么样的水平，如何指挥所有参与人员的工作情况，如何处理工作过程中出现的系列问题，如何把握动画片的情节和故事的走向，导演是起决定作用的关键人物。所以，作为一名动画导演，首先必须具有一般影视艺术导演的素质。拿到剧本后，要明确如何把握剧情结构的发展，如何分析人物的性格特点，如何处理好人物与环境的关系，并且要熟悉电影的处理手法。作为一名动画导演，必须熟练掌握电影语言，熟练掌握动画的运动规律，还必须熟练掌握动画的绘画技巧和人物及动物的各种动态运动规律。同时，作为一名动画导演不但绘画功底要扎实，而且需要掌握声音与画面的配合，熟练运用视听语言、音乐节奏、语言表演、音效处理与画面的配合，以达到完美的境地。导演还需要掌握其他各种素养和文化知识。总之，作为一名动画导演，不仅是一名艺术家，还需要在导演业务范围内掌握很多技术性的工作，运动艺术性的技术化工作，也是导演需要掌握的基本工作。以下分几个方面进行详细阐述。（图3-1）

图 3-1 作为导演的职责与素质

## 3.1.1 影视导演应具备的素质

作为导演,首先对一部片子的创作意图和构思进行充分与周密的思考、推敲。这对所有影视作品包括其他艺术种类的导演都是必须做的工作。导演接到故事的大纲或剧本以后,就要对这个故事所包含的主题思想做出自己的理解,并要在思考和理解以后,形成自己对这部片子的创作理念,而且这种创作理念将贯穿每个参与制作的工作人员。导演是一部影片创作的核心人物,他需要每个工作人员和各具体创作环节都能清楚地认识到他们必须抓住这个创作理念。在导演的统一指挥下,充分发挥每个人的创作热情,影片才能达到一定的高度。当然,导演工作是个性化很强的工作。每个导演的想法都各自不同,这是很正常的。但是作为导演,必须提出明确的创作理念。这就要求导演必须具有相当高的思想水平和艺术水准,否则,就会由于导演水平低下而糟蹋了一个很好的剧本。具有较好的创作理念是所有艺术种类导演,特别是影视艺术的导演所必须具备的素质。作为动画导演,在故事和剧本中发现自己认为有价值的、适合表现的东西,通过深挖和体会,形成自己对这部片子的创作理念,并且要求所有的创作人员,包括角色设计、场景设计、动作设计、影片剪辑等,都能够准确地予以了解和把握。

创作理念的确定是受到导演个人世界观、人生观、价值观、生活经历、思维习惯等多方面的影响,所以平时应有意识地理顺或培养起一套对相关业务切实有效的创作理念和方法,这是相当重要的。导演平时要积极地参与生活、观察生活,同时还需要研究生活,并把生活中积累的东西通过艺术形象表现出来。因此,对生活经历得越多,对事物的认识也就越透彻。创作的资源也就越丰富,从而对剧本故事的理解也就越深刻、越全面。作为动画导演,有了一个好的创作理念,还要考虑,怎样才能充分地、明确地体现出来,能让创作人员清楚地理解自己的意图,并使其呈现出自己所要的效果。

**1. 把握剧情结构**

导演拿到剧本以后,除了要进行分析,拿出创作理念之外,还要对剧本属于哪种类型给予明确的答案,如属于武打片、生活片、悬念片、青春片、可爱片;还是恐怖片等。随后,根据自己的片子属类的共性,进行剧情的分析研

究，还要抓住本片的个性特点。进行剧情的结构分析，要看一看，故事是怎样开场的，怎样发展的；故事中的矛盾冲突发生在哪里；在整个故事中，冲突主要集中在哪一部分，矛盾冲突的高潮在哪里，矛盾冲突是否最后达到高潮，还是否需要强化；最后的结局是否合理，是否有高招，能否使人有出乎意料的感觉，这些都是导演必须注意的剧情结构。另外，作为动画导演更要注意从画面的表现去看，从戏的要求和变化看，从整个剧情的整体结构看，从剧情发展的走势看，从矛盾冲突的发展看，从而确定哪些情节还需要发展加强，哪些情节应根据整体结构需要减弱，哪些部分节奏要加快，哪些部分节奏需要减缓，作为动画导演必须能整体把握。在这个整体把握的基础上，再分析研究情节和人物动作的细节等。作为动画导演必须从宏观上把握剧情的整体结构，只有大的整体结构准确了，小的细节才会有正确的安排，如果只注意细枝末节而忘记了大的整体，就会导致整部戏失败。因此，对整个剧情的结构必须先弄清整个故事是由几大段组成，在每个大段中又包含着哪几个小段，在每个小段中又包含着哪几场戏。同时，一个个小高潮向前推进，直至最大高潮，是如何步步向前发展的。这些剧情结构的发展，导演必须心中清清楚楚。

以三维动画电影《怪物公司》为例。在剧情结构上，不采用倒叙、闪回的镜头，他们强调只说故事重要的部分，同时使用时间线性的方式来讲故事。这部影片无一例外地运用了传统戏剧式模式，故事从开始到发展，再到高潮和结尾，其结构脉络围绕事件的开端、发展、高潮、结局的戏剧性冲突展开，段落与段落间条理清晰，便于读解。片中正义与邪恶是二元对立，是不可调和的矛盾，影片中邪恶的变色蜥蜴，它想超越苏利文成为公司的明星，这一矛盾冲突推动着整个故事的发展。但片中矛盾也是有所转化的，并非一成不变，首先是作为主角的苏利文是公司中的恐吓英雄，给公司带来了大量利益，给孩子们带来了无数的恐惧，随着故事的发展，天真的小女孩的出现也改变了苏利文，他从开始害怕小女孩到后来保护小女孩的一个转化过程，是人性化的体现，但故事结构中的二元对立元素——邪恶与正义是始终不变的，使影片对人性的理解又上了一个台阶。同样最后一分钟营救也是英雄主义的表现，在《怪物公司》中是主角苏利文为了拯救小女孩同变色蜥蜴展开了生死较量，在最后一刻打败了变色蜥蜴拯救了小女孩，体现了影片表现的主题。这种剧情结构很适合孩子们观看，不是很晦涩难懂的，而是一种很直观的结构。因此，对于故事剧情结构的运用，导演要根据具体情况而定。（图3-2）

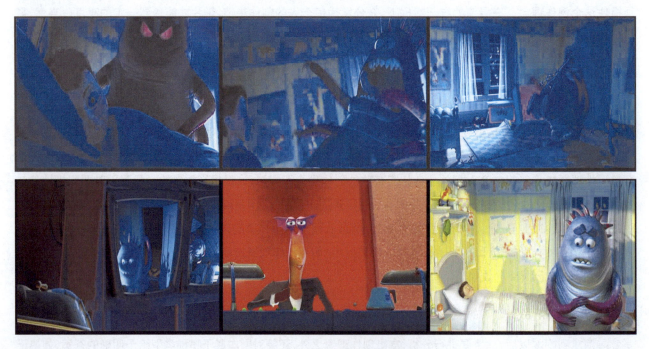

图3-2  三维动画电影《怪物公司》

◆ 图 3-2（续）

### 2. 确定人物造型

导演在根据编剧提供的剧本基础上，进行更具体的形象化设想，充分发挥自己的想象力。导演心中所需要的人物形象，必须很明确，即人物的形象特征、性格特征、生活状态以及习惯动作等。同时，导演还必须同美术设计人员一起设计初稿，并对这些初稿进行分析研究，肯定成功的地方，并找出不足，通过这样反复几次的修改，最终达到导演的基本设想。想获得理想的造型并不一定一次就能做到，这需要不断磨合、不断创新。动画角色的造型必须通过对故事的分析、研究，对人物的性格、外貌等特性进行充分想象后，创造出有特点、有个性，能让人牢牢记住的人物形象。在塑造人物形象时，导演必须明确本片的造型风格是属于哪种类型，是可爱型的还是写实型，是半写实型的还是漫画夸张类的，等等。这就需要导演做周密的考虑，确定造型风格，这同整部片子的风格是密切相关的。因此，造型风格的确定要有很明确的意识，剧本所体现的整部片子的风格应是最好的，才能达到导演的设想。

作为导演在确定人物造型时，还要考虑角色造型在今后开发衍生产品时，是否具有市场开发价值。如开发成功，将给制片方带来极大的利润，并为以后投入新的动画片制作，营造一个良性的制作环境。

以《大鱼海棠》中的造型设计为例，影片用中国神话故事的方式向观众传达了中国道家学派的一种哲学思

想，歌颂和赞美这种对待人生的态度，要坚持自我本性，发挥自己的力量，把生命贡献在有意义的道业上，实现自我价值，让生命绽放美丽之花，即使凋谢也永不遗憾。这就注定其造型具有强烈的民族特色。因此，把男主角"鲲"定位成一位人类英俊男孩，为了救"椿"而死去，灵魂变成一条鱼。女主角"椿"定位成一位能控制植物生长的神界少女，性格坚强执着，对人类世界充满好奇。虽然外表看上去有些冷漠严肃，但是内心非常细腻。另一男主角"湫"定位成与"椿"从小一起长大的伙伴，自幼没有父母，由奶奶抚养长大，掌管秋风。他从小缺少管束，天不怕地不怕，可在内心深处，却最害怕让他所爱的人受苦。其他重要人物如"灵婆"定位成掌管所有死去人类灵魂的老太婆，鱼头人身，经常在私下做很多"非法"的交易。"凤"设定为"椿"的母亲，期望"椿"能像自己一样具有独当一面的能力。"椿的爷爷"设定为药师，医术高明，一生救人无数却救不了自己最爱的人。"鼠婆子"设定为神秘又丑陋的老太婆，掌管见不得人的动物，玩世不恭，成天和老鼠待在一起，喜欢调戏帅哥。这些角色的设定都具有典型的特色，能很好地表现剧情，从而很到位地传达主题思想。（图3-3～图3-5）

图3-3 《大鱼海棠》中"椿"的角色造型

图3-4 《大鱼海棠》中"鲲""湫"以及"椿"之母"凤"的角色造型

图3-5 《大鱼海棠》中"灵婆""椿的爷爷"和"鼠婆子"的角色造型

另外,在确定人物造型时,还需要根据影片风格,确定是否需要在人物造型时考虑人物的阴影和投影。在写实型的风格中,较常见的是使用阴影和投影,主要是让人物造型能体现真实性,使人物显得更具有立体感和透视感,也可以使人物色彩有更强的丰富感,使画面显得更加丰富饱满。通过阴影能较为清楚地体现人物的结构,使人物结构清楚、扎实,特别能更真实地表现人物结实的肌肉感,更能表现人物的强壮。阴影和投影是相互连在一起的,在光源的照射下产生投影,一般有阴影的人物都需要加投影,或者可以根据光影的需要临时加上阴影和投影。在某一段情节中,导演还必须要求造型设计人员拿出主要角色的头像转面(主要分正面、正侧面、1/4 侧面、3/4 侧面和背面),全身的转面(也同样分正面、正侧面、1/4 侧面、3/4 侧面和背面),主要角色的表情图,主要角色的常用动态图,主要角色的口形图,片中所有角色的站姿比例图,所有角色的色彩图,主要角色的手姿图,主要角色服装以及主要道具设计等。造型图表,经导演审看通过,才能作为正式图稿发到原动画创作人员手中,让原动画制作人员按此一致标准进行动画制作。例如,《大鱼海棠》中的造型设计如图 3-6～图 3-12 所示。

⊕ 图 3-6　动画电影《大鱼海棠》中"椿"和"湫"的造型转面图

⊕ 图 3-7　动画电影《大鱼海棠》中"鲲"的造型转面图

↑ 图 3-8 动画电影《大鱼海棠》中"湫"的造型表情图

↑ 图 3-9 动画电影《大鱼海棠》中"鼠婆子"的造型表情图

↑ 图 3-10 动画电影《大鱼海棠》中"湫"的造型动态图（1）

↑ 图 3-11 动画电影《大鱼海棠》中"湫"的造型动态图（2）

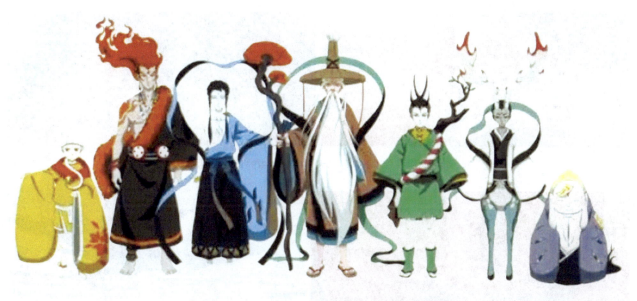

图 3-12 动画电影《大鱼海棠》中的造型比例图

### 3．人物与环境的关系

背景设计在动画片中占有相当重要的地位，导演要充分掌握和了解人物与环境的密切关系，并同背景设计人员进行沟通和磋商，把剧情发生的地点、时代，剧情所需要的环境配置详细地同背景设计人员交代清楚，让背景设计根据剧情的发展和人物活动原场所，通过设计人员充分发挥想象能力进行创造性的构想，并把设想体现在图纸上。剧情中的人物由于生活在特定的环境中，那么背景设计就必须把特定的环境及体现人物个性的特定背景的细节，都描绘出来，这需要依靠背景设计者根据生活经验和参考资料进行细致的构思与表现。同时还要考虑到整部片子的风格效果，采用什么背景风格体现，各个场次的色调处理，对气氛的营造，背景道具的配置，导演都必须同背景设计人员进行商量、处理。同时，必须明确环境对人物的重要性。在认真对待人物造型的基础上，同样对背景设计也绝不能轻视。背景设计需要先拿出场面设计稿，包括场景设计线稿和色彩气氛图，以体现背景的风格效果。例如，《大鱼海棠》中的场景设计中表现出强烈的民族特色。（图 3-13 ~ 图 3-16）

图 3-13 动画电影《大鱼海棠》中的背景线稿图

图 3-14 动画电影《大鱼海棠》中的背景全景图

🟆 图 3-15　动画电影《大鱼海棠》中的背景图（1）

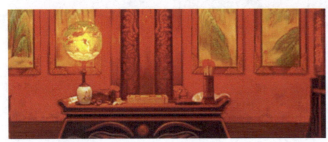

🟆 图 3-16　动画电影《大鱼海棠》中的背景图（2）

**4．熟悉电影手法**

作为动画导演，一定要能熟练地运用各种电影手法。这也是所有影视导演都必须掌握的基本功。首先要了解"蒙太奇"这种影视艺术表现的方法。

（1）导演要熟练掌握景别的运用。影视导演运用"蒙太奇"的电影手法，按原定的创作构思把那些不同的镜头和画面有机地、艺术地组接在一起，使之产生连贯、对比、联想、衬托、悬念等效果，从而组成一部完整的表达故事的电影。（图 3-17～图 3-24）

① 大远景——表现非常广阔的场面、大范围的背景。

② 远景——全身人像及人物周围广阔空间、环境及广大群众活动的场景。

③ 全景——在一定范围的情境，表现一个景的全部。

④ 中景——在人物膝部以上的表现人物活动的情形。

⑤ 中近景——人物半身活动情形。

⑥ 近景——人物胸部以上活动情形。

⑦ 特写——人物两肩以上的头部或突出地把强调的物占满屏幕。

⑧ 大特写——人的脸部或某个对象的某个细节，画面很大也很突出。

🟆 图 3-17　动画电影《大鱼海棠》中的大远景　　🟆 图 3-18　动画电影《大鱼海棠》中的远景

图 3-19 动画电影《大鱼海棠》中的全景

图 3-20 动画电影《大鱼海棠》中的中景

图 3-21 动画电影《大鱼海棠》中的中近景

图 3-22 动画电影《大鱼海棠》中的近景

图 3-23 动画电影《大鱼海棠》中的特写

图 3-24 动画电影《大鱼海棠》中的大特写

（2）导演还必须熟练地掌握镜头运动的变化。（图 3-25～图 3-32）

① 推镜头——被摄对象的位置不动，摄像机或焦距逐渐推进成人物近景或特写镜头。

② 拉镜头——被摄对象的位置不动，摄像机或焦距逐渐后退，从人物近景退为远景等不同景别。

③ 推拉镜头——是推、拉镜头融合在一起使用的镜头，使场面变化自然流畅。

④ 摇镜头——摄像机固定不动，随后作垂直和水平方面的运动摇摄，介绍自然环境或突出人物行动的意义和目的。摇镜头一般又分左右平摇和上下平摇及快慢摇。

⑤ 横移镜头——把行动着的人物和景物交织在一起，产生强烈的动画感和节奏感。

⑥ 跟镜头——摄像机始终跟随行动中的对象。

⑦ 升降镜头——摄影机从平摄慢慢升起，形成高俯拍摄，显示广阔的空间，它可以从局部展现整体。

⑧ 综合性的运动镜头——在一个镜头里把推、拉、摇、移、升、降、跟等镜头综合在一起运用，一气呵成，有助于环境气氛的渲染和人物情绪的贯穿。

（3）导演还必须掌握镜头速度的变化。

① 慢动作——拍摄 1 秒钟为 24 格画幅是正常速度，看起来与正常看到的实际情况一样。如果 1 秒钟多于 24 格画幅，便形成慢动作，如 1 秒钟拍 48 格，速度就慢 1 倍；拍 96 格就慢 2 倍……摄像机在拍摄时，一般不能加快和放慢，只能 1 秒钟 24 帧。要想出慢动作效果，只有在后期制作时用特技手法来完成，动画则可在制作时每

秒多加帧数来做出慢动作。

② 快动作——同慢动作相反,拍摄每秒少于 24 格画幅,即获得快动作和情绪紧张的效果。动画则制作时每秒少加帧数做出慢动作,从每秒 24 帧中减少帧数,则同样会得到快的动作效果。

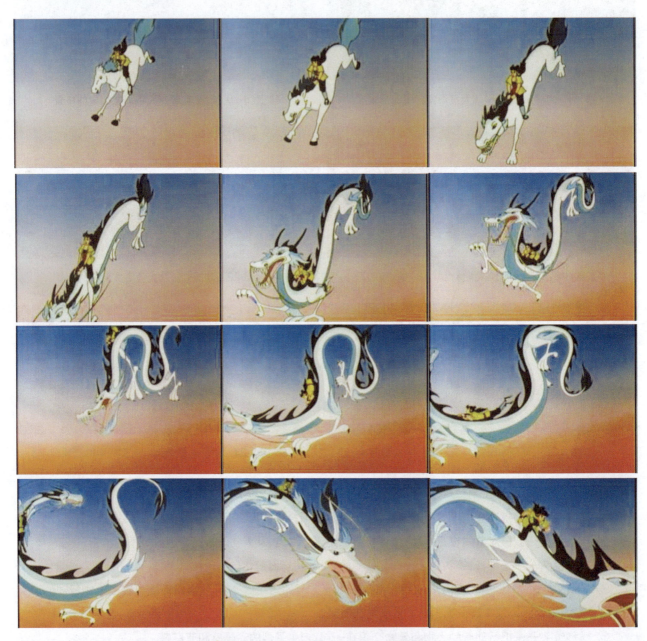

🔱 图 3-25　动画电影《宝莲灯》中的推镜头

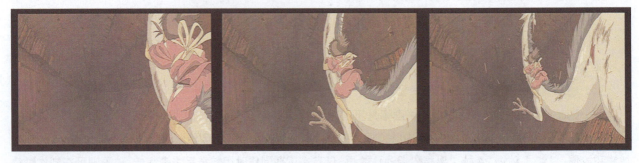

🔱 图 3-26　动画电影《千与千寻》中的拉镜头

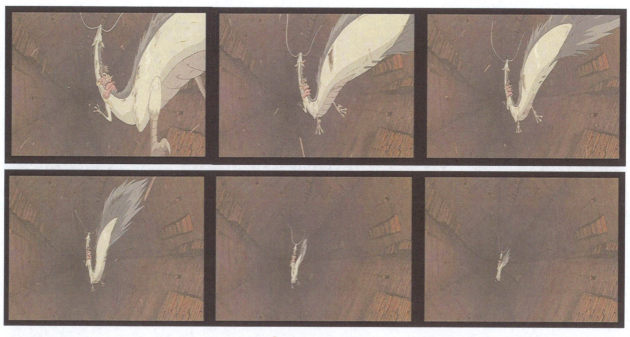

图 3-26（续）

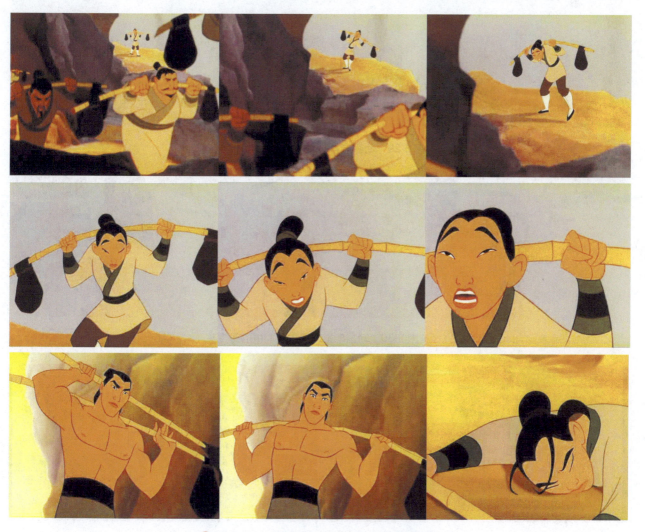

图 3-27　动画电影《花木兰》中的推拉镜头

图 3-28　动画电影《花木兰》中的摇镜头

图 3-29　动画电影《花木兰》中的横移镜头

图 3-30　动画电影《花木兰》中的跟镜头

图 3-31　动画电影《大闹天宫》中的升降镜头

图 3-31（续）

图 3-32　动画电影《红孩儿大话火焰山》中综合性的运动镜头

(4)导演还必须掌握镜头技巧的变化。

① 变焦镜头——摄影机位置不变,通过改变焦距镜头的变化,使对象在不改变距离的情况下,做急速或匀速变化,使观众注意力随之转移,从任意一个物体转到注意另一个物体,随之产生独特的艺术效果。

② 倒摄镜头——又称倒摇镜头或反镜头,观众观看时获得反动作效果。

③ 虚焦点——采用焦距对虚,产生主体逐渐清晰或渐趋模糊的效果,或者用于转场。

以上这些手法是较为普遍的手法,还有一些电影手法,作为动画导演也都需要了解,这在制作动画片时会产生更为奇特和有利于剧情发展的意想不到的效果。(图3-33)

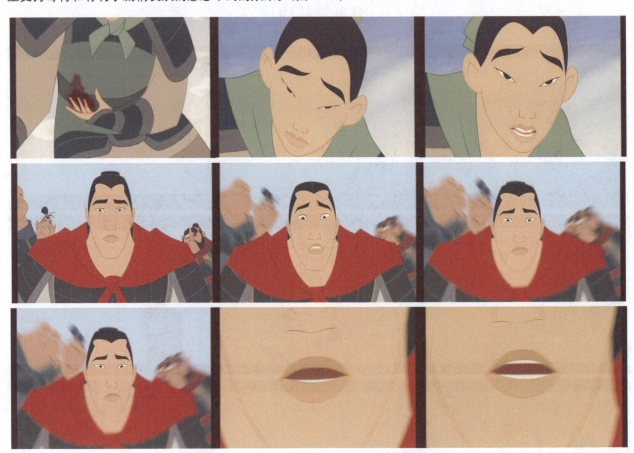

✚ 图3-33 动画电影《花木兰》虚焦点的应用

### 3.1.2 熟练掌握视听语言

动画导演在创作动画片时,熟练掌握电影语言显得非常重要。因为动画片是影视艺术,用视听语言讲故事是动画导演的基本功。导演要熟练、灵活地运用镜头去说话,去表达想要表达的意思,把镜头和镜头间的作用产生的表达能力视为"语言"是很贴切的。而影视语言的运用上,动画导演必须明确"蒙太奇"对电影、电视艺术创作所起的重要作用,特别是影视语言的构成和艺术的表现方法,都是依靠"蒙太奇"手段来完成。因此,作为动画导演必须认真地研究"蒙太奇"艺术,这是动画导演的必修课。"蒙太奇"的原意是"安装、组合、构成",这是从建筑学绘图上借用来的名词。就是将各种不同的建筑材料,比如一块块的砖头,一根根的木头,还有石子、黄沙、水泥、钢筋等,建筑工人根据设计师设计的工程图纸,进行施工,分别加以处理,安装在一起,构成一个整体,组合成各种式样和功能的房子,这就发生了质的变化,产生了新的概念。而影视引用"蒙太奇"来说明影视片镜头的

组接是非常恰当而生动的。在影视制作中,导演按照剧本和影视片所要表现的主题,分别制作了许多镜头和画面,然后再按分镜头台本原定的创作构思,把这些不同的镜头(画面)进行艺术的组接,使之产生各种连贯、对比、联想、悬念、强弱等关系,从而组成一部完整的反映生活、表达主题并能体现导演设想的影视片。"蒙太奇"来源于人们的日常生活经验,"蒙太奇"原理,就是根据日常生活中,人们观察事物的规律和经验建立起来的,这种不同空间范围的视觉感受,始终是不间断进行着,在人们生活的每一时刻都是如此,而人们也只能这样来感受他们周围的可观世界。因而,作为动画导演必须运用"蒙太奇"在视觉上、直观上,还有它内在的"思维"方式和规律等方面,进行有意识、有目的地指导和运用,去制作组合动画画面,并按照人类认识世界的方式和规律去结构影视片,才能创作出优秀的影视作品。

动画导演还必须掌握"蒙太奇"所包括的所有镜头组接的技巧,把无数的单个镜头,通过各种组接技巧的运用,组成影视故事,发挥出比原来单个镜头更大的作用。影视"蒙太奇"应该是影视构成形式和组合方法的总名称,它是影视特有的叙述方法,是影视艺术创作中一种重要的表现手段,又是动画导演在整个创作中体现导演意图和构思的一种有效的艺术方法。同样反过来,"蒙太奇"又是为展示影视片主题思想、戏剧冲突、人物性格和艺术形象服务的。

总之,动画导演懂得"蒙太奇"的基本规律,就可以充分发挥影视艺术的特性表现生活和人物,并充分体现影视编剧和导演的构思,更深刻、更集中地提示主题。运用"蒙太奇"可以比较自由地支配影视的时间和空间,而且可以把情节中最重要的东西在影视片中淋漓尽致地加以表现。动画导演熟练掌握蒙太奇,对拍好一部影视作品具有很重要的意义,"蒙太奇"的力量就在于它通过生动的影响、独特的结构形式,使观众不但看到影视片中的各个形象,而且还经历了各个形象聚集的过程,从而充分体现导演创作作品的世界观和艺术观以及由此决定的创作意图。

动画导演还需要了解和掌握有关"蒙太奇"影视语言的更多的技巧,运用闪回、平行、交叉、并列等手法,使影片在叙述故事、表现情节、提示人物内心活动等方面有更大的提高。充分运用"蒙太奇"的影视语言,在原有镜头的基础上,使剧情人物的戏剧冲突加剧,从而使故事情节更加生动感人。

以动画电影《小鸡快跑》为例。通过一组不同景别的组接,表现了一种既紧张害怕又勇敢搏斗的场面,运用蒙太奇手法给观众留下了深刻印象。(图 3-34)

图 3-34　动画电影《小鸡快跑》片段

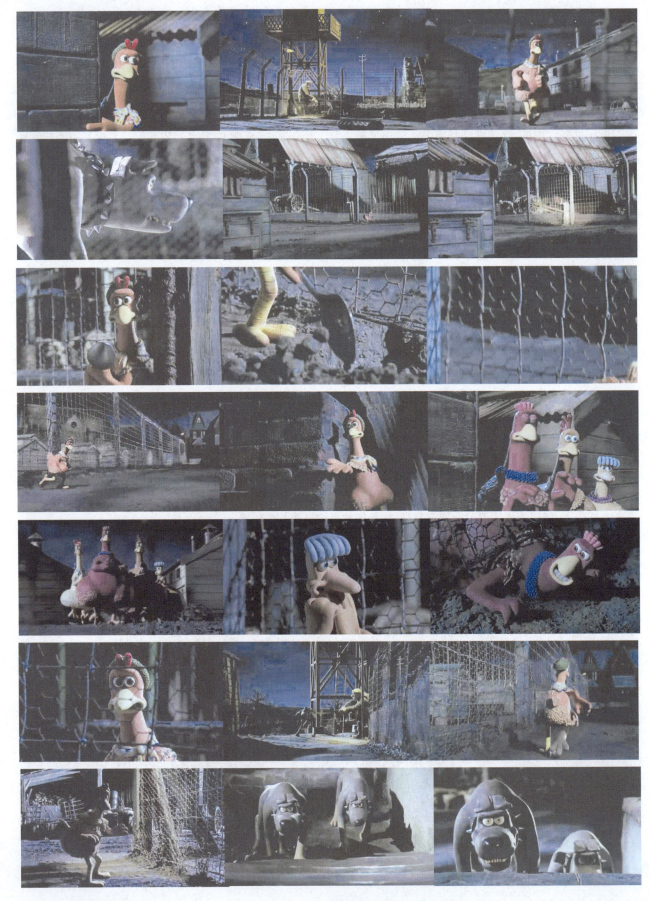

图 3-34（续）

图 3-34（续）

### 3.1.3 熟练掌握运动规律

作为动画导演，也要熟练掌握动画运动规律，及时指导和纠正动画设计人员在设计动作时的不足，要按照导演的设想和意图去做，并能在这个基础上，加以创造性的想象和发挥。首先要明确，动画不但是会动的画的艺术，而且是画出来的运动的艺术。动画是逐格逐帧制作的，视听结合、创造运动幻觉的一种媒介。它具有独特的艺术效果。关于运动，动画本身就有很多的规律可循。动画运动规律是动画制作中很重要的一个环节，就好比是故事片中的演员。如演员演技很差，动作僵硬，表情呆滞，形象很难看，一点也没有剧情所需要的角色的感觉，这部影视作品能成功吗？哪怕剧情再好，导演水平再高，也不可能成为一部好作品。而动画片中的人物也同样，如果动画设计的表情变化不到位，是不能放到片子中去的。而作为动画导演也看不出这个镜头动作是否到位，也不能及时指导动画设计，那就不可能拍好动画片。以下一些最基本的动画规律必须熟练掌握。

（1）弹性运动——当外力作用于物体时，物体的变形能够表示出力量的方向和大小。在动画制作中，往往要通过夸张拉伸来表现"力"的程度，这样能明确地显示物体的重量感和所受力的大小程度。有时通过夸张弹性运动，物象结构、比例都扭曲变形，不符合常规了，但在连续播放时，却是正确的，而且更显得有力度和重量感。（图 3-35 ～图 3-37）

图 3-35 弹性运动示意图

图 3-36 弹性运动实例（1）

图 3-37 弹性运动实例（2）

（2）预备动作——常言说"欲左先右，欲前先后，欲进先退"，意思是想前进就做相反的动作先后退，为正式动作进行准备。预备动作是所有生物在运动前的必备阶段，没有预备动作，所有的运动都显得很无力。各种各样的预备动作，都是为生物的主要动作积蓄力量，高速身体姿态。另外，预备动作也是引起观众的注意力，把观众引导到期待将要发生什么事情上。那么，当这个动作发生时，即使非常快，也不会被观众忽略。（图 3-38 和图 3-39）

图 3-38 走路前的预备动作

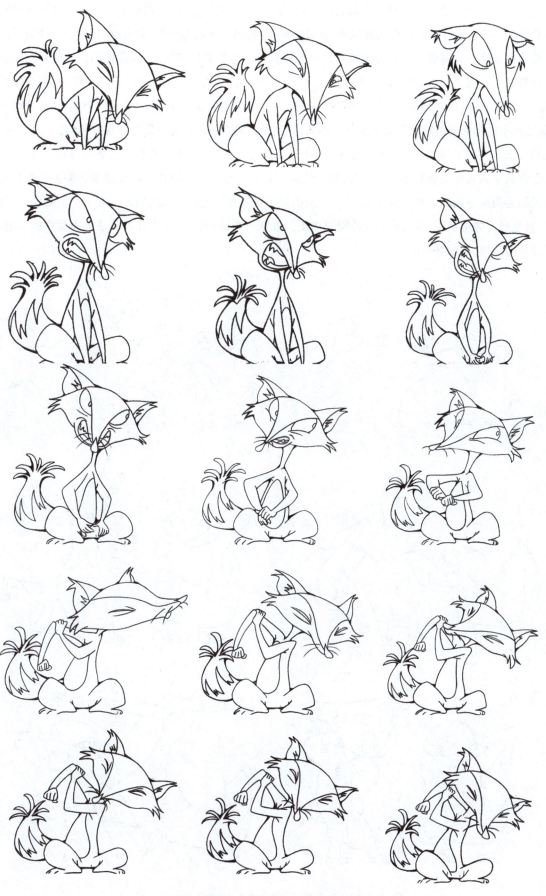

图 3-39 "拔东西"前的预备动作

（3）动作调整——这里要明确一点，动作调整的最主要原则就是每一时刻只有一个主要动作，否则，观众并不知道看哪里。动作设计要引导观众看这个，接着看那个，再接下去看另一个，只有这样，观众在动画设计预先设计产生相应的反应。动画设计要明确动作的每一阶段只有一个主要的信息点，以保证动作的明确性。这就更有助于观众看到正在进行什么动作，角色的个性怎么样，气氛是怎样的。正因为动画是影视作品，每个画面都是在动，观众不可能很仔细地看清每个画面的细节。在每个画面中，哪些是主要的，哪些是次要的，必须表现清楚。因此，每段动画中的画面要清晰和直接地表现一个点，而这个信息点必须是导演最想让观众看到的。

动画导演一定要了解这些有特点的动作，指导动画设计师把必须让观众看到的信息点，通过动画设计表达清楚。每个镜头中人物的动作和表情要依次出现，让人们都看清楚设计的动作。动作调整还需要注意的原则就是镜头的景别要同所表现的事物结合起来，动作较大的采用全景也能看清。如果只是一些微小的动作，那就只能采用近景，甚至特写才能看清，这要从观众的需求出发。景别的选择和运用，必须让观众看清画面中的事物，而不是为景别变化而乱用。（图3-40）

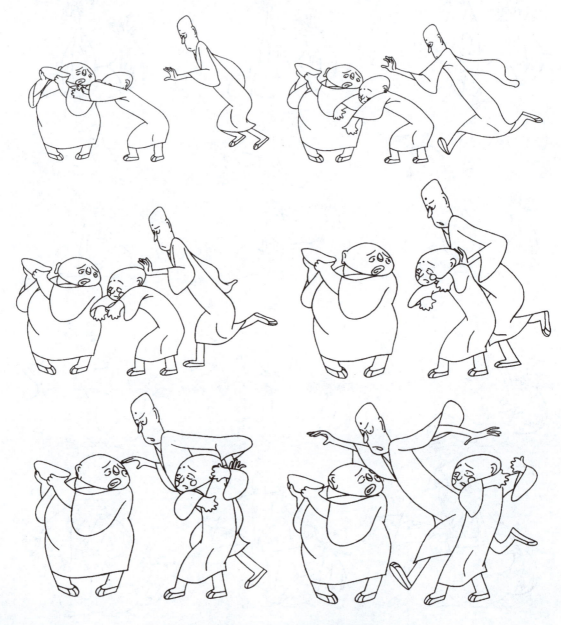

图3-40　动画片《三个和尚》"抢水"的动作分析

（4）曲线运动——曲线运动是动画片绘制工作中经常运用的一种运动规律，它能使人物、动物等动作以及自然形态的运动产生柔和、圆滑、优美的旋律感，并能适当地表现出物体柔软及富有韧性和弹性的质感。曲线运动在实际运用中按照物体运动的轨迹又分为以下几种。

① 弧形运动——物体运动轨迹成弧线的称为弧形运动。弧形运动需要注意运动过程中的加速度。（图 3-41）

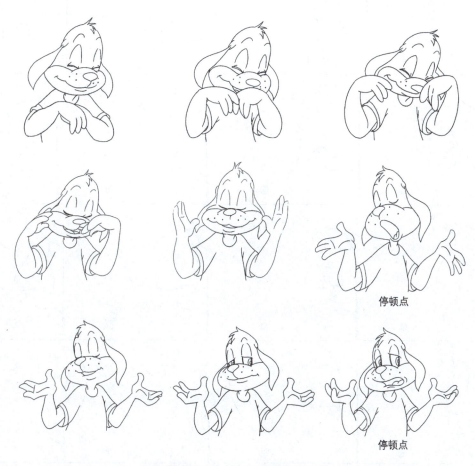

图 3-41 "手"的弧形运动

② 波形运动——比较柔软的物体受到力的作用时，其运动曲线或波形称波形运动。表现波形运动，必须顺着力的方向，一波接一波向前推进，不能中途改变波的方向，波的前进要顺畅、圆滑，具有节奏感。（图 3-42 和图 3-43）

③ S 形运动——物体本身在运动中呈 S 形运动，还有一些细长的物体在做波形运动时，其尾端往往都呈 S 形运动。（图 3-44 和图 3-45）

（5）惯性运动——任何物体在运动时都有惯性，即都具有一种企图保持它原来的静止状态或匀速直线运动状态的性质，这就是物体的惯性。当人们开车时，车子因故而突然停车，车上的人身子仍会继续往前倾。这就是惯性的缘故。当在桌上放一张纸，纸上放一个物体，如果急速抽掉纸，那件物体由于惯性，要保持原来的静止状态，所以仍然留在原处不动。惯性的大小由物体的质量决定，物体的质量越大，惯性越大；物体的质量越小，惯性也越小。所以，小轿车就容易制动。而火车则不行，火车的每个轮子都有制动装置，但要制动时，火车需向前滑行很长的一段距离才会停下，这是因为火车太长、太大，惯性也比小轿车要大多了的缘故。作为动画导演必须将惯性运动原理，在片子中加以运用，动画设计在画动作时也应充分考虑到，并根据这个规律，充分发挥想象力，运用夸张

变形的手法，取得动作上更为强烈的效果。另外，在运用惯性运动时，必须掌握好动作的速度和节奏，往往是速度越快，惯性越大，夸张变形的幅度也越大。例如，动画短片《父与女》中"骑车爬坡"时的惯性运动如图 3-46 和图 3-47 所示。

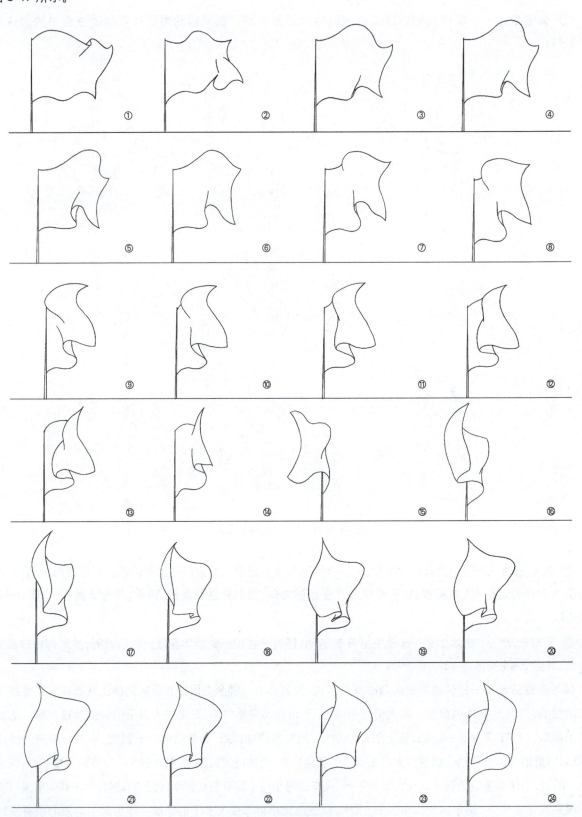

图 3-42 "红旗飘动"的波形运动

图 3-43 "松鼠尾巴"的波形运动

图 3-44 "鸟翅膀飞翔"的 S 形运动

🕂 图 3-44（续）

🕂 图 3-45 "绳子"的 S 形运动

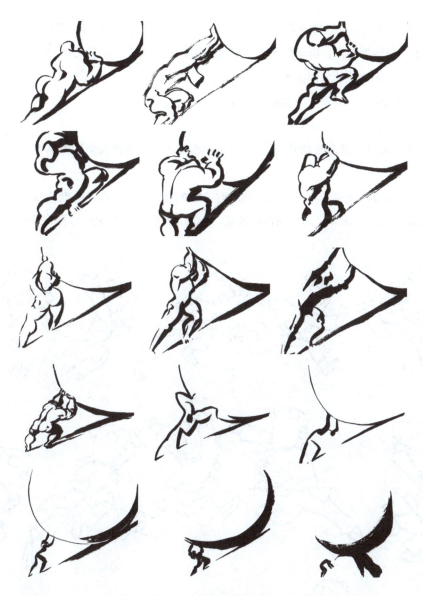

图 3-46 "滚球"时的惯性运动

图 3-47 动画短片《父与女》中"骑车爬坡"的惯性运动

（6）追随动作——这是一种动作不同步性。当一个物体在改变运动状态时，那么这个物体的附带物体会延迟一段时间改变，这就是追随动作。物体附属物的追随动作的状态取决于以下几点。

① 角色的动作大小和速度的快慢关系。

② 附属物本身的质地、大小、重量以及柔韧性程度。

③ 空气的阻力大小。

这些附属物的追随动作同曲线运动有很大关系，运用曲线运动的规律去处理附属物的追随动作，就会很容易处理。

例如，动画系列片《哪吒闹海》中"小哪吒跳跃时衣服的追随动作"和动画电影《狮子王》中"丁满、蓬蓬跳舞时衣服的追随动作"，充分表现了角色的性格特征，给观众留下了深刻印象。（图3-48和图3-49）

图3-48　小哪吒跳跃时衣服的追随动作

图3-49　丁满、蓬蓬跳舞时衣服的追随动作

图 3-49（续）

（7）起动与停顿——人物的运动节奏，对动画具有决定性的作用。一般情况下，人物动作的起动较慢，随后加速到正常速度。在动作停下来之前，也有一个逐渐放慢的过程，这在时间上有所区别，形成动作的节奏，给观众一种柔顺舒服感。另外，在动作之间需要一些停顿，这也是节奏的需要，停顿就像是文章中的逗号一样，使动作有舒展、顿挫的感觉。一般情况下，在改变动作时，可以适当停顿多些，但要视实际情况而定，以动作舒服为主。起动与停顿，又往往与惯性运动和追随动作等有关。特别是与动画的时间掌握有直接关系。每一个动作需要多长时间，同动画张数有关，同动作幅度大小有关，更重要的是同动作的节奏有关。动画导演必须掌握处理好，并及时指导动画设计。（图 3-50）

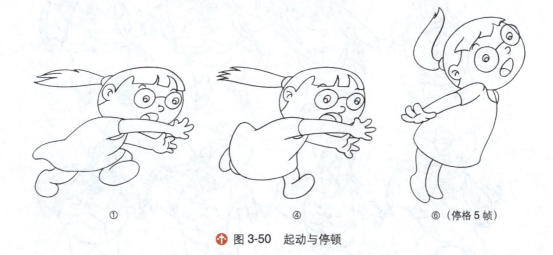

①     ④     ⑥（停格 5 帧）

图 3-50 起动与停顿

（8）夸张——夸张在动画创作中是运用最广泛的手法。在动画中常用形态的夸张来表现角色动作的力量和精神状态上的鲜明效果，把形象姿态的某些部分加以夸张，往往会给人留下深刻的印象。对人物动作的速度也可

以加以夸张,采用超出常规的真实动作,快的更快,慢的更慢,以显示速度上的强烈对比,突出动作的效果。另外,可对人物形象的动作姿态及脸部表情,甚至外部形象进行夸张,还可采用比喻性的夸张表示极度愤怒,比如,一个人大发脾气时,其头顶出现一团烈火;对某人表示爱意时,眼中飞出一颗红心等。但是并不是所表现的都需要夸张,而夸张的幅度如何,这些都需要导演来把握,导演根据动画片的要求和风格来定,要求动画设计在具体创作中应达到什么程度才是合适的,导演必须掌握动画片制作的每个过程,都要符合导演的总体设想和意图,因此,作为动画导演就必须对动画规律非常了解,才能具体指导动画创作,处理好每一个镜头。(图 3-51 和图 3-52)

图 3-51　发怒的夸张

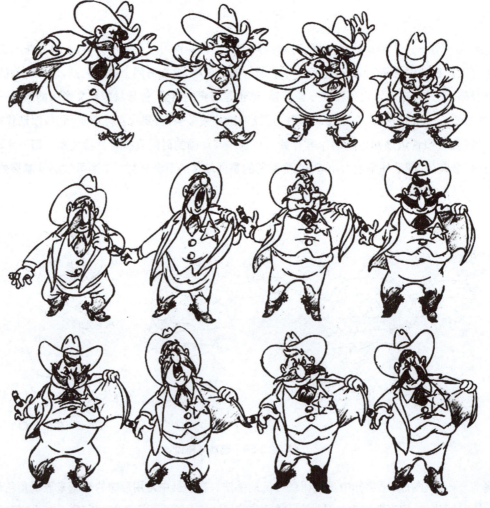

图 3-52　动作夸张

### 3.1.4　熟练掌握绘画技能

由于动画的最大特点是其绘画性。作为动画导演就必须熟练掌握动画绘画技巧,这是动画导演的基本素养。唯有这样,导演才能更好地掌控整个动画片的制作质量和过程。

导演要熟悉和掌握绘画的基础,从角色的结构、角色的比例、角色的透视,一直到环境的透视、色彩等都要能掌握。对角色设计、背景设计都需要导演给予具体的指导和帮助。角色造型的确定、角色造型的转面、主要角色的表情和动态的设定、背景场景的确定、场景色调的区分都需要导演的指导和最后审定。而导演的画面分镜头台本的绘制,理应由动画导演亲自绘制,因此导演也需要具有扎实的绘画基本功。

导演台本中每个镜头的画面涉及角色造型、背景处理、人物调度构图和道具等,如绘画技能不扎实,就很难画好分镜头台本,所以导演必须具有较高水平的绘画技能,特别是速写和默写功底,导演要能够在没有任何参照的情况下轻轻松松设计出每幅画面的角色动态、背景调度、角色和背景透视、角色的各种转面效果,对人物的结构和动作也应非常了解。

画面分镜头台本的质量直接影响到设计稿的质量,也是衡量一个动画导演的绘画功底的一把尺子。导演能轻松地画出台本,就可以腾出更多的时间和精力去思考剧情,进行剧情的安排。(图3-53～图3-63)

图3-53　速写(1)

图3-54　速写(2)

图 3-55　写生速写

图 3-56　素描（1）

图 3-57　素描（2）

图 3-58 线性素描(中央美院唐勇力教授)

图 3-59 泥塑(学生作业)

图 3-60 泥塑(雕塑大师于庆成作品)

图 3-61　漫画作品

图 3-62　动画造型作品

图 3-63　插画作品

## 3.1.5 熟练掌握运动的空间构图能力

作为动画导演,除了具有较高的绘画功底之外,还需要有良好的空间位置构图能力,也就是说必须具有良好的空间构图能力,才能够随着视距、视角、人物朝向、机位高度、人物运动、观察视野等变化,找出相应的透视关系、远近关系和虚实关系。就好比实拍片导演那样,对现场的演员调度心中非常清楚,对摄影摄像人员的机位调度,心中也同样非常清楚,因此在拍摄现场,能够非常果断地进行指挥。而动画导演也同样在进行动画片画面构图时,先要进行充分考虑,对每一场中人与景的关系做充分安排,并画出平面图。对于人物的调度和机位调度的走向与位置,人物与景物的关系,人物与人物的位置关系,人物走动后的相应关系等,导演要非常清楚,这是一种立体的观念,是一种全方位的调度,要把它深深地铭刻在导演的脑海中。唯有这样,导演才能做到能动地对待画面布局等方面的艺术处理所做的构思。才能用画笔非常肯定地画出构图。而这样画出的画面,要能明确地表达出主次、对比、明暗、远近、虚实等关系。当导演具有睿智的构图能力时,就绝不会把每个画面当作单幅的构图处理,导演会依据剧情发展,充分考虑每幅构图前后画面的连续性,也就是表现为镜头与镜头之间的连续性。

因此,动画导演在考虑画面构图时必须依据以下两个很重要的原则:首先是画面构图的高度处理,必须便于讲清、讲好故事。其次是充分调动影视动画的长处,运用蒙太奇的处理手法,强化绘画动画片的艺术感染力,把故事讲得更好。

作为动画导演在具体进行构图时,必须注意一个大原则,在同一段场景中,构图的调度必须充分考虑到人物与场景及物件之间的同一性。人物所站的位置不能因构图的变化而随意变换位置的方向。也就是说,人物如在这个镜头里是站在某一位置,如没有交代他走动,那么下一个镜头中,这个人物也必须站在这个位置,包括人物的服饰也不能任意更改,所有道具也不能任意取舍,这是所有影视画面都需要遵循的一个很重要的原则。因此,动画导演应在分镜头时,先要画出平面图,明确示意人物与景物的关系,以及人物与人物的关系,他们的位置、人物的方面等都要标明。这样,导演在分镜头时就会非常清楚人物的调度。

作为动画导演,必须对空间构图具有很好的控制能力,根据剧情需要,马上能够画出各个镜头中人物的位置、人物动画、机位高低、视距等,并找出对应的透视关系和远近关系。绘画性动画片是影视艺术,不是单幅的美术作品,也不同于连环画,如果把动画片及画面构图当成单幅画面去考虑,哪怕是构图很美,画面也很漂亮,人物动作也很准确,可是当观众在观看动画片时,却让人看不懂,戏缺少逻辑性,故事讲得很紊乱,观众摸不着头脑。造成这个紊乱局面的主要原因是由于有些导演对每个画面的构图都没有考虑到观众的主体意识,也就是说,每个画面的构图都忽略了观众,这是一个基本的问题。

动画导演如果只是为了构图变化而变化,过分地追求构图的奇特,就会使戏缺少逻辑性,故事也变得很紊乱,缺少流畅性。所以导演在画面构图中应尽量避免不断地变化角度,观众适应不了,而影响观众对故事的连续性理解。另外,如果经常出现一些角度很特别的构图,观众往往会错误地理解为还有一个观察主体的存在,就会直接影响故事的流畅性。例如,高俯视图的构图,观众会误认为还有一个人在很高的地方朝下面看,所以,这种误解如反复出现,便会使观众的心理意识产生混乱。再有那些违反人们习惯和经验的视线,这样的画面常常会让观众感到疑惑,比如,构图中的三个人物,明明是在很近的距离讲话,结果用了全景,把讲话的人放在很小的位置,观众会怀疑两人之间讲话到底是站在哪里,刚才明明很近,怎么在下一个构图中,两人的距离会分得那么远?结果使观众的心理意识产生混乱,影响了故事的叙述。作为动画导演,必须从观众的心理出发,以立体的、空间的高度画出合理的、符合观众心理的画面构图。

动画电影《大闹天宫》中表现"玉皇大帝"时的仰视镜头,体现了帝王的威严;动画电影《花木兰》中的

对称和均衡构图,表现了木兰对"代父从军"的重视;国产动画片《南郭先生》中的散点画面构图,表现了一种"历史感"和"装饰美"。这些都是导演对画面的掌控,很好地表达了自己的设计意图,让观众能够接受。(图3-64～图3-66)

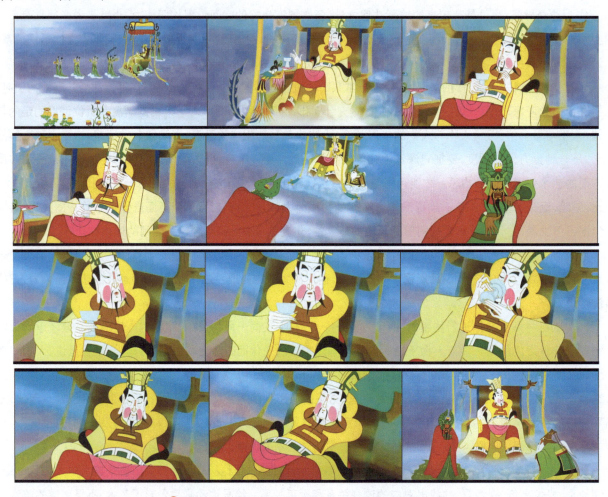

图3-64 动画电影《大闹天宫》中的仰视画面构图

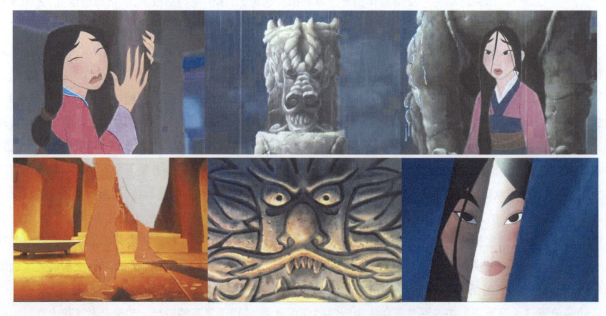

图3-65 动画电影《花木兰》中的对称和均衡画面构图

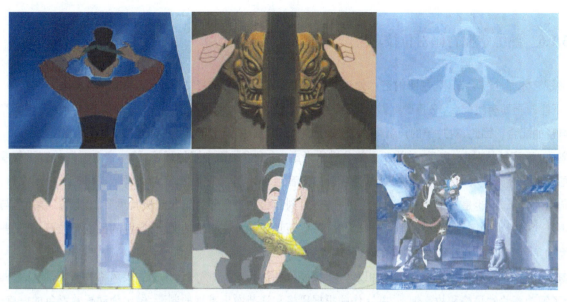

图 3-65（续）

图 3-66 国产动画片《南郭先生》中的散点画面构图

### 3.1.6 熟练掌握音画对位技巧

影视艺术是个综合艺术，视听的艺术处理非常重要。如果声音（包括音乐、音效、动效、对白、旁白等）处理不好，不能与画面有机配合，必将严重影响动画片的艺术性。因此，动画导演在考虑画面效果的时候，也要充分考虑与声音的配合。因此，对片子的声音同样要进行设计。

首先，导演须从对白、音乐、动效三大部分进行考虑，并根据画面夸张的程度，给予音效适当的夸张程度。作为动画导演应充分重视对白、音效的设计，角色对白的音色设计是一个重点，音色必须依据角色的外形设计，要能符合角色的特点，这也是对画面一个很重要的补充，对刻画角色形象和性格起到极其重要的作用。男角色与女角色的声音就有很大的区别，作为动画片要夸大其区别，而且要把常在一起的角色，音色的反差要拉开，把一些音色反差大的角色安排在一起，因此，在构图时，要注意到这一点。

其次，音乐的设计在导演前期也要加以考虑，要同作曲进行交流，确定音乐的主要风格和节奏，要让作曲共同参与，了解动画片的风格和故事情节，并让作曲根据风格和情节做出准确的判断，做出为动画片增色的好旋律，使音乐更好地与画面配合，增强动画片的艺术感染力。

另外，导演对动效的设计也不可忽视，根据动画片的风格，采用的动效应夸张多大程度，这也是很重要的。动效分再现性动效、动作性动效、环境声几种，运用得恰当同样能为动画片增强感染力。

动画是一种综合艺术，每一部分都不可忽视，只有每个部分都尽心尽力地为整部片子服务，每个部分都为这部动画片增色，那么，这部动画片才能称为一部成功的作品。如国产动画电影《宝莲灯》中的主题曲和有特色的民族舞蹈就很好地表现了主题。（图3-67）

⬆ 图3-67　国产动画电影《宝莲灯》中的一段民族舞蹈

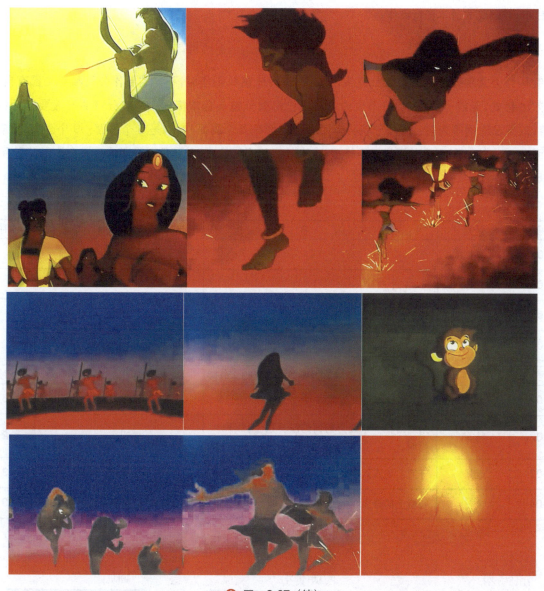

图 3-67（续）

## 3.2 分镜头格式、编写及绘制

分镜头是导演对整部影片的整体构思和设计蓝图，它的格式、编写和绘制都是由导演完成的，是对整部影片的有关创作人员包括中后期工作人员统一认识落实工作的重要依据，也是动画片生产计划与制作效果能顺利实施的重要保障，更是导演的创作意图、影片风格、影片节奏体现的具体设计。因此动画分镜头台本是动画片创作前期中的重中之重，是导演思想的具体体现。

### 3.2.1 分镜头格式及绘制

分镜头台本是导演根据文学剧本提供的艺术形象和情节结构，运用电影手法把它表现出来的，具体地说就是对剧本进行二度创作。即把每一个镜头用电影逻辑有机地联系起来，并依次编号，写出内容和处理手法，即形成

分镜头台本,并以此为蓝本进行创作。

**1. 分镜头格式**

分镜头分为文字分镜头和画面分镜头,导演在进行分镜头创作时,不同的制作公司和单位都有自己认为方便有效的格式,无统一的标准,有不少导演还自己拟就分镜头台本格式。文字分镜头一般要标明镜号、景别、内容、效果及时间等内容;画面分镜头有的一页上面有 3 个画面,有的是 6 个画面、9 个画面,更有甚者,一页上面有几十个小画面,有的采用横排格式,也有的采用竖排格式,主要是看导演的习惯及使用时是否方便。(图 3-68 ~ 图 3-70)

<center>文字分镜头台本</center>

| 镜号 | 景别 | 内　容 | 音　效 | 时间 |
|---|---|---|---|---|
| SC-01 | | | | |
| SC-02 | | | | |
| SC-03 | | | | |
| SC-04 | | | | |

| 镜号 | 景别 | 内　容 | 音　效 | 时间 |
|---|---|---|---|---|
| SC-01 | 全 | 卫兵在长城上巡逻。 | 背景音乐 | 5秒 |
| SC-02 | 特写 | 猎鹰落在一个圆月前面的旗杆顶上,放声鸣叫。 | 鹰叫声 | 2秒 |
| SC-03 | 近景 | 守卫:匈奴入侵!点燃烽火信号! | 喊声 | 3秒 |
| SC-04 | 全 | 长城上的烽火台一个一个被点燃。 | 点火声 | 3秒 |

图 3-68　文字分镜头台本格式之一

图 3-69　画面分镜头台本格式之一(横排)

图 3-70  画面分镜头台本格式之一（竖排）

无论什么格式，一般来说，分镜头画面台本必须包括以下几个方面。

1）画面角色与景物安排

画面要体现动画镜头内容及各细节安排，其中包括角色、背景、景别、透视变化等，要有推、拉、摇、移的画框变化及移动方向及角色进出画的方向，要画出光源的光照方向及角色身上的阴影。角色动作比较复杂时，要明确交代关键动作画面，也就是在加片中称为POS（关键帧）的画面等。（图3-71）

图 3-71  日本动画电影《蒸汽男孩》的分镜头台本（部分）（1）

2）画面角色动作提示

画面上有哪些角色？在干什么？角色如何活动？如何进出画？角色活动需要多少时间？这些导演都要采用文字形式和一些箭头标志示意与提示，也可以在"预填摄影表"中，把动作精确化。采用提示精确的做法，主要是便于对人物动作的具体控制，让原画按照导演的提示去画，确保符合导演的意图。（图3-72）

图 3-72　日本动画电影《蒸汽男孩》的分镜头台本（部分）(2)

3）画面效果和气氛提示

由于分镜头台本的画面一般都是黑白的（也有带颜色的），往往画面比较小，不可能画得很具体。因此，尽量采用文字提示来告诉创作人员要注意什么，应怎样做等，可以提示画面色彩如何，环境如何，时间是白天还是黑夜，角色的光影如何，还可以把一些特效也写清楚。（图 3-73）

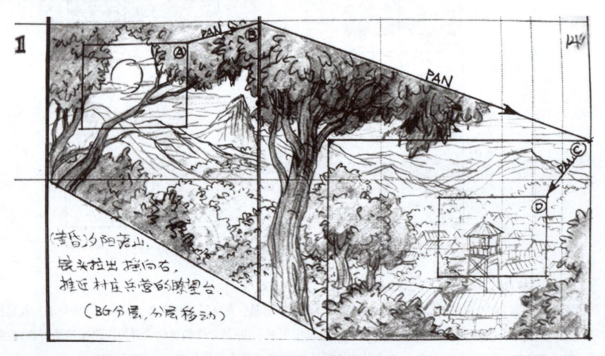

图 3-73　分镜头台本

4）角色对白提示

这一镜头中的角色说了什么话,哪些是画外音,导演必须都要把角色对话用文字写清楚,并要适当控制对白的长度,不能太长。一般正常语速是 4 个字为 1 秒。根据这样计算,讲话的长度就容易控制,如太长,即超过 8 秒以上,应尽量减少文字或分切其他镜头,把角色讲话作为画外音,随后再回到角色讲话镜头,这样,中间插入短镜头,也是为了便于镜头的调动。（图 3-74）

🞧 图 3-74　动画系列片《三毛流浪记》的分镜头台本（部分）

5）镜头、背景、时间、规格、页数要提示

在画面的上方必须注明这个画面属于的镜号标记,而且注意的是,同一部或同一集片子的镜号应是按顺序连续的,不能跳号,也不能断号,如需要借用镜头也必须有自己的镜头,并标上"=××镜"或者可以标上"同 ××镜"字样,这样,可以很清楚地看出,也便于以后工序的了解。由于一般系列片采用 13 的倍数为单元数,可以采用 26 个英文字母代表集数,例如,第 1 集第 1 个镜头,为 A001,第 2 集第 1 个镜头为 B001。由于修改,需要补充新镜头,例如,A013 前面增加两个镜头,为 A0010、A0011。如要拉掉两个镜头,如 30、31,可以画 × 或可直接擦掉这两个画面,同时在后面第 1 个镜头的镜号上把拉掉的镜号补上。如是一个镜头中的角色,导演需要用画面表示角色的主要动作关键帧的连续过程,而这些画面,就用画面中角色的主要动作关键帧,也就是 POS。例如 A001：就可把 A001 标为 A001-1、A001-2,这样一直延伸出来。

另外,导演还必须搞清楚规格是采用 7 还是 10。如是横移镜头,可用 10 → 10,箭头表示移动方向；如是推拉镜头,可用 10 → 6 或 6 → 10,箭头表示推拉方向,同时在画面上画出规格,并画好箭头方向。背景按镜号标出,有套用的镜号要标明同 ×× 镜背景号。

导演还要测算出这个镜头需要多少时间,标出秒数。

导演还要写清这个镜头包含的内容及如何处理的特效手法,如推拉摇移、淡入/淡出、迭入/迭出等处理手法。（图 3-75 和图 3-76）

6）音效也要做出提示

从哪个镜头音乐开始起,到哪个镜头音乐止,导演都要做出提示。

总之,导演应尽可能在分镜头台本上把可能会造成工序上有疑问的地方,采用文字提示的方式标清,以弥补不足和不给之后制作时带来障碍。（图 3-77 和图 3-78）

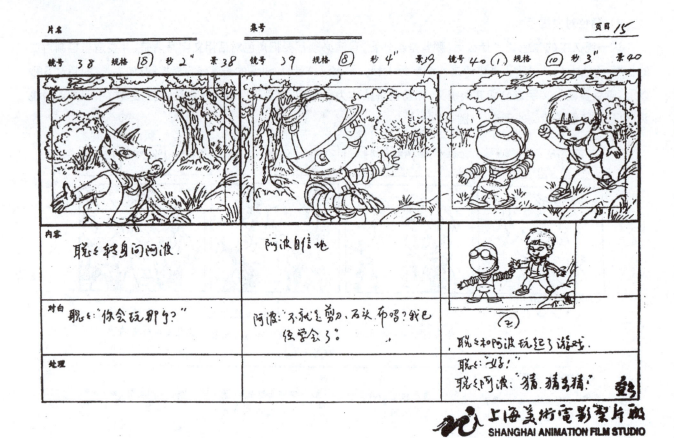

图 3-75 动画系列片《中华美德故事》中的分镜头台本（部分）

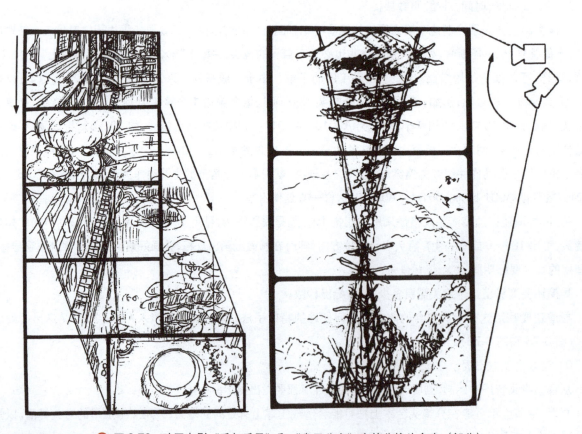

图 3-76 动画电影《千与千寻》和《幽灵公主》中的分镜头台本（部分）

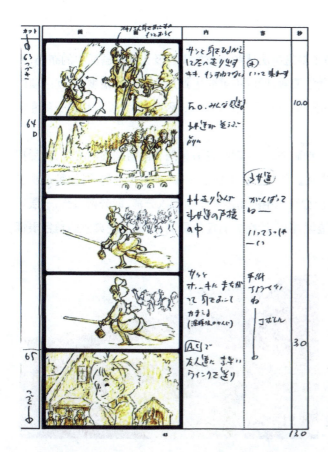
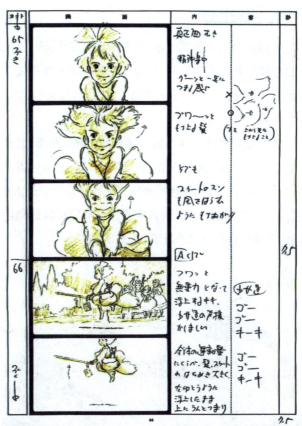

图 3-77 动画电影《魔女宅急便》中的分镜头（1）

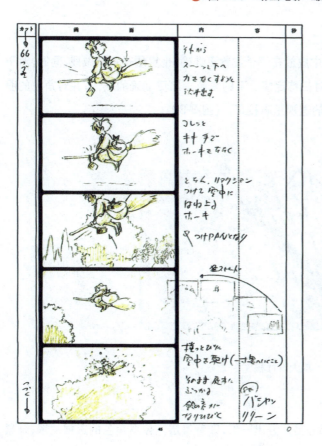
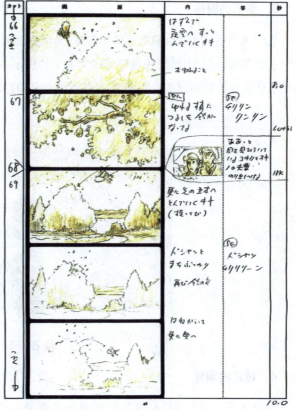

图 3-78 动画电影《魔女宅急便》中的分镜头（2）

**2. 构图的调整**

导演所画的分镜头台本，由于画面比较小，而且导演主要是解决戏和情节的安排及人物在画面中的布局，所画的分镜头台本毕竟是不够精确，或者是属于草图或示意性图解，所以不可能达到加工需要的精度，这就必须由设计人员把分镜画面再进一步加工，以达到原动画创作的要求，并由导演审看确认，因此，放大设计稿是一项专业性很强的工作。

放大设计稿的设计人员拿到导演分镜头画面，必须仔细研究，正确领会导演意图及画面构图的安排，然后把人物位置按透视变化的规律，正确安排好人物的位置及布局。严格把握透视的规律，确定角色的俯、仰等透视变化，角色的转面关系，角色的高低情况等。随后设计人员应把画面中的角色和景物加以分离，即分两层画，一层是角色，另一层就是背景。画角色要注意参照标准的角色造型，使设计稿中的角色更准确，既要使具体的角色表情准确，又要使角色的动态准确。（图 3-79）

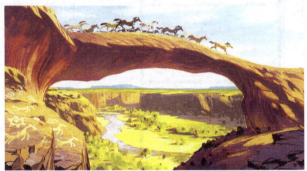

图 3-79　放大设计稿与最终效果的对比

**3. 细节的调整**

设计人员在放大设计稿时必须搞清楚，角色在画面中应放在哪个位置更准确，也更便于角色做戏，同时，对于角色表情等微小的变化，要根据导演在文字中的提示，对在特定情况下的角色画出更准确的表情，并对角色的服装细节装饰挂件等加以细致的描绘，对角色结构和角色的透视正确校正。（图 3-80）

图 3-80　放大设计稿

**4. 背景的调整**

设计人员根据导演的分镜头台本，把涉及背景的部分另外分出一层，即背景层。依据角色的透视关系，背景也相应标出背景透视和对景线位置，并把背景部分的物像具体画清楚，包括物像的结构构成。设计人员还要根据

镜头制作的需要加以分层,而分层须分开画,分前层、中层、后层,必须将分层动画稿画好。设计人员应用简单的图画线条为背景绘制人员提供两方面的信息,即艺术信息,包括光线、环境、机理、阴影、模糊,另外还应提供艺术指导,即背景轮廓限界、安全框、对景线,以及使用的定位孔、连景、借用等。设计人员还需要提供背景移动所需的长背景的长度、横移、直移、斜移、弧移等具体长度,在规格框上标出。由于移动速度不一样,也必须标出移速表及上下定位孔等信息。(图 3-81 和图 3-82)

图 3-81 动画背景

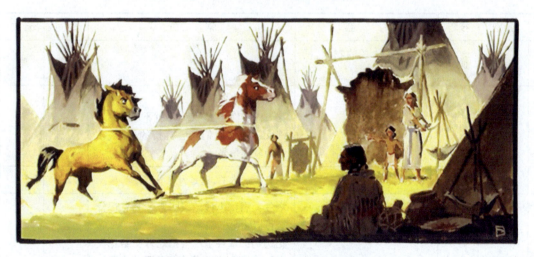

图 3-82 动画电影《小马王》的背景设计稿

## 3.2.2 文字分镜头台本的编写

文字分镜头是动画导演根据剧本重新用文字来阐述故事,导演采用文字的镜头,让剧本变得具有镜头感、动作感,能较为具体地表达导演的意图和设想。

文字分镜头一般由导演自己来写,导演把自己对影片的构思和设想,充分而具体地写出来,甚至镜头的运用、情节的转换、特效的处理,乃至音乐的要求、具体画面的安排,都可以详细地写出,这样,可以为导演画出画面分镜头打好基础。

## 1. 把剧本转化为文字分镜头台本

采用文字形式,导演把剧本转化为文字分镜头,这是一项很重要的工作,导演把全片的段落、场次、镜头变化、动作处理等采用方案进行构思,并不断地进行推敲,使剧情、镜头安排更加合理,也便于导演进行调整。往往文字处理、段落和剧情等关系比画面示意更有条理性,导演也更容易把握。文字就是一个画面和镜头甚至一组镜头组合的情节,导演只要把一个镜头的内容讲清,要求怎样处理,加什么效果,应比较具体、细节化地写出来,这样写过一遍以后,就能非常熟悉自己对剧情的安排。

导演通过对剧本艺术的处理和理解,对剧情结构、段落场次完全按照自己的创作意图进行安排、调整,也可能同原来的剧本有很大差别。导演按照自己的艺术处理进行调整,主要解决的是整体结构与段落的关系,以及情节的合理性。

还有对话要正确,因为这涉及人物的口形及对话时间的长短,当正式做画面台本时,可进一步解决一些细节问题,如人物和人物之间的关系、环境的布局等,一直到放大设计稿时再进一步处理好人物的关系及情节是否到位,这样,一层又一层地调整,深入细化,使剧情更趋完善。所以文字镜头的编写是导演很重要的一项工作。

另外,导演做好文字分镜头,想听听别人的意见和评价,文学分镜头就显得比较方便,也便于修改和调整,而且在系列片需要多名导演的情况下,总导演如不参与画面台本的制作,那么只要拿出文字分镜头台本就能更直接、更清楚地把自己的创作意图告诉分镜导演,这样,总导演在这个大型系列片中就能牢牢地控制整体效果甚至细节的处理。

以动画电影《花木兰》文字分镜头为例(部分),其台本如表 3-1 所示。

表 3-1 动画电影《花木兰》文字分镜头台本(部分)

| 镜号 | 景别 | 技巧 | 内容 | 对白 | 时间 | 音效 | 备注 |
| --- | --- | --- | --- | --- | --- | --- | --- |
| SC-01 | 全 | 横移 | 婢女脱去木兰的衣服,把她推到澡盆内 | | 5" | 唱 | |
| SC-02 | 中 | 斜移 | 婢女给木兰沐浴 | 木兰:水真凉啊。<br>花夫人:你早些回来,水就不凉了。<br>婢女:经过我们精心打扮的新娘,才会为家族争光。 | 16" | 唱 | |
| SC-03 | 近 | 推 | 花夫人盯着木兰的右手臂 | 花夫人:木兰,这是什么? | 2" | | |
| SC-04 | 全 | 拉 | 木兰捂住她手臂上的字 | 木兰:啊!小抄。以防万一我忘记什么可以偷看一眼啊。<br>花奶奶:拿好了!(把蟋蟀交给花夫人)这东西,我看得多保佑保佑你了! | 5" | | |
| SC-05 | 特—全 | 拉 | 两个婢女帮着木兰梳头发 | 两婢女:你的样子真是漂亮。 | 5" | 唱 | |
| SC-06 | 中 | | 两个婢女和花夫人帮木兰打扮 | | 4" | 唱 | |
| SC-07 | 全 | | 花夫人把木兰带出来 | | 10" | 唱 | |
| SC-08 | 全 | | 给木兰换衣服 | | 9" | 唱 | |

续表

| 镜号 | 景别 | 技巧 | 内容 | 对白 | 时间 | 音效 | 备注 |
|---|---|---|---|---|---|---|---|
| SC-09 | 全 | | 木兰换衣服出来 | | 10" | 唱 | |
| SC-10 | 特 | 切 | 婢女帮着木兰涂口红 | | 3" | 唱 | |
| SC-11 | 特—中 | 拉 | 婢女帮着木兰画眼影 | | 3" | 唱 | |
| SC-12 | 中 | | 花夫人把头梳插在木兰的头发里 | 花夫人：好了！全好了。 | 4" | 唱 | |
| SC-13 | 全 | | 花奶奶给木兰打扮 | 花奶奶：还差点！吃一口苹果保佑平安，戴上项链保平稳，玉珠让你光彩照人，让这只蟋蟀带给你好运！ | 21" | 唱 | |

**2. 运用电影语言阐述故事**

不同导演往往采用不同的格式来编写文字分镜头，导演认为哪种方式更方便自己，能较好地进行导演影视的工作，能够使他看清整个影片的剧情结构，并便于调整、修改等，即采用哪种格式。但不管怎样编写文字分镜头，归根结底是采用电影语言阐述故事，这不同于文学剧本。应充分运用电影处理手法，充分为制作画面台本打好基础，在镜头的处理、戏的流畅性、结构是否合理等方面，文字分镜头台本中都要很好地加以解决。在制作画面分镜头台本时，导演要集中精力考虑每个镜头，人物的安排，人物与背景的组合，人物的动作、表情等细节处理。同时，导演可以运用画面来叙述故事并适当进行调整，使故事更加顺畅和合理。

文字分镜头运用电影语言阐述故事，导演对本片的处理已是十分清楚了，往往有些事或人物在剧本中叙述得比较简单，甚至一句话带过了，导演往往会用几个镜头，甚至一组镜头来进行叙述，特别是片中主要人物第一次出场，导演往往会想办法处理出特别的效果，给观众留下深刻的第一印象。运用文字来处理，比画面处理显得方便和清楚。运用文字进行处理和调整，应尽量与以后画面的要求相吻合，并充分考虑到人物的对应关系。导演在编写文字分镜头时，应充分考虑将来拍成片子时，观众在观看时的心态变化，从观众角度去处理剧情，故事如何开场？剧情如何发展？矛盾冲突集中在哪里？冲突的高潮是什么样的？结局又如何？导演必须从观众的角度去想、去表现。这样，导演对整个故事的情节的走向，特别是故事段落间的轻重、详略、远近、跳跃、衔接等关系，都能做到心中有数，这些都是观众所期盼的，也是故事自然发展的结果。

下面以动画电影《花木兰》文字分镜头中"花木兰到军中报到一段"为例（部分）说明。

【军营外的山林中】

在露营的外面，一个小山坡上，木兰在徘徊，汗血马坐着看。

木兰：好，好，这样如何？……啊咳……（模仿男人的声音）对不起，我该在哪里报到？啊哈，我看见你有剑。我也有一把。他们是男人用的东西……

木兰怎么也拔不出剑鞘，剑落到地上，木兰咬着嘴唇。汗血马哈哈大笑。

木兰：我已经很努力了！我骗得了谁？除非奇迹出现，我才能从军。

木须龙：我听到有人要求出现奇迹嘛！让我跟你说！

木须龙出现在一块岩石上，它用火焰来投影出一个巨大的形象。

木兰：啊！

木须龙：这个声音还凑合。

木兰：鬼？

木须龙：听好了！木兰！你的贴身护卫龙来啦！！你的祖宗派我来帮你完成替父从军的愿望！

幸运蟋蟀在他身边扇火。

木须龙弯下身对幸运蟋蟀说话。

木须龙：快！你想跟去就得快扇！！

木须龙：注意听我说！如果你被发现是个女的，就只有死路一条！

木兰：你是谁？

木须龙：我是谁？我是谁？我是你失去的灵魂的守护神。威力无比！不可摧毁的木须龙！

木须龙走到了木兰的前面。

木须龙：哦！哈哈！挺火的吧！……

突然，汗血马用马蹄一下就把木须龙踩了下来。

木兰：啊，我的祖宗派了一只小蜥蜴来帮我？

木须龙：嗨，龙！是龙！不是蜥蜴。我从来不吐舌头！

木兰：你……

木须龙：很吓人？很威风？还是长得很帅？

木兰：这么小的。

木须龙：当然。我缩小了，是为了你携带方便！如果我显露出我的真正大小，你的母牛都会被吓着。

木须龙拍汗血马的鼻子，汗血马试着去咬木须龙。

木须龙：我的力量超过你的想象。举例来说，我的眼睛可以穿透你的盔甲……

木兰狠狠地打了一下木须龙。

木须龙：哦……好，够了！你害得整个家族丢脸……

木兰：别说了！对不起，对不起。我只是太紧张了。我从未做过这样的事。

木须龙：从现在起，你得信赖我。别再打我！

木兰郑重地点头。

木须龙：好了！让我们出发吧！！蟋蟀拿袋子！！我们走！

【军营的门口】

木兰在门口探头看看。

木须龙藏在木兰的盔甲里。

木须龙：好！先学学男人走路！肩膀放平！挺胸！齐步走！一、二、一、二……

木兰进入军营，走入一个帐篷时看见有的男人在抠他自己的鼻子，有的在用筷子夹他自己的脚趾。

木须龙：是不是很帅？

木兰：真恶心！

木须龙：不，他们是男人。从现在开始，你要学得跟他们一样！

文身士兵：看这儿！这刺青怎么样？它将会保护我不受伤害。

阿尧想一会儿，然后狠狠地打了文身士兵。

木兰愕然。

阿宁：哈哈！我希望你能从文身那里退回你的钱。

木兰：我认为我做不了男人。

木须龙：这有什么难的！粗野一点，就像这个家伙。

木兰看着阿尧吐痰。

阿尧：你看什么看？

木须龙：揍他，男人都这样打招呼！

木兰看了看她的拳头，然后打在阿尧身上。阿尧撞在金宝身上。

金宝：哦！阿尧，你交了新朋友。

木须龙：好，再打屁股，他们可喜欢啦。

木兰拍击阿尧的臀部。

阿尧：哇！我要给一巴掌！让你的祖宗都头昏！

金宝：阿尧，放松点，来，跟着我唱。南无阿弥陀佛……

阿尧：南无阿弥陀佛……

金宝：消火了没有？

阿尧：是的。胆小鬼！我先放过你！

木须龙：谁是胆小鬼！！有种的当着我的面说！懦夫！

阿尧抓取木兰衣领，以拳重击。

木兰逃走，阿尧打中阿宁数拳。

阿尧：哦，对不起！阿宁。

局面越来越混乱，许多士兵混战在一起。

### 3．突出重点，讲清故事

动画导演在编写文字分镜头台本时，必须注意整个剧情的重点在哪里，应怎样使它更突出，如何使那些影响主线和重点的情节减弱，导演同时也要想到，如何才能使整个故事叙述流畅、通顺，使观众能够看清看懂，也就是说主线必须把故事讲清楚。

导演理戏时要把握整体，一定要明确哪部分是重点戏，所以，要突出整体结构上的中心主线，使整个故事和叙事在主线上是清楚的，意思是明确的。另外，故事的主线要与叙事的内在推进力相一致，要使故事情节的进展与观众的心理相互作用，引导观众接着往下看。并要明确该到什么地方给观众一个刺激，接着到什么时候该达到戏的高潮，这个度导演应心中明确，因此，讲述故事应有层次和段落，冲突和矛盾也应不断升级，小高潮不断地出现，而且气势应不断扩大和上升，直到最后引发大高潮。

如果不注意突出重点，甚至草率处理，观众就会感到无味，因此，导演在重点段落、重点戏中，应该采用较长时间的镜头和多次反打，以突出人物的心理活动和外形特征，整段戏可以从容一些，让观众感受到这里是重点戏，能进一步反复观看人物的心理反应，使观众受到更多的心理冲击。为了突出重点，导演也应学会取舍，对于一些干扰重点的情节和戏，要勇于删减，有的甚至是破坏整体结构和主线的情节更要减弱，导演要时时注意必须突出重点。

动画导演还要注意掌握如何讲清故事，这是作为导演来讲非常重要的原则。不管你如何有想法、有个性，艺术性如何强、色彩如何漂亮、背景处理得如何好，但如不能把故事讲清，观众也不可能喜欢这部作品。把故事讲清楚，看似简单，想要很好地解决这些问题，必须经过相当长一段时间的积累和感悟。

要想将故事叙述流畅，能一气呵成，就要把镜头化为一种"语言"来对待，也就是要掌握好电影语言，即蒙太奇处理手法，要使各种要素间的相互作用形成明确的表达能力，通过对镜头的运用，表达一定的意思并表达清楚，

能被观众理解和感悟。要达到这样的水准,就需要经常反复地练习。例如,可以看其他影视作品,特别是关掉声音,看无声电影和电视,有意识地注意一部片子的一个个镜头是怎样连贯在一起,又要表达什么意思,这样经常学习推敲之后,在脑海中就会很清楚电影语言的表达,就会运用镜头的组接来表达自己想要表达的意思,从而清楚地讲述故事。

要勇于创新,防止讲述故事的电影语言"概念化""老化"和"退化",要让观众有新鲜感。要想使自己的影视作品被观众所接受,那么,创新是对艺术永恒的要求。要不断地总结,不断地发展,使故事不但能讲清,还要讲好。

下面是动画电影《花木兰》文字分镜头中情节高潮"花木兰救驾"(部分)。

【宫殿内阁楼】

匈奴人拉着皇帝进入宫殿里高耸的阳台阁楼。单于从屋顶跳进来。

单于:守住门口!你的长城和军队都完蛋了!现在轮到你了!给我下跪!

木兰:好,还有问题吗?

阿尧:我这样穿是不是看起来很胖?

木兰、阿尧、阿宁和金宝四人化装成宫女走了过去。

匈奴射手:谁在那里?

秃头匈奴人2:是宫里的嫔妃。

秃头匈奴人1:好丑的嫔妃。

阿宁:哦!他们好可爱啊。

两个看守的匈奴人有些迷惑了。

突然一个被咬的苹果从"嫔妃"的衣服里掉了出来。

李翔:唉!

单于的猎鹰发现了李翔,正要飞过去,突然被木须龙吐出的火烧光了所有羽毛,样子活像一只"烤鸡"。

木须龙:这是我们经常叫的蒙古烤肉。

秃头匈奴人2拾起苹果给阿宁。

阿宁、阿尧和金宝纷纷拿出放在胸口的水果。

一番战斗,木兰他们解决了这几个匈奴士兵。

木兰:李翔!快去!

李翔从角落奔跑出来,推开门跑入阁楼。

阁楼的阳台上,单于和皇帝还在对峙。

单于:我讨厌你这副神圣不可侵犯的样子!给我跪下!

皇帝:任凭野风怒吼!泰山永远不低头。

单于:那就别怪我把你碎尸万段!

单于举剑砍向皇帝。

李翔及时冲向前,用剑挡住了单于。

李翔和单于对决,强悍的单于占据上风。

木兰、金宝、阿尧和阿宁进入阁楼阳台。

木兰:金宝,快救皇上。

金宝:恕臣无理。

金宝抱起皇帝悬挂在一条通向广场的粗绳上向下滑行。

单于：不！

单于狠狠地打击李翔，李翔不敌。

木兰看看李翔，再看看已经安全落地的阿宁和阿尧他们。

阿尧：快点！木兰！

木兰放弃离开，在单于接近粗绳前，木兰用剑砍断了绳索。

单于没有抓住未落下的粗绳。

群众喝彩。

单于：不！啊！！！

单于举起自己的剑向李翔和木兰走来。

单于抓住李翔的衣领。

单于：你，是你坏了我的大事！

木兰的鞋子击中了单于的头。

木兰：不！是我！

木兰束起她的头发。

单于：那个轰掉雪峰的小兵。

木兰飞快地冲出阁楼，单于追了过去。

【宫殿通道】

木须龙骑着单于的猎鹰奔跑。

木须龙：现在怎么办？

木兰：哦……

木须龙：你自己也不知道吗？！

木兰：车到山前必有路！……

木兰透过一扇窗户看见燃放烟花的塔楼。

木兰：有了！木须龙……

木须龙：我知道了！该我露一手了！跟我来！蟋蟀！

木须龙和幸运蟋蟀跳到一只风筝上并飞向烟花塔楼。

单于已经冲了过来。

木兰灵巧地躲闪。

单于砍断了圆柱，木兰悬挂在半空中，形势危机。

木兰跳上屋檐。

众人惊呼。

【燃放烟花的塔楼】

木须龙乘着风筝来到燃放烟花的塔楼。

两个燃放烟花的人后退。

木须龙：百姓们，我需要火力。

男人：你是谁？

木须龙：我是你们的噩梦。

两人害怕地跳出塔楼。

【宫殿屋顶上】

木兰从屋檐爬到了屋顶之上。

群众1：在屋顶之上。

群众2：快看！

木兰站在屋顶中央，并目测了一下烟火塔楼的方向。

突然单于捅破屋顶站到了木兰身后。

单于虎视眈眈地冲向木兰，木兰后退。

单于：这回你无路可逃了！

木兰掏出一把折扇。

单于举剑刺去。木兰用扇卡住剑，顺势把剑缴走。

木兰：不见得！！……木须龙！预备好了吗？

木须龙背系着火箭烟火，落在单于身后的屋顶上。

木须龙：我准备好了，宝贝。

木须龙点着了身上的烟火。

单于攻击木兰。木兰巧妙地躲过了攻击，用腿扫倒单于，然后用剑狠狠地把单于的衣服钉在屋顶上。

木须龙身上的火箭飞快地向单于冲去。

单于想躲藏，但是衣服被钉住，无法避开。

烟火准确地戳在单于身上，带着他飞向天空。

木兰拉着木须龙下楼。

木兰：快走！！

火箭烟火顶着单于在天空中爆炸。

**4．强调细节，造成故事生动性、趣味性**

为了使故事情节变得更生动，更有趣味性，那么导演在文字分镜头台本中，就要适当加入细节并加以强调。俗话说："生动在于细节。"动画导演要善于强调细节，例如，动画艺术片《百鸟衣》中，百灵鸟受到国王箭伤，农民把百灵鸟救回家中进行精心养护，并非常小心地用纱布替百灵鸟包扎伤口，并为百灵鸟用汤匙喂食，好似对待一个受伤的孩子，这样的表情、动作非常细微，也更造成情节的生动性和趣味性。当百灵鸟伤好以后，在同主人吃饭前，百灵鸟为主人衔来筷子，这一细节一方面说明百灵鸟的伤势已好；另一方面也更体现了百灵鸟对主人的感谢之心，想多为主人做点力所能及的事。使观众看后留下很深的印象，这样的细节，也更加强了故事的生动性和趣味性，作为导演，要挖掘一些细节来丰富情节，使情节变得生动有趣。

以下是动画电影《花木兰》文字分镜头中生动有趣的情节"花木兰选美"（部分）。

【媒婆家外】

木兰：老祖先保佑我，千万不要出差错。别给我们家族丢脸。

木兰步行赶上一群年轻未婚女子。

木兰和另外四个姑娘打着太阳伞缓缓前行。

所有的少女和木兰到媒婆家后在门口蹲下。

媒婆出门，看着她的笔记板。

媒婆：花木兰。

木兰（举起她的手）：在。

媒婆：谁允许你说话了！

木兰：啊。

花奶奶（对花夫人）：准是谁惹着她了？

木兰进入媒婆家后，关上门。

【媒婆家内】

媒婆：哼！太瘦了！

幸运蟋蟀逃脱木笼。

媒婆：这可不容易生儿子。

木兰努力捕捉蟋蟀。

当媒婆回过头看她的时候，木兰赶紧把幸运蟋蟀放进自己的嘴里。

媒婆：你会背三从四德的"四德"吗？

木兰点头微笑，吐出蟋蟀。

木兰：妇德指的是卑顺，妇言是说……少说话……

木兰偷偷看自己写在手臂上的小抄。

木兰：妇容是端庄……妇功是会干活，为家族争光……

媒婆一把抓住木兰的手臂，端详着扇子。

媒婆：跟我来。

媒婆的手上蘸满了墨水。

媒婆：现在……倒茶！让你将来的公婆喜欢你。一定要庄重优雅。不但要心存恭敬，而且要注意仪态。

媒婆的手不自觉地在她嘴的周围涂上了墨水。

木兰看看那墨水，不小心把茶倒在了外面。

蟋蟀在杯子里面泡着！

媒婆端起杯子打算喝。

木兰：对不起。请等等……

媒婆：不许说话！

媒婆闻了闻茶。

木兰突然抓住茶杯。

木兰：你还是把它给我吧。

拉扯中茶水倒在了媒婆身上。

媒婆：你这个笨拙的家伙！

媒婆突然发现在她的衣服里好像有什么东西，是蟋蟀在她身上跳着。

媒婆吓得后退，不小心坐在了炭火盆上。

媒婆的裤子被点着了。她跳着尖叫。

媒婆：啊！啊！！啊！！！

花奶奶(屋外)：里面好像很顺利……对不？

媒婆冲出屋子，屁股着火。

媒婆：救火！！！快救火呀！

木兰抓起水壶向媒婆身上泼去。

木兰鞠躬，把茶壶递回给媒婆，向花夫人和花奶奶走去。

媒婆：你可真丢人！

媒婆丢下茶壶，茶壶被摔得粉碎。

媒婆：就算你打扮得再漂亮，也永远无法给你的家庭带来荣耀！

木兰无奈地低着头。

### 3.2.3 画面分镜头台本的绘制

画面分镜头是动画制作的蓝本，是所有参与动画片制作人员工作的依据，所以绘制画面分镜头是一项非常重要的工作，也是导演把自己的创作意图和设想具体贯彻的一项工作，是导演把一个故事具体电影化的样本，是导演创作的重点工作，所以，这项工作必须由导演亲自操作。而画面分镜头的工作更是一项技术性和专业性很强的工作，作为动画导演必须认真掌握，才能使动画片在技术上、艺术质量上有所提高。

**1．用画面讲故事**

人们常说的动画画面，在影视片中称为镜头，要用镜头语言来叙述故事，镜头能够表达一定的意思。作为动画导演，就要充分利用镜头语言，把想要说的故事讲给观众听，如果镜头语言运用得不是很确切，观众就会不懂动画导演要讲的语言，甚至误会和曲解了故事。动画导演必须学会运用镜头语言讲故事，而镜头的组接、组合会产生不同的效果和含义，具有使人产生连贯、对比、联想、衬托、悬念、强弱、舒缓节奏的作用，从而组成一部完整的反映生活、表达主题，为广大观众所理解的影片，这些构成形式与艺术方法称为蒙太奇。

总之，懂得蒙太奇的基本规律，就可以充分发挥影视艺术的特性，表现生活和人物，充分体现动画导演的构思，并且能更深刻、更集中地提高主题。

运用蒙太奇，可以比较自由地支配影视的时间和空间，而且可以选择情节中最重要的东西，在影片中充分地加以表现。一部动画片从总体结构、段落结构、章法结构上讲，可能是多种多样，但不管手段有多少，动画蒙太奇的构成方法归纳起来基本有连续蒙太奇和对立蒙太奇两个方面。

连续蒙太奇着重于情节的发展、人物形体、语言表情以及造型上的连续，同时也从剧情上连续地说明一个动作，所以连续蒙太奇也是叙述蒙太奇，在这里就是指把个别的镜头依照时间排列，来表现一个情节和故事，是最简单的形式。下面以动画片《三个和尚》画面分镜头台本中的"连续蒙太奇"为例说明。（图3-83）

而对立蒙太奇首先强调内在的联系，它通过人物形象和景物造型的对列，造成一种概念或某种寓意，同时以镜头本身内容的对列，产生一种联想和意义，比较侧重于主观表现。从中人们可以看出，影视蒙太奇是影视特有的，观察世界观和揭示各种人物与事件的手段及方法。动画片《三个和尚》中的"救火"情节，就通过"对立蒙太奇"的镜头组接表现出了紧张、急促的视觉感受。（图3-84）

因此，蒙太奇不仅单纯地起到连接镜头的作用，更重要的是蒙太奇应是导演必须具备的观念和思想。主要是在银幕上再现生活，其艺术功能总结起来有以下几点。

（1）运用蒙太奇的手段进行分析和组接，达到对主题的概括和情节的集中，从而突出主题，强调重点。

（2）运用蒙太奇的分块与组合，将现实生活时空变成动画片的故事时空。

（3）运用蒙太奇的艺术手法，产生动画片强烈的节奏感，使整个动画片变得更加流畅和严谨，更富有艺术性。

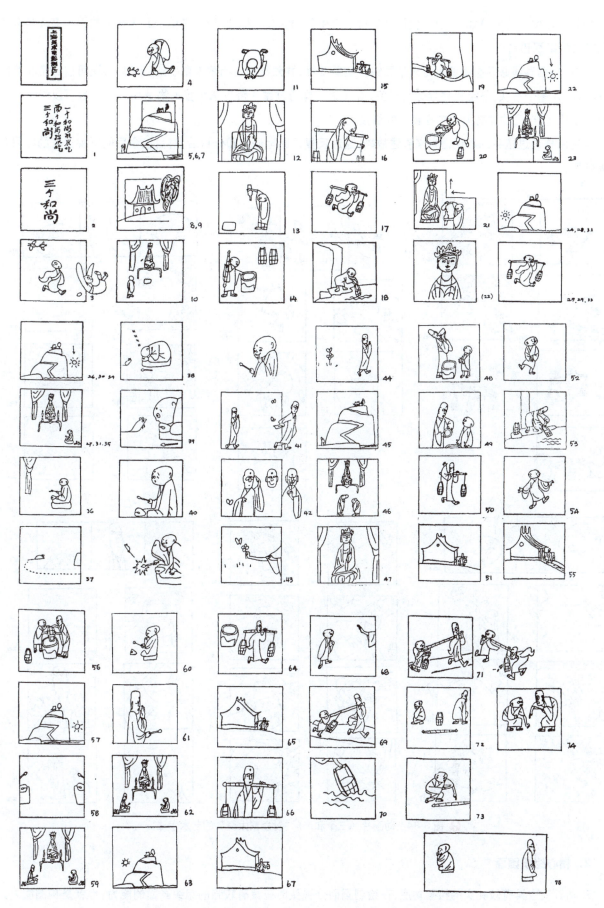

图 3-83 动画片《三个和尚》"连续蒙太奇"的艺术手法

（4）运用蒙太奇的分切与组接，使原来的镜头产生新的含义和概念，使原来单个的无意义的镜头变成具有意境和寓言的影视语言。

所以，动画导演必须重视蒙太奇对动画镜头的重要性，并熟练地运用蒙太奇手法，平时，导演可以经常观看经典动画片，并逐个镜头、甚至逐格地分析研究，导演是怎样通过蒙太奇手法组接人物及情节的。也可以观看无声经典动画片，使自己的注意力集中在镜头的组接上。

学习怎样通过镜头的影视语言来叙述故事，通过反复不断地研究和分析后，对自己今后的影视语言的应用有极大好处。

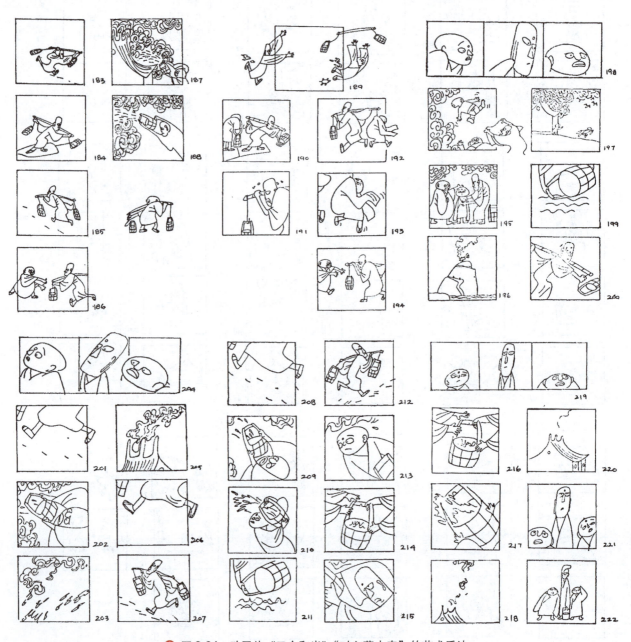

图3-84　动画片《三个和尚》"对立蒙太奇"的艺术手法

**2．精心组织画面**

动画导演应具有较扎实的绘画功底，在绘制画面分镜头时应具有较强的组织画面的能力，也就是构图能力。构图是对人物、背景等画面布局做艺术处理方面的构思，构图包括对画面中所要表现的人物、背景等从主次、对

比、明暗诸方面进行确定，与在其他绘画中不同，由于动画片是逐格播放，表现为镜头与镜头之间存在着连续的关系，这种关系对构图有特别的要求。因此，一个镜头的画面构图必须考虑到前一个镜头画面和后一个镜头画面的构图情形，否则就无法连续，这不同于一般的绘画性构图。动画导演必须对人物的调度、背景的搭配有一个立体的、全方位的认识，可以根据剧情的需要、机位的需要，把人物调度到合适的位置，作为动画导演必须做到心中有数。

动画导演为了能够取得画面流畅、叙事平顺的效果，必须在画面视线方面保持讲述者的视线前后统一，剧中主观视线要明确，为了做到这两点，就要注意以下几个方面。

首先，要确定视线，也就是机位的高低，这也是人们所说的讲述人的视线高低。那么这个高度应是多少？如何来确定呢？一般来说，要以观众普遍的、习惯高度来确定比较合适，作品是以儿童为主要观众的，那么视线高度应安排在一个相对较低的位置上，这符合小观众的视觉习惯。

镜头中人物的视线高度就是所看到事物的高度，以主要角色的视线高度来确定全片的视线。因此导演在处理人物关系时，就必须明确人物所处的高度。

在很多镜头中，往往采用过肩镜头，或45°角度的斜侧面包括3/4面的镜头，这是一些主观性较强的镜头，但这种镜头应称为客观镜头，因为它不是剧中人直接看到的。这些镜头都是在动画片中被经常用到的，它体现着观众与讲述者之间的一个约定，观众和讲述者都可以在一个近距离内看人物。

从上面几点可以看出视点在动画片中的重要性，动画导演通过视线高度的转移，可以很清楚地掌控其他一些镜头的视线和视线的高度，很方便地组织画面，也不至于出现由于视线混乱而造成连续画面的乱套和不通顺，而讲述人视线的统一和剧中人视线的明确，是保证画面故事流畅的一个非常简单而有效的方法。但是，要保持视线的统一，并不是采用同一景物或人物必须同一角度，还必须有变化，比如，景物的变化、视角的变化，但在大量的镜头变化中，要保证讲述人和剧中人物的视线高度的准确及视线的统一。动画片《三个和尚》画面分镜头创作对视点、视角、构图等都有独特的表达，充分表现出动画的艺术特征，给观众留下深刻的印象，如图3-85和图3-86所示。

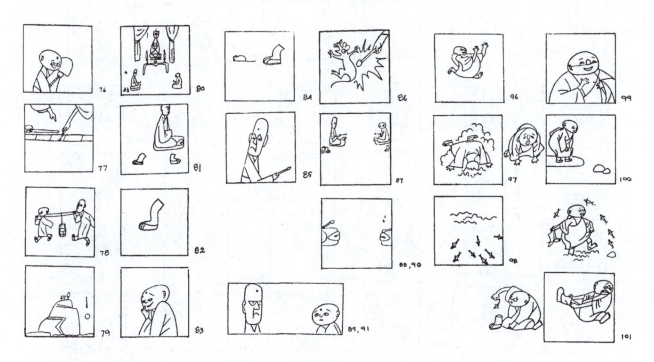

✚ 图3-85　动画片《三个和尚》分镜头中精心安排的"故事发展"的画面艺术表现

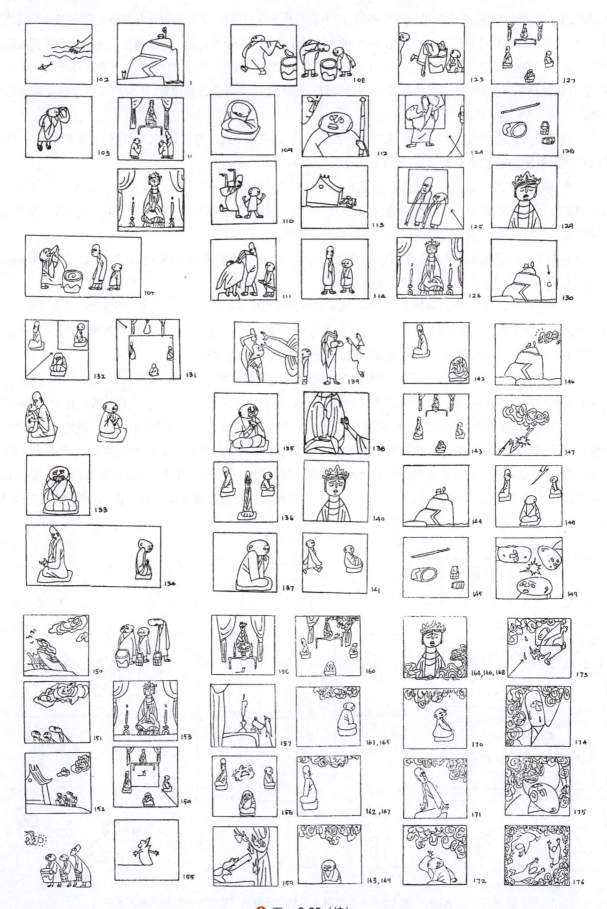

图 3-85（续）

⊕ 图3-86 动画片《三个和尚》分镜头中精心安排的"故事结尾"的画面艺术表现

**3. 机位的安排与调度**

动画导演要熟悉机位的调度,以及由此而产生的画面效果对剧情的作用。

(1)推镜头:画面中各人物和物体背景不动,摄像机或焦距逐渐推近到人物近景或特写镜头,焦点随之改变。这种推镜头,让观众更深刻地感受画面中人物的内心活动,加强了情绪气氛的烘托。推镜头有快推和慢推之分,根据剧情的需要,慢推会产生舒畅自然、逐渐把观众引入戏中的作用;快推则会产生让观众紧张、急促、慌张的效果。(图3-87)

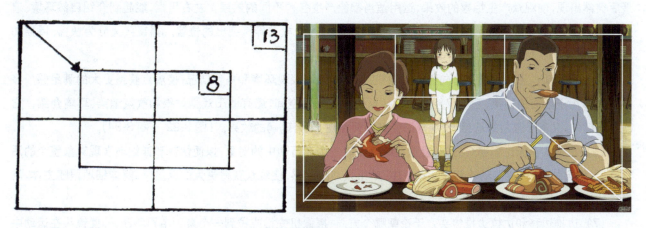

⊕ 图3-87 推镜头

(2)拉镜头:画面中的人物和物体背景不动,摄像机从画中人物和物体拉出,成全景或远景等不同景别,焦点随之改变。这种拉镜头会造成人物将到来的效果,以及和其他人物及环境的关系,营造一种宽广舒展的效果,同时也是场景转换的机会。(图3-88)

(3)推拉镜头:这是推镜头和拉镜头融合在一起使用的镜头,摄像机随着被摄画面中人物向前或后退,产生由远到近或由近到远的视觉转换,使场面变化自然流畅,造成镜头动画性强的效果。(图3-89)

图 3-88 拉镜头

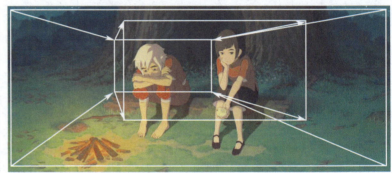

图 3-89 推拉镜头

（4）摇镜头：摄像可以做上下或左右方面的运动。上下摇能把要表达的人物等重点放在最后，引起悬念，最后突然出现，使观众产生惊喜的效果，运用适当都能产生各种不同的效果；左右平摇，能起到介绍自然环境、渲染气氛、介绍人物的作用，通过左右平摇，增加悬念，能把人物放在异常突出的位置。摇镜头又分为快摇、慢摇和360°旋转摇等。（图 3-90 和图 3-91）

（5）移镜头：无论朝哪个方向移动摄像机，都能详细地表现环境和角色情况，使观点获得更大的满足感。移镜头大多用于场面的拍摄，它不仅能改变镜头新的视觉画面空间，还有助于戏剧效果和气氛渲染、环境介绍；它既有连续性，又富于强烈的动感，使观众感受到场面壮观、气势磅礴的效果。（图 3-92 ～图 3-94）

（6）跟镜头：无论朝哪个方向，摄像机始终跟随一个在行动中的对象，以便快速和详细地表现对象整个的活动情况，使全体动作、镜头动作都在运动之中，产生强烈的动感，使观众获得更大的满足感，能详细地跟随主体，清楚主体的动作及表情等。（图 3-95）

（7）边推边移和边拉边推镜头：无论朝哪个方向，摄像机先推或拉到一个景别中再移动，使镜头在运动中强调或使视线宽阔，产生强烈的动感，使观众获得更大的满足感。（图 3-96）

导演在分镜头时，如充分调动镜头运动变化，就会加强镜头画面的动感，并可营造各种气氛。使观众获得更多的感受和效果，特别在动画片中，可以用较少的原动画张数减少人物动作而运用镜头的运动来加强镜头的动感，起到非常好的效果。并对气氛的渲染和烘托更有特别的效果，但关键是看导演是否用得适当。

✣ 图 3-90 上下摇镜头

✣ 图 3-91 左右摇镜头

图 3-92　横移镜头

图 3-93　竖移镜头

图 3-94 斜移镜头

图 3-95 跟镜头

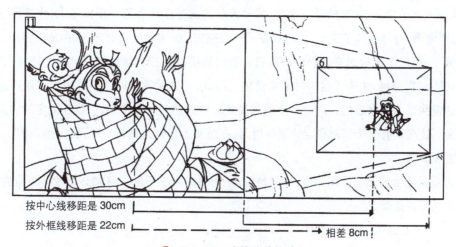

按中心线移距是 30cm
按外框线移距是 22cm
相差 8cm

图 3-96 边推边移镜头

#### 4. 时间与空间的安排和调度

在动画片中,画面组接的时间与空间是影视艺术故事情节的结构。影视艺术的时空既是虚拟的,又是可信的,影视艺术的时空结构也就是镜头组接的时空结构。作为动画导演,要很清楚时间与空间的调度对于一部动画片是何等的重要,采用不同的叙述方法、不同的处理技巧、不同的剪辑手段、不同的结构方式,都可产生不同的艺术效果。一部松散、拖沓、无节奏、无趣味的动画片,经过时间与空间的调度,也可变为一部节奏明快、趣味浓厚、受欢迎的片子。一部动画片的结构有时空问题,一个段落的构成有时空问题,一个场景的转换有时空问题,一个镜头的组接同样存在着时空问题。它可使动画片的一个镜头与其他镜头相接后产生一个新的蒙太奇语言,使一个段落与另一个段落相接后产生一个新的视觉形象、新的概念和含义。动画片时空结构也是镜头组接的结构。一部动画片以什么方式来叙述故事,就有什么样的时空结构。有顺时叙述式的时空结构,也就是按时间顺序讲故事;也有倒叙式的时空结构,就是从过去的事讲到现在的事;也有交叉式的时空结构,有很多情节进行交叉讲述。总之,动画片有多种多样的结构形式和多种时空结构,而镜头的组接,时空结构的把握和处理,它关系着动画片的故事结构和时空结构的合理性,同时也是合理地叙述故事情节进展的基础。作为动画导演,在整部动画片的创作过程中,依据创作意图和艺术构思,对时空结构问题需要有一个周密的设计和具体的安排。而时空结构的合理性,使情况逻辑也趋向合理。因此,影视艺术的生命就在于如何驾驭影视的时空结构。动画片镜头之间的分切与组接,打破了现实是时空的制约,形成了电影独特的时空艺术,同时也产生了有限时空和无限时空。一部动画片有其无限自由的时间和空间,但又在其有限的时间和空间里活动。一部动画片可以表现一天的事或一年的事,也可以表现几年、几十年甚至上百年的事。它可以在室内、室外、汽车里、飞机里等任何地方活动,也可以从这个城市到任何其他地方,甚至世界任何地方去,这就是它无限自由的时间和空间。然后,它仍局限在有限的时间和空间中叙述故事,也就是说,呈现给观众的故事时空是无限时空,而直接表现在屏幕上的时空是有限时空。动画片的无限时空是广阔的,可以任你的思绪自由的联想。比如《大闹天宫》中的孙悟空,一会儿在花果山,一个跟斗就到了天上玉皇大帝处,一会儿又到了普陀观音菩萨处,这中间的一切过程全省略了,这种时空的跨越和自由,是导演主观的意愿,让你看到哪儿就看到哪儿。动画片的这种时空跨越给导演提供了广阔天地,导演可在这虚拟的时空中任意地想象、发挥和展现,可以把各种人和事,以及人们的梦境等都以无限时空表现出来。导演在镜头的组接过程中,经常会遇到主体人物动作在各种时间与空间内的衔接问题,因此,也就产生了不同的组接方法。

1) 同一时空的调度

同一时空,也就是在同一时间和场景内,如同一室内景或同一室外景,人物动作的组接,导演应怎样处理才更合适。如《蒸汽男孩》中,锅炉房中的人们从右到左走过来,由于在同一时空内,就采用了人们走路不出画,也不进画。还有在同一间房子里,一人在椅子上坐着,另一人从门里进来坐在另一把椅子上,也采用这种方法调度。这是因为开始已用全景,将环境作了交代,角色都在同一时空内。如果角色向前奔,采用角色出画,又让角色进画,那么,时空就拉大了,就成了无限时空,这样,既不符合当时情境,同时节奏也显得不明快,情绪也不连贯,造成时空不合理,动作也不连贯流畅,失去了当时的真实情境。因此,在这种同一时空中的角色采用不进画,不出画,接各种角度,景物的镜头是最为适当的。同一时空的调度是较常见的一种叙事手段,能在固定的时空中交代故事的发展、矛盾的冲突。让观众有一个相对稳定的吸收时间,在节奏上也能起到调节作用。(图 3-97)

2) 不同时空的调度

不同时空,也就是人物活动在不同环境、不同地点、不同时间内进行的。导演必须根据剧情的需要,进行镜头的组接,有多种方法可以处理。

角色出画—空—然后入画。(图 3-98)

角色出画—空—在某地画面中向前走去。(图 3-99)

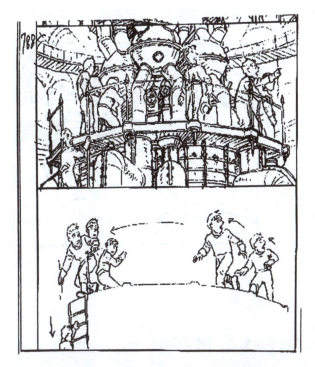
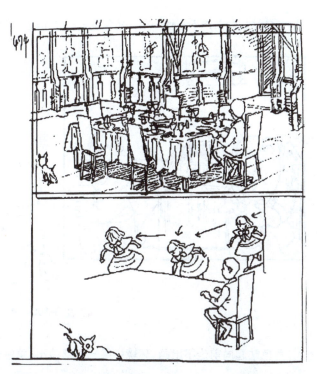

图 3-97 动画电影《蒸汽男孩》中同一时空中的调度

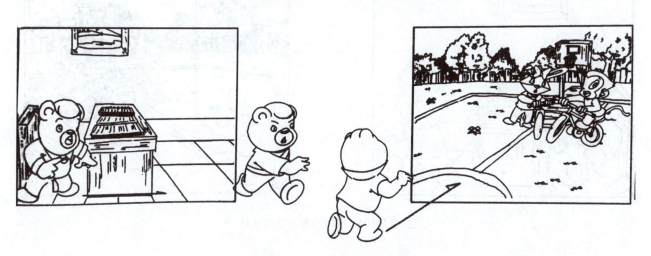

图 3-98 不同时空的调度（1）

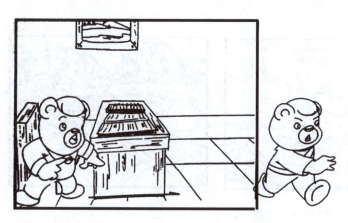
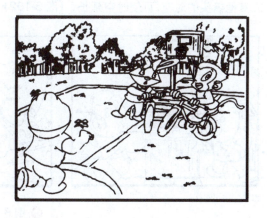

图 3-99 不同时空的调度（2）

角色站起向前走不出画—空—角色进画。这里应注意角色进画前要慢一些,要留有一定的空间。(图3-100)

图3-100　不同时空的调度(3)

角色站起向前走不出画,环境中某一局部拉出,角色已在画中向前走。(图3-101)

图3-101　不同时空的调度(4)

角色不出画,在某地角色已在那里,也没有走动动作。那么,导演就要在这两个镜头中,插入一个任意空景,或其他镜头的时空,可使时空延长。(图3-102)

图3-102　不同时空的调度(5)

不同时空的镜头组接,由于时间、地点、环境发生了变化,使时空变成了无限时空,由于人物在不同空间内活动,因此,必须给观众一个缓冲,即可以扩大空间,延长时间,否则,由于时空的不合理,势必造成混乱,让人看不懂,导演在不同空间内如何调度,采用哪种镜头组接方法最为适宜,则应该根据剧情需要而决定。

3)相异时空的调度

相异时空是指在一个大环境中,角色在其中的一些小环境中活动,如游乐场、公园、运动场等,导演必须采用正确的调度方法才能把镜头组接好,因此,这种相异时空内角色动作组接往往采用在这一段戏的头和尾的镜头,角色可以出画、进画,即在中间一系列镜头,角色动作不出画,不进画,使角色活动接角色活动,但背景不同、角度不同、景别不同,从而达到动作连贯,情绪延续,节奏明快,突出角色的心理动作。在这里导演必须在第一个镜头中,让角色出画,因为出画可造成无限时空,以后一系列镜头角色活动不出画,不进画。在不同的大环境中展现,而在最后一个镜头中,角色要让它出画,再下一个镜头,到了最后目的地,角色再进画。这样时空结构既合理,又很完整,而且角色情绪延续,又压缩了时空。使整部动画片有一定的节奏,突出了角色、剧情的内外部结构,既符合情节进展的逻辑,又使时空结构合理而流畅。

对动画导演来讲,必须熟练掌握时空的调度,如不注意时空调度的合理性,必定会破坏剧情进展的真实性,造成人物动作的重复,时间和空间的重复违反了时间与空间的生活逻辑,破坏了情绪进展的真实性。

因此,动画导演必须充分重视时空结构的变化与剧情的关系,掌握好不同时空的人物动作的镜头处理,才能使一部动画片达到真正的艺术效果。(图3-103)

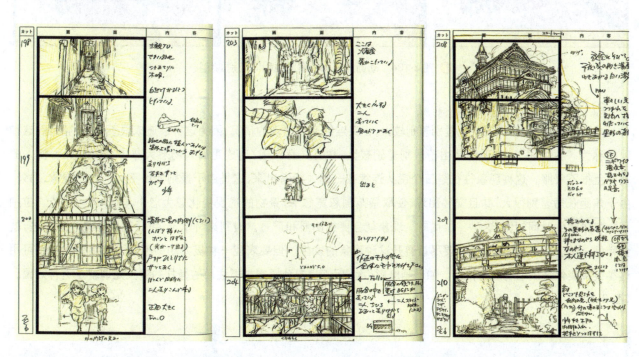

✦ 图3-103 相异时空的调度,动画电影《千与千寻》画面分镜头

**5. 景别的安排与调度**

动画导演在画分镜头台本时,如何在画面上安排角色背景,这就体现构图的能力。角色在画面中占据多大的位置,角色可以是全身,也可以是半身,甚至一个局部,这是由取景所决定。因此,画面所体现取景范围的大小,就是景别,前面已提到,景别可分为大远景、小全景、中景、中近景、近景、特写等一些景别。

景别所体现的取景范围和大小,也就是构图的基本要素之一,景别的选择是由故事叙述的需要而定的。作

为动画导演在绘制景别高度大小时,主要是从观众心理需要出发,给观众看什么,要看多少,应从什么距离给观众看,导演从故事的叙述中,高度景别,但在高度中,又不能随心所欲,作为影视艺术的特殊形式,景别的高度有着其特点和规律,如果不按规律组接镜头,势必会造成紊乱,这种不适当的景别组接常见的有以下几种。

1) 相同景别的组接

导演在构图时,有两个或三个相同或相近景别,镜头组接在一起播放时,会感到"跳"一下,这是由于镜头间的界限不明显造成的,画面中人物大小距离相似、人物角度相似、背景相似,都会造成这种"跳"的感觉。要避免犯这种错误,导演就要尽可能地避开相同景别镜头组接在一起,只要拉开景别,转换画面角度等,使景别造成明显的变化,就不会出现跳的问题。但也有一种情况,由于故事的需要,会出现一些相同景别的镜头组接在一起,在这种情况下,导演就要注意加大相同景别的区别,如角色的角度变化,角色的左右偏向变化,背景的变化等,尽量造成画面最大的差别,也就是加大镜头界限的变化,这样,景别虽相同,但画面还是有很大的差别和不同,这也可以避免"跳"的感觉,但最好是尽量避免相同景别的镜头组接。(图3-104)

图3-104 动画片《九色鹿》中相同景别的组接

2) 大反差景别的连续组接

导演在构图时,同样要避免景别差别较大,但又连续交替出现的情况,因为这样会造成很不舒服的感觉,这种现象称为"拉抽屉"。这现象是由于景别差别较大,并且交替出现,造成正面人物忽大忽小,忽近忽远,使人的视觉上很不舒服。这种现象往往是三个镜头连续在一起才能看出来,这是由于景别使用不当产生的现象,另外,由于焦距长短差别很大,并且交替出现,使取景范围忽宽忽窄,景物的透视变化忽大忽小,同样也会造成"拉抽屉",如果镜头时间短促,这种"拉抽屉"现象就会更加明显和严重。碰到这种情况,可让镜头时间稍长一些,就会稍好一些。但不管怎样,导演要尽量避开这种现象的发生。但要表现一种极力动荡不安的情绪变化时也可用这种镜头变化来调动观众的情绪。如动画电影《大闹天宫》中孙悟空被抓住后的挣扎的镜头处理就是这种效果。(图3-105)

图3-105 动画电影《大闹天宫》中大反差景别的连续组接

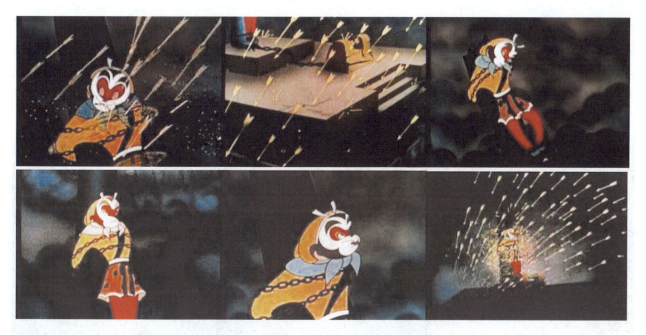

图 3-105（续）

3）景别渐变的组接

景别渐变就是一组镜头,通过组接等方法使画面有步骤地、逐渐地由大到小或由小到大地变化,要求连续的画面既不能变化过大,又不能变化过小,就是景别的变化既不是同景别的构图,也不是"拉抽屉"的,而是逐渐地变化,从大远景到大特写逐渐过渡,或从大特写到大远景过渡。这种景别渐变可以根据剧情的需要在一组镜头中出现,但必须是逐渐变化的。导演要熟练地掌握这种渐变的方法,只有这样,才能使动画片的连续画面保持流畅。（图3-106）

图 3-106 动画电影《恐龙》中景别渐变的组接

4）背景变化的组接

导演在审查场景设计时,要注意设计能否为背景变化提供方便。如一个室内运动场,四周的设施应根据需要而设置不同器材,四面的墙上也应有明显不同,挂有不同标志性物件等,靠窗的光线强弱不同等。这样,当角色站

在其中，就会产生不同的效果，特别在反打时，就会出现背景与反差，也会增强画面的变化，加强了镜头画面的界限变化。但是，导演也要注意背景变化不能过大，反差过大的背景会让人产生误解，好像角色不在同一个环境中；背景上的局部变化过程太大，也会使人产生误会，就是常说的"不接戏"，使人看了摸不着头脑，角色一会儿在这个背景中活动反打后，好像又换了一个环境，所以，背景上要加强变化和反差，但又要掌握好分寸，让人感觉还是同一个环境。（图3-107）

图 3-107 动画片《女娲补天》中背景变化的组接

## 3.3 镜头语言的应用

### 3.3.1 关于轴线的认识

把机位安排在人物关系的同侧，能够保证人物朝向的前后统一，这是动画画面构图的一个基本规则。好比观众与舞台的关系，我们假设舞台的边沿是一条轴线，观众始终在这条边沿线的前面观众席上观看演出，舞台上的演员不管怎么走动，他们的位置如何，演员是不可能离开舞台走到观众中来演戏的，所以也不可能出现朝向的错误。而轴线在影视艺术中是一个非常重要的基本问题，轴线直接影响着镜头的调度，也关系到镜头在连续播放中观众是否能够清楚地把握住画面上人物之间的位置和朝向，至少不至于造成位置和朝向的混乱。作为动画导演必须认真研究轴线在动画片中的作用及如何更好地处理轴线的问题。

### 1. 轴线的概念

轴线是指在影视片中角色的行动方向、角色的视线方向和角色之间交流而产生的一条无形的线。因此导演必须明确,轴线对动画片是否流畅以及是否使观众造成方向感混乱有着极其重要的作用。要使画面中的角色位置和运动方向不会被打乱,就必须注意空间构成的规律,把机位始终安排在轴线的一侧180°内进行,才能保证人物朝向的前后统一和一致。

假设舞台边沿是一条轴线,观众始终在这条线的同一侧看演出,而不可能跑到后台去看演出,这样就不会出现跳轴的错误。(图3-108)

图3-108 拍摄轴线

### 2. 轴线的运用

在影视艺术中,导演在处理镜头画面时,轴线一般可分为三种。

(1)动作轴线,也称动作线。例如,人向前走时,人物与所走向的目标就成为一条轴线,即动作轴线。(图3-109)

(2)关系轴线,就是两个或三个人在对话交流,他们之间所达成的直线,就是关系轴线。(图3-110)

图3-109 动作轴线

图3-110 关系轴线

(3)方向轴线,如人物不动时,他所观看的背景中的某支点或周围某物体,与人物的视线方面构成一条轴线,即方向轴线。(图3-111)

轴线在镜头画面中起着非常重要的作用,往往有些导演并不是很重视,所以造成在画面中的人物、方向、关系偏离,甚至相反,这就叫"离轴"。因此,摄像机必须在这些轴线的一侧进行拍摄,即在轴线180°角内确定镜头的总方向。

图 3-111　方向轴线

离轴是由于镜头随意越过轴线,违反了空间处理规则而产生镜头空间不连贯和不统一的现象,观众会感到画面方向是相反的。例如,敌对双方交战,红方向蓝方冲去,蓝方也向红方冲去,第一个镜头是红方从画面右边向左边冲去,第二个镜头蓝方应该是从画面左方向右方冲去,但是由于导演在处理画面时蓝方冲锋越过了动作轴线,结果蓝方也是从画面的右方向左方冲去,这就是离轴,使观众不清楚红蓝双方是短兵相接,变成都是向左方冲去,也分不清谁是蓝方,谁是红方,结果都是红方军队了。

当然在观众明确了画面的空间关系后,要有意识地让镜头离开原来的轴线,进行越轴或反打,这在某些特殊的情况下也是可以的,但必须在前面镜头中交代视线方向的转换,或切入过渡性镜头,造成一种正常的越轴,而不至于使观众误解。

作为动画导演,必须要重视轴线在画面中的重要性,而给予足够的重视,否则处理不当,比如任意越轴,就会产生画面方向性的错误,造成影视空间的混乱,使观众不清楚人物处在什么样的环境中,扰乱对剧情的理解。(图 3-112)

图 3-112　离轴

**3．有关跳轴的问题**

前面阐述了轴的重要性，避免出现离轴是为了不使观众迷失方向，但有时为了影视特殊的需要，会故意突破轴线以表现更丰富、更复杂的效果。为了表现画面的生动性，而又不扰乱观众的视线方向，特别是在某些需要表现的细节不得不安排在看不到的那一侧的时候，跳轴就成了无法避免的事情。在这种需要故意设置跳轴的时候，就需要采取一些办法，使跳轴也能被观众所接受，下面就讲有关跳轴的处理方法。

1）采用骑轴镜头

骑轴镜头一般是指机位设置在轴线上，视线轴与关系轴正好重合。人物的朝向没有明确的偏右或偏左，这样就有利于机位向另一侧过渡，此时往往采用正拍的镜头，人物一般是正面和正背面，并通过人物的主观视线而引出越轴，这种骑轴镜头是故意跳轴时常采用的办法，能取得平稳和谐的效果。（图 3-113）

图 3-113　骑轴镜头

2）采用人物视线转移

由角色看画外时，下一个镜头就是角色主观镜头看到的景物，这时，机位就很自然地会出现越轴。（图 3-114 和图 3-115）

3）采用场面与调度以及角色位移

场面角色调度使角色因走动而使位置发生变化，从而形成新的关系轴，此时角色在戏中自然走动，原来机位在轴的一侧跟着角色位置的变化而使机位自然地移动，从而完成了跳轴。（图 3-116 和图 3-117）

4）采用人物、景物、道具的特写镜头

利用间隔的办法，也就是运用一些与轴关系不明确的人物细部、道具、景物的特定镜头插入，使观众在这段时间能够忘记前面镜头的轴向关系，而且最好是插入时间稍长一些，可以是一组较短镜头，也可以是一个较长镜头，这些镜头就可以自然地转移方向关系。（图 3-118）

图 3-114 采用角色视线转移来越轴的镜头示意图

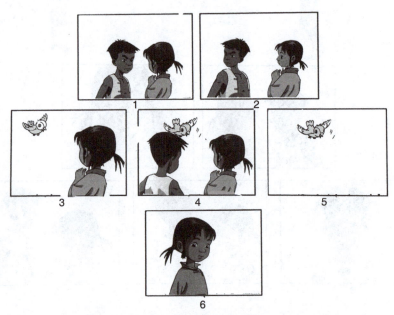

图 3-115 采用角色视线转移来越轴

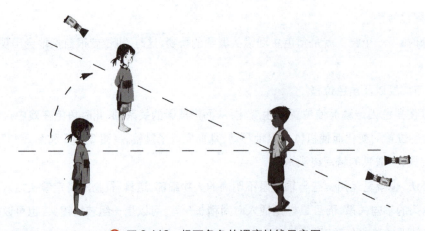

图 3-116 场面角色的调度轴线示意图

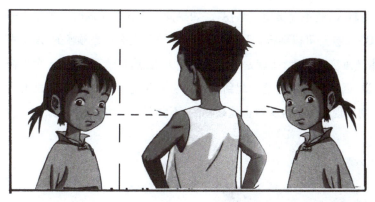

图 3-117　场面人物的调度轴线

图 3-118　采用人物、景物、道具的特写镜头

5）采用机位移动

有时为了增加画面动感的强烈性，通过移动机位越轴的办法，也可以取得较好的效果。如几个人边走边谈时会产生两条轴线，一条是人物间相互动的轴线，即关系轴线；另一条是人物向前走的方向轴线。这两条线经常出现互成交叉的状态。所以，机位要先在关系轴线右侧拍摄几个人物，当人物一直在走动时，机位可以随着边谈边走动的人物很自然地越过关系轴，把机位放在方向轴的左侧，这样的越轴显得自然流畅，没有跳跃的感觉。（图 3-119 和图 3-120）

图 3-119　采用机位移动

**4. 有关顺拐和反打的处理**

当前后相邻的镜头中人物以相同或前后转角小于 90° 的朝向出现时，被称为"顺拐"，它会引起观众很不舒服的感觉。要想避免"顺拐"的现象，首先是不让相邻的镜头对着同一个人物的正面或侧面，那么可让一个人物的正面总是在不相邻的画面中出现，机位就是左打右打地交替出现，而且基本上是对称的，一个镜头的对称机位得到的画面就叫作镜头的"反打"，这种"反打"的形式是导演常用的构图方法，也是最简便的方式。采用"反打"的形式时，画面也会有"顺拐"的感觉，看起来不是很舒服，这个毛病主要是出在对称机位不但要左右相对，

而且视轴夹角必须大于 90°，机位视角间的夹角越大，越不会出现"顺拐"。如果同一个人物不同时出现在相邻的画面中，相邻机位的视轴夹角可以不必大于 90°，甚至可以平行，即夹角为 0°，而且看上去也是顺畅的，没有那种"顺拐"的问题。也可以使相邻镜头的取景范围变化很大，也就是景别变化很大，在这种情况下，同一个人物在相邻镜头中出现，也不会产生跳和扭动的感觉，因为大景别的镜头起到交代人物和环境的作用，而小景别的近景则起到交代人物细节的作用，所以，同一个人物出现在相邻镜头中也是顺畅的，不会有"顺拐"的问题。

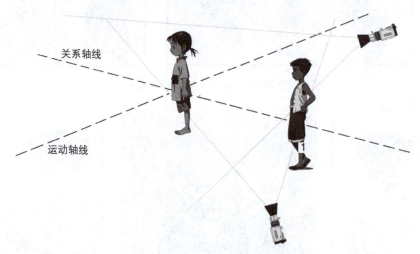

图 3-120　采用机位移动的示意图

动画导演还要注意一种情况，即人物视线方向必须准确，对视的两人在前后镜的反打中应保持对视状态，但往往前后镜人物的视线初看是相对的，却都没有相互对视，而是两条平行线，两人的视线并不在一条直线上，这就要求人物在画面中偏离开中心点，偏向与前一镜头人物所偏重的相反的一侧，这样两人的视线就能对接了。（图 3-121 和图 3-122）

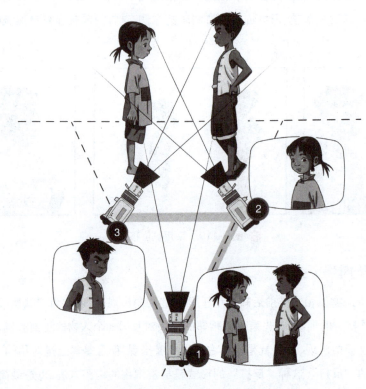

图 3-121　镜头的反打示意图

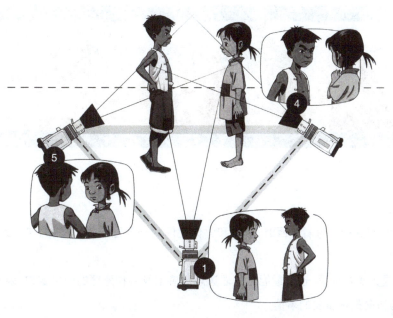

图 3-122　过肩镜头的处理示意图

## 3.3.2　关于画面的方向

从分镜头台本开始,到原动画、背景及后期制作的过程中,画面的方向都是动画导演要认真对待的一个十分重要的技术性问题。导演如果把方向弄乱了,就会造成动画片最后无法组接,让人感到莫名其妙,直接影响动画片的艺术感染力。

镜头的画面方向一般是指每个画面中的角色、事物运动及场景的方向,也包括镜头运动的方向。为了使画面中的角色、事物、场景运动的方向变得更合理,同时也让观众在观赏动画片时获得明确的、合理的方向感和节奏感,导演必须把所有镜头画面的方向理顺,就好像是交通民警按照交通规则,把交通处理得井井有条。作为动画导演必须具有明确把握方向性的能力。如动画电影《小马王》中小马王和奴隶的视线方向处理就具有较高的一致性。(图 3-123)

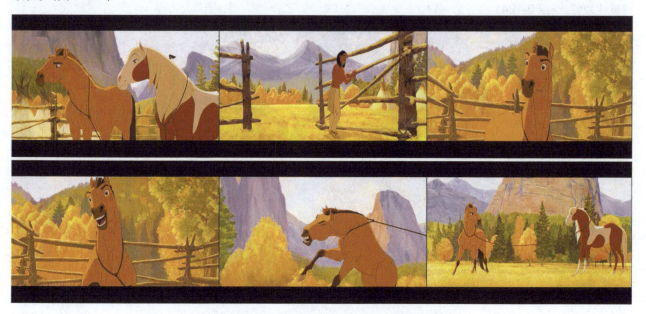

图 3-123　动画电影《小马王》镜头的方向处理

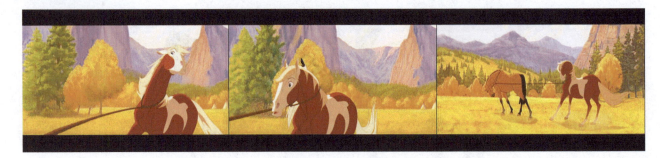

图 3-123（续）

### 1. 视线要统一

我们一般讲视线，就是指角色看东西时，眼睛和物体之间的一条无形的、假设的"直线"，这条"直线"也就是角色向前看的方向。

我们知道，眼睛是人类最敏感，也是最能迅速表达思想感情及各种意愿的心灵窗户，因此，在镜头画面上很好地处理眼睛的位置与方向是很重要的事情。

在影视动画中，一般视线可分为讲述人的视线（客观视线）和剧中人的视线两种。而作为影视动画导演，心中始终要明确，根据剧情进行镜头画面构图时，必须有观察的"主体意识"，时刻要想到画面所对应的观察者是谁，即讲述者的客观视线应前后统一。而剧中人的主观视线也要明确。因此，首先要确定一个机位的高度作为讲述者的客观视线，也就是在全片或一个段落中的基本视线高度。这样一个前后统一的机位高度将体现讲述人客观视线在片中的统一视点。这个机位的高度，在影视动画中一般以这部片子定位给哪个年龄段孩子的高度为标准，而且最好是安排在相对较低的位置上。另外，还有主观视线也要引起重视，即剧中人看事物的视线。

主观视线和讲述人视线的明确，这是保证画面讲述流畅性的一个有效方法。

1）说话双方的视线

两人或多人的说话镜头，导演必须掌握好视线的对应关系。在近景中，人的视线看着左方或右方，导演必须有一个明确的方向感，否则，方向标错了，双方的谈话也就不存在了，就会出现这人不知在跟谁说话的错误。如动画电影《美女与野兽》中"野兽"小王子和美女在晚上的对话，最后解除魔咒变回小王子的情节中的视线，处理得就比较好。（图 3-124）

图 3-124　动画片《美女与野兽》中说话双方的视线

2）独自一人的视线方向

在独自一人的情境下,导演要考虑到上下镜头的关系,虽然这时的画面角色不受视线方向的影响,但也要防止视线方向的过分改变,导演要掌握好上下镜头的连接关系,不要有方向性的错误。

总的来说,视线方向的改变要根据剧情、根据上下镜头的关系而定,并且前后必须统一。另外,视线方向也是角色内心情绪和心理的反映,如视线向上,则表示思索、希望、假想或者看天、看飞鸟等;视线向下,表示忧愁、沉思、忏悔或看地上的东西;视线相对,表示交流、沟通;视线朝着对象活动或消失的方向,则表示消失的对象在他内心引起的感受。镜头中人物只看前面,表示内心活动;如果是思想很集中地看前面,则表示镜中人物发现了什么新的目标,或表达一种内心坚强或怯懦的活动。以上这些视线的变化,都能体现一定的角色心理和心态变化,导演应充分根据情节的需要而加以灵活运用。如动画电影《小马王》中小马王被抓上火车在车厢内通过夹板看外面的方向,表现了向往自由的内心活动。(图 3-125)

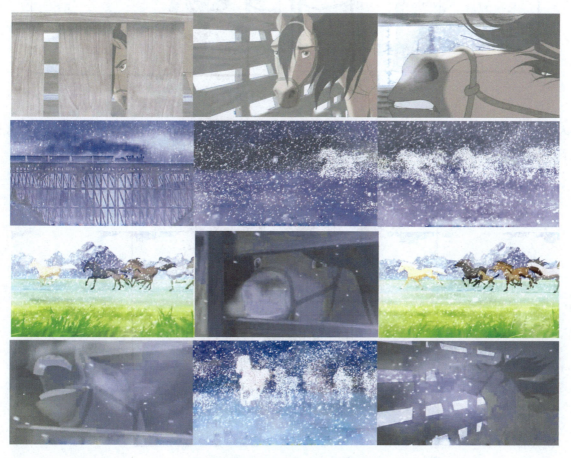

🕀 图 3-125　独自一人的视线方向

**2．运动的方向**

事物包括人物、动物、植物、自然现象等一切动体。在影视动画中,导演要把一切运动物体的方向都理顺。

1）理顺人物的方向

人物在镜头画面中的运动方向都应该是统一清楚的,不能给观众有丝毫的误解而造成方向感的紊乱。人物运动方向的统一在表现一个人物有目的的运动和多个人物之间或对象或追逐的运动方向有特别重要的意义。

人物由画面外进入叫入画,人物由画面中走出叫出画,一人从左进画,下一个镜头一人从右进画,感觉两人要碰头见面。如 A 队伍从左进画走,B 队伍从右进画走,C 队伍从上向下进画走,D 队伍从下往上进画走,给人感觉是这四支队伍在向中心地集中;A 向右独奔,B 进画也向右狂奔,感觉是后面的人 B 在追赶 A;如 A 向右

狂奔，B向左狂奔,感觉两人急于要碰头。

如画面中人物向纵深走去，越来越小，就有一种"走了"的感觉,如画面中人物向前不断走近,就会产生"来了"的感觉。一般来说,同一个人物在画面中的出画与下一个镜头入画方向应保持一致,即前一个镜头人物从右边出画,下一个镜头人物应是从左边入画。(图3-126)

图3-126 画面人物的方向（1）

人物前一个镜头朝左边出画,下一个镜头人物应是从右边入画,以此类推,前镜左出,下镜右入；前镜上出,下镜下入；前镜下出,下镜上入。(图3-127)

图3-127 画面人物的方向（2）

前镜自右上方飞出,下镜自左上方飞入。(图 3-128)

图 3-128 画面人物的方向(3)

因此,人物在出入画处理原则上必须保持运动方向的一致,特别是在同一个场景中,人物运动的距离和间隔的时间都有限,如要改变运动方向,一定要表现改变时的关键点。如人物的转身、转向等必须交代清楚,让观众看清人物在转变方向。(图 3-129)

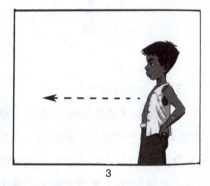

1　　　　　　　　　　2　　　　　　　　　　3

图 3-129 画面人物的方向(4)

2)移动物体的方向

各种交通工具,如汽车、火车等都具有方向性。而这些交通工具的方向,往往又是根据动画片的故事内容和要求进行的,都有其必然性,而这个必然性又正是我们必须掌握的。如果一辆从屏幕右边向左侧开出的汽车,在下一个画面却又从左侧驶入画面,就会造成汽车刚从右向左开出,又从左边开回来的错觉,使观众的视觉和心理都产生方向性的混乱。如果我们要画出车厢内的乘客,导演更要注意移动物体运动的方向。如火车由左向右在开,那么车外的背景是由右向左移动,现在从右看坐在左侧的人,窗外的景则由左向右移动,这样,车里人和车外的背景均是统一的。如果我们再从左看坐在右侧的人,这时车窗外景则是从右向左移动。(图 3-130)

如果流动的方向不统一,就会丧失流畅的方向感,两者背景的流动方向恰恰相反,碰到这种情况,导演应当采取一些补救的办法,先确定火车运行方向和窗外背景移动的方向,然后再尽量避免窗外移动的角度,画出人物,或将其中一人的背后窗帘拉下,遮住窗外的移动背景。(图 3-131)

总之,移动物体方向和主体运动的方向一定要统一,否则就会出现一会儿向左,一会儿向右的方向错误的效果。

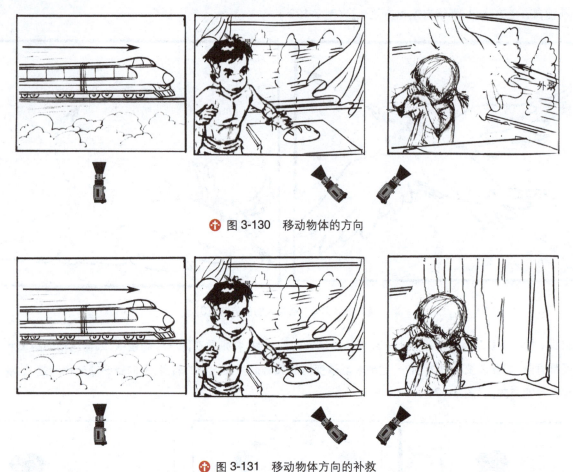

图 3-130　移动物体的方向

图 3-131　移动物体方向的补救

3）自然现象的方向

自然现象涉及的面很广，但作为动画导演，必须很认真地对待每一个自然现象的方向性，如有疏忽，就会产生"不接戏"的严重后果。如果前一个镜头是东南风，而下一个镜头变成了西北风，这两个镜头组接在一起就会产生误会；如树枝、人物的衣裙和头巾等是从右向左飘动，而下一个镜头同一个环境中，树枝、人物的衣裙和头巾却变成从左向右飘动，造成方向上的错误。

同样，光与影的问题，不管是内景还是外景，都应充分考虑光与影的方向统一。光照量的大小、光线来源的质与量的问题稍不注意，找错了光与影的方向性，也会使观众感觉到不适。天上的行云，也有方向，地上的河水流动，也有方向，风吹的炊烟，也有方向等。总之，自然界各种现象均有方向性，都要注意。（图 3-132）

图 3-132　自然现象的方向

### 3．场景的方向

场景的方向也是地形、场所的方向,也就是动画片中所要交代的各个地形、位置、距离等同观众心目中的共同组成系统的方向。要使观众明白画面中的地理概况和相应的各个位置,而且方向感明确。明明这栋房子在湖的北边,不能因镜头调度后,感觉在湖的南边;明明原来距离比较近,不能因镜头调度后,感觉距离比较远。这种位置、距离等地形感觉不能弄错,否则观众感觉也会变得很乱。(图3-133)

图 3-133 场景的方向

以上讲的一些方向问题,都是一些基本规律,不能有差错,但也不应视为一成不变的。在掌握这些原理的基础上,根据剧情的需要,导演可以进行独特的艺术处理,并加以灵活运用,有时,可以变成更好的艺术效果。

## 3.3.3 关于镜头的衔接

一部影视动画是由很多的镜头组接而成的,它使故事情节的一切细节始终鲜明有力地表现出来,又丝毫不使观赏者感觉有什么误解、悬念或不必要的猜疑等心理上的不舒适。但一个镜头画面总是会在持续了一段时间之后结束,继之以另外的一个镜头画面开始,这两个镜头的组接,中间的断点总是可以明显感觉到的。如何使不同内容的镜头画面相连接,并构成一个完整的动作或概念,使这个断点看上去合情合理,直接起到塑造人物形象的蒙太奇作用,从而使得动画片的内容和情节的发展更合乎生活的逻辑和艺术的节奏。这就需要在镜头间的跳跃和衔接关系上能准确地掌握接点。接点可分为以下几方面。

### 1．动作的衔接

这个接点是以人物的"形体动作"为基础,画面上人物的动作能够引起视觉的特别注意,因此,在接点上安排比较明显的动作,有助于吸引观众把注意力集中在动作上,而忽略镜头间的断点,这样衔接的镜头就会达到动作流畅,无跳跃感。

1)跨镜头动作的衔接

一个连续动作在两个镜头中完成,用两个不同景别、不同角度表现同一个动作的两个镜头,在这样的衔接中,人物跨镜头的动作要自然连贯,这会使镜头衔接非常自然。因此跨镜头动作是使镜头间完成自然衔接的有效办法。

但要注意一点,在"坐下"这个动作中,接点寻找是否正确很关键,那么如何来寻找这个接点呢?我们从正常的生活中看到,坐下这个动作是一个连续不间断的完整动作,但是通过摄像机拍摄下来,并把这个坐的动作一

帧帧地分解开来时,就会发现,"坐下"这个动作并不是全部连续而是在连续中间有几帧的停顿处。也就是说,一个完整连续的大动作中有小动作,这个一瞬间的停顿处是"坐下"这个完整的动作中的上半部和下半部的转折处,而这个转折处就是接点。但在衔接时,要注意,上镜头一定要把停顿的几帧用足用完,而在下镜头应从停顿结束以后开始动的第一帧起用,这样衔接起来的两个镜头,就会显得动作流畅,画面无跳跃感觉,而这个衔接的接点的选择就是准确的。(图 3-134 和图 3-135)

✝ 图 3-134 一个角色的连续动作

✝ 图 3-135 一个角色准备坐的衔接点

2) 起幅动作的衔接

就是人物动作的开始,在第一个镜头中人物没有跨镜头动作,但即将做一个动作,下镜头人物开始做动作,通过这个动势,两个镜头能顺畅地衔接在一起,也能有效地吸引观众的注意力,让观众忽略镜头间的断口。(图 3-136)

✝ 图 3-136 从这个衔接点上接下一个动作

另外,这两个镜头在组接时,不仅能利用人物动作的起幅很自然地衔接,还能起到省略动作过程的作用。比如,A 人物在说话,镜头的开始 B 人物由半坐的姿势坐在椅子上,这时,B 人物虽然只有短短的一个坐下动势,但却暗示在 A 人物说话时,B 人物正在往椅子上坐,他们坐的过程甚至还包括走到椅子边的过程,都是在 A 人物说

话时已经在进行,所以 A 人物说话时,正好 B 人物还在刚坐下的过程中,因此还要算出 A 人物说话是多少时间,这段时间是否够人物走动到椅子边上且坐下的过程。否则,A 人物讲话很短,B 人物的过程省去就显得不舒服了。因此,导演要学会运用起幅动作,既可以完成镜头的衔接,又可以完成人物动作过程的省略,这是在分镜头台本中较常用的办法,也使动画片的制作难度和制作成本下降很多。(图 3-137)

✝ 图 3-137 起幅动作的衔接

**2. 视线的衔接**

人物视线是无形的,但人物视线的调整和转动,观众可以很清楚地看出。那么,通过人物的视线,把观众的视线自然引向画中人物看到的事物,也能有效地掩盖镜头间的断口。利用人物的主观视线进行镜头间的衔接也是导演绘制画面分镜头时较常用的方法之一。(图 3-138)

✝ 图 3-138 人物视线的衔接

**3. 旁白音乐的衔接**

在整个旁白过程中,根据旁白的内容与谈话人物的言语速度、情绪、节奏来选择接点,观众也会因声音的引导作用与画面的对应关系而忽略断口。(图 3-139)

但要注意一点,旁白的内容与画面要有相应的联系,可以是看图说话式的,也可以不是,只要能使观众通过旁白的画面引起一定的联想就行。另外,旁白的内容和语言节奏与镜头的切换要有节奏上的联系。音乐也同样要利用音乐的节奏点,使画面的切换和组接与音乐的节奏相一致,也能使一组画面顺畅地组接在一起。在这里,镜头的接点必须同音乐的节奏点相吻合,才能更顺畅。(图 3-140)

图 3-139　旁白音乐的衔接

图 3-140　音乐动画片《幻想曲 2000》中利用音乐节奏点,使画面的切换和组接与音乐的节奏相一致

### 4．特效的衔接

在影视动画中镜头组接的特效有多种方法,但其中最主要也最常用的组接方法是直接切换,切换画面是一种最大气也是最富现代感的组接方法,采用切换的组接方法也最能体现导演对镜头组接的水准。如镜头的反打、时空的转换、运动的方向等。

另外,镜头的组接常用的还有以下一些特技效果。

#### 1）叠化

叠化即前面镜头逐渐淡化消失,后一镜头逐渐淡入进入,相互叠在一起。一般用于"过了很长时间"的效果,可以省略很多的过程,比如,在同一个场景和同一个人物在不同时间里的状态经常采用叠化。又比如,用于梦境、

回忆的组接,也是两个相对独立的段落连接。也还可以用于场与场的组接,就是"已经过了一段时间"的意思。有时导演也用于有些镜头如跳轴、同景别、构图不当等看来不是很舒服的镜头进行叠化组接,通过叠化可以弥补镜头的不足。也可用于一组连续动作的原画叠化,可以产生一种特殊的镜头效果,同时又可节省不少动画张数。现在应用计算机中的叠化有很多种,如水纹叠、马塞叠、波纹叠等。一般叠化在影视动画里是最常用的,长度在 2 秒左右,也可更短,或更长,主要视需要而决定。(图 3-141 和图 3-142)

✥ 图 3-141　动画电影《小马王》中叠化的镜头

✥ 图 3-142　动画片《埃及王子》中叠化的镜头

2)淡入/淡出

淡入是采用黑屏和镜头画面渐渐显出来进行镜头组接,而淡出则是镜头画面渐渐淡化及黑屏组接。淡入一般用于影视动画开始第一镜头,即全片和一集片子的开始。淡出用于全片的最后一个镜头,即全片或一集片子的结束,也可用于大收场结束。场与场的组接,淡入和淡出一般都是连用,不能分开用,否则就会感到不舒服。(图 3-143)

✥ 图 3-143　动画电影《战鸽快飞》中淡入/淡出的镜头

3）其他方法

在动画片中，较常用的特技效果衔接还有划入/划出、圈进/圈出、翻转画面、中心化出立条接、横条接等多种效果。用法同前面两种大致相同。（图3-144）

图3-144　动画系列片《猫和老鼠》中圈出特效镜头

**5. 画面连续性和联系性的衔接**

镜头画面的连续性是指外部画面造型因素和主体动作的连续，而联系性则是指戏剧动作内容上的有机联系。连续性和联系性的关系是相辅相成、密不可分的。画面的造型因素和主体动作是表现戏剧性的内容，而展示剧情内容又必须依赖造型因素和主体外部动作。如画面的连续性和联系性的组接适当，那么剧情就会顺畅、连贯、完整和清楚。

1）画面的连续性

在两个或几个相互衔接的镜头中，画面造型体现人物动作的连续，从而表现剧情的进展。在镜头组接时要考虑镜头衔接、场景转换、段落构成的逻辑性。也就是说，影视动画镜头组接既要使故事情节进展、人物事件关系、时间空间转换更合乎生活的逻辑，又要合乎影视动画的视觉逻辑。即要合乎万物本身发展变化的客观规律以及观看影视动画时的心理活动规律。如动画电影《千与千寻》中的一组镜头画面。这组镜头的中心是千寻看着爸爸和妈妈在大吃，又劝不动爸妈，只好一个人转身向外走去，她沿着街道一直向前走，走到油屋前，看到一个人也没有，正在纳闷。心里感觉有些害怕，这时有一个人走过来，让她赶紧回去，并大声对她喊，千寻又害怕又惊奇，无奈只好按原路返回。在这一组镜头中，千寻等待是个中景，爸爸和妈妈是全景，在不断地吃。千寻转身出画也是中景。接着接一远景交代环境，千寻在空旷且无人的环境中行走，给观众留下一种神秘感。正在好奇时，有一个人从对面走过来，让千寻赶快回去，接下来，来人大喊让千寻赶紧走，千寻害怕地按原路返回。镜头采用主体动作连续性组接，同时按照时空结构的规律，使人物动作衔接得非常和谐统一，达到主体动作的连贯和流畅。导演在处理这段戏时，动作性强，剧情连贯、流畅，有明快的节奏感，更增强了画面的连续性。（图3-145）

2）画面的联系性

在影视作品中，导演经常把一些发生于不同时间地点的不同动作组接在一起构成一个完整的段落，这些不同的镜头有时以事情为线索，有时以人物内心活动为依据加以组接，即这些事情有时不是很清楚地明摆着，只存在于人物的理念之中，这就是画面组接的内在逻辑和人物动作内容的内在联系。在动画电影《千与千寻》中的一组镜头画面中，情节中千寻和爸爸妈妈一起出来玩，走在一个废旧的城堡中。没有人但有很多做好的可口的食物，街道非常干净，爸爸和妈妈就在这里大吃大喝起来，并让千寻也过来一起吃，爸爸说吃吧，吃完了再付钱，要多少给他们多少。千寻说，没有老板不能吃，一边劝一边在等，最后自己向外走去。到后来遇到一个人，这个人让她赶紧回去，千寻无奈回到原来的地方，看见爸爸和妈妈还在那里吃，不过都已经变成了猪，不时回头看看，完全是一头猪的形象和本性。千寻更是吃惊，不知发生了什么事情，为什么会这样。周围一些气氛的渲染，一大堆吃完的盘子和碗胡乱堆放在那里，表现出贪婪的人性。猪都被赶走，千寻吓得跑出去，这时见面的那个人过来安慰千寻。

这场戏在整个情节进展前后都相互联系,合情合理,人物交代明确,结合人物动作,有机地进行镜头组接,给观众造成悬念,引起观众的好奇心,想知道究竟发生了什么。

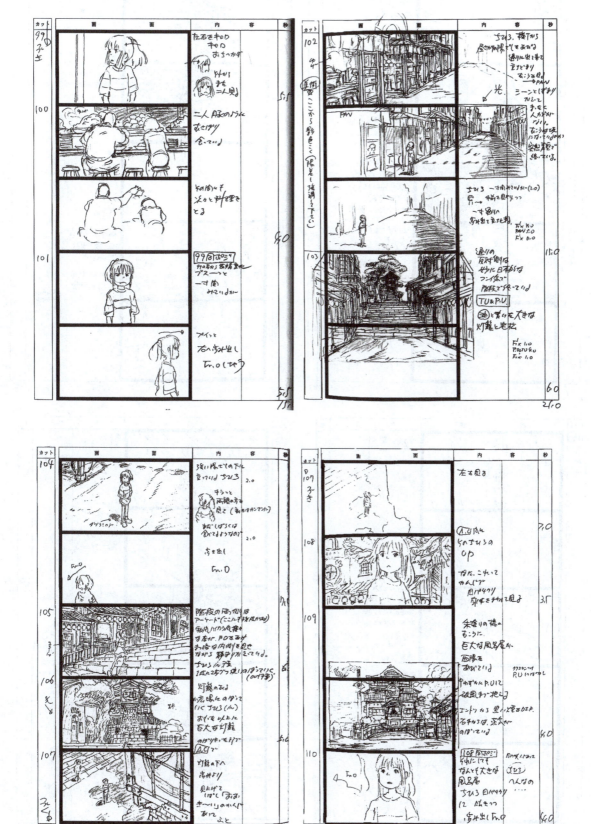

图3-145　动画电影《千与千寻》中的一组镜头画面（1）

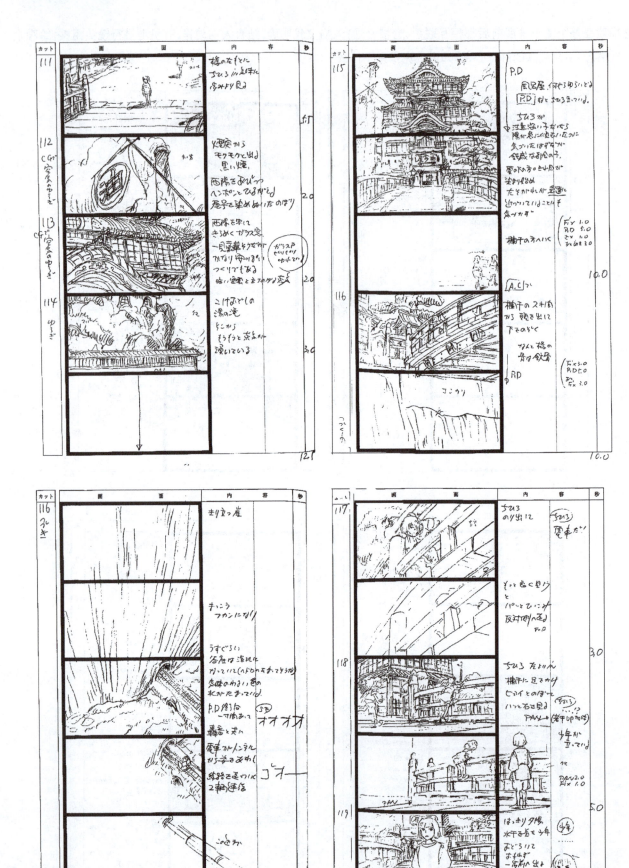

图 3-145（续）

第 3 章 动画导演

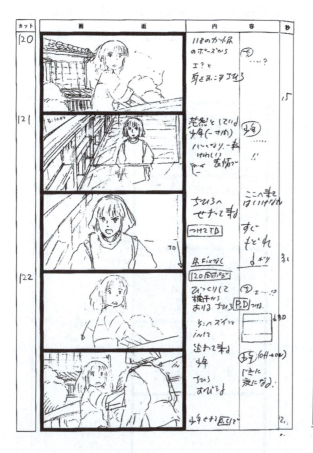
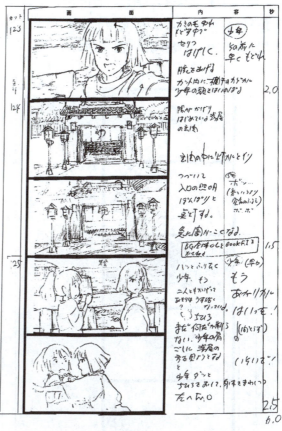
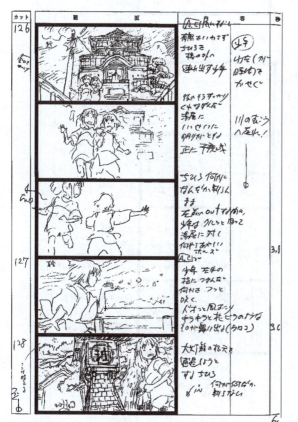
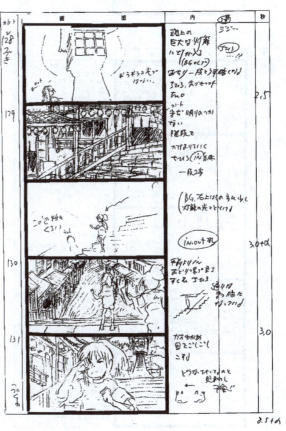

图 3-145（续）

因此，要进行组接镜头，首先要将情节进展的脉络弄清楚，要在合乎生活逻辑的前提下符合艺术逻辑，同时还要在镜头的选择、动作的取舍、造型的匹配、时空的合理、声音的组合这五个方面下功夫，才能使一部动画片的视听语言准确、流畅、节奏鲜明。（图3-146）

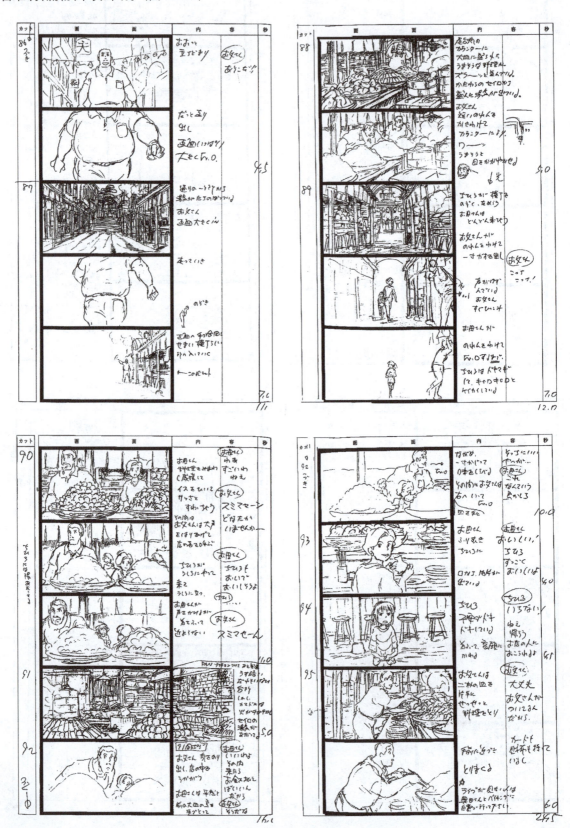

图3-146 动画电影《千与千寻》中的一组镜头画面（2）

第 3 章 动画导演

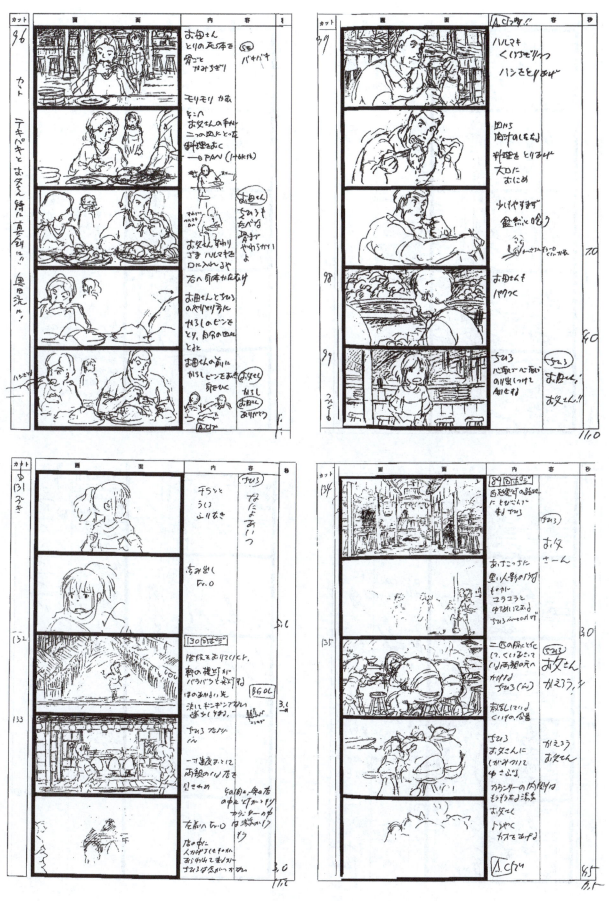

图 3-146（续）

图 3-146（续）

### 3.3.4 关于时空的转换

作为动画导演,必须明确时空结构对于一部动画片的重要性,影视艺术的时空结构是虚拟的,但又是可信的,影视艺术的时空结构也是镜头组接的时空结构。它关系着动画片故事结构和时空结构的合理性,同时也是生动地叙述故事情节进展的基础。动画片镜头的分切与组合,使动画片时空打破了现实时空的制约,形成了动画片独特的时空艺术,从而产生了有限时空与无限时空。

**1. 空镜的运用和时空的关系**

一般空镜在影视动画中都是指在画面中只有景物没有角色或没有重要角色的画面。在影视动画中大多用于表现时间和环境。如日出、日落、云彩、月亮、水、花草、星星及山水、河流、田野、房屋、庙宇、学校、工厂等。空镜是反映角色情绪、刻画角色、象征或描写某种事件烘托气氛的一种重要表现手段。空镜的运用,使原来的故事情节和角色动作的关系越加细腻、深刻,也更加深化主题。有时把空镜穿插在角色的对白过程中,使角色叙事的视角更加开阔,更能衬托角色的感情,空镜也经常在一场戏的开头使用,可以作为这场戏的环境介绍。不过,这种空镜要注意镜头组接的连贯、顺畅,更主要的是,这个空镜同角色说话的内容有一种内在的联系,空镜的运用要同角色此时此刻的内心感情有关联,能起到烘托角色内心感情的效果。还可利用画面中角色的主观视线,自然地引出空镜,一方面是内容的需要;另一方面也是镜头组接的需要。

空镜也是影视动画中诗情画意的重要表现手段,为了更好地抒发画面中角色的感情,运用好空镜能起到极佳的艺术效果,能起到情景交融、情中见景、景中生情及介绍环境、表现时空变化的作用。(图 3-147 和图 3-148)

图 3-147 动画片《山水情》中空镜的运用

图 3-148　动画电影《宝莲灯》中空镜的运用

**2. 场与场的转换与时空的关系**

　　在影视动画中，有很多单镜头好比是一篇文章中的句子，而影视动画中的场，就好比很多句子组成的段落，很多场就组成了一部动画片。一般场与相邻的场的转换与时空的关系都是有差别的，即场与场的组接，一般在时间和地点上是不同的；或者时间相同，但地点不相同；也或者地点相同，但时间都不相同；也或者是回忆；出现时空的倒退等。因此，可以看出，场与场的组接必须在时空上有所不一样，如果时间和地点都是相同的话，也就没有必要分场了。利用场与场的转换，就可以省略很多不必要叙述的时间过程，场与场的转换就可以充分体现时间上的跳跃，所以，要有很明确的段落和时间上的变化。

　　因此，我们可采用变化比较大的地点、背景，那么场的分隔也很清楚，在同一时间里，一般可以借用钟表来表示在不同场景里的同一时间，也可以采用两人通电话等多种方式，来表明同一时间的情境。如果是过了一段时间，可以借用钟表，或者太阳、月亮等天气变化都可以，再如果比较长的时间，用春、夏、秋、冬季节变化或者日历等表示。又如在同一地点，但时间不一样，场与场组接要有落差感，如用植物长大，新旧变化，只要能说明相应间隔就可以。另外，如果是人物长大、变老、服装等变化较大的参照物，这时场与场组接得太流畅反而不合适，要有一种相对的阻断感，是一场戏转入另一场戏。场与场的组接可以根据钟表、日历等，体现过一天或几天，也可采用太阳、日景、月亮、夜景的转接，体现两场戏相隔一段的时间。同样，也可以利用春、夏、秋、冬四季的变化，做场与场的组接。或用节日欢庆等有明显节日特点的日期组接。我们还可以采用同一场景不同时间的表现方法进行场与场的组接，可以利用日光、月亮、时间、钟表、季节变化等，也可用新旧景物变化、动植物变化、人物的服装、体态容貌的变化等，说明在同一个场景不同时间的场与场的组接，体现了场与场的组接是与时空转换密切相连的关系。（图 3-149）

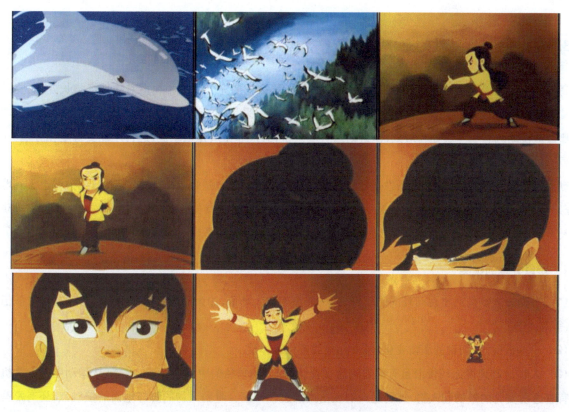

图 3-149 动画电影《宝莲灯》中场与场的转换与时空的关系

### 3．特效与时空的关系

影视动画中采用特效的处理来达到时空关系的转换是一种很有效的、也是较常用的手法之一。如表示画面中的人物"过了很长一段时间""换了一个环境""回忆过去""进入梦境"等采用叠化的特效，即能达到时空关系的转换。又如表示"两个不是同一场戏的组接""两个绝对不同的过程、环境和戏等的组接"等采用淡入/淡出的特效，也能很好地达到时空关系的转换。再如表示"人物出画、进画而环境发生变化"等运动性镜头与时空关系的转换。另外，还有很多后期效果与时空的关系，如对白、旁白，利用声音的引导作用，然后进行不同环境和不同时间的时空关系转换。利用音乐的节奏，进行不同环境和不同时间的时空转换。利用效果的音响，进行时空的转换，如脚步声、枪声等传来，使观众联想在那边发生了什么，再把镜头切到那边，达到时空的转换。（图3-150）

图 3-150 利用角色出画入画及声音特效进行时空转换

### 3.3.5 关于动画特性的充分发挥

每一种艺术都有自己的特点,有自己的长处和短处,那么就要充分发挥和利用它的特点与长处,而要回避和避免其短处。动画导演在心中就要很明确动画的长处和短处,采用扬长避短的方法,充分发挥出动画假定性的特性。那么影视动画有哪些长处和短处,作为动画导演来讲,必须非常清楚地掌握,这样才能更好地在分镜头时,扬长避短。

动画在于绘画性表现,那么绘画性是动画在画面处理上的长处也是短处。比如,有人归纳为"上天入地的夸张变形",也是一种"超现实表现",就是尽量表现那些比现实情境更具美感和冲击力的事物。因此,凡是动体都能上天入地,能大胆地夸张变形,这是影视动画最大的长处。当然,动画也有其短处和难以处理的困境。

**1. 难以处理的镜头**

(1) 有众多人物同时出现而且同时动作,如一些热闹的大场面,如大商场人群、游行集会人群、两支队伍激烈战斗,等等。

(2) 一些极微妙、细致的表情变化,单靠几根线条很难体现。

(3) 人物运动速度比较慢而且有明显的透视变化,如人物角色的中慢速360°旋转,从运动中的升降机上看到的有着透视变化的景物和人物,特别是人物在摇摆的过程中还会看到人物的脚与地面的接触点,还有那些经常碰到的带有明显的透视变化的人物走路,特别是中景的人物透视走路,脚与地面的关系,都很难处理,这些也都不是它的长处。但随着科技的不断进步和发展,这些问题不难得到解决。只是无论困难与否,只要影片必须的,就是再难也要去表现。(图3-151)

图3-151 动画电影《埃及王子》中有众多人物同时出现而且同时动作的大场面表现

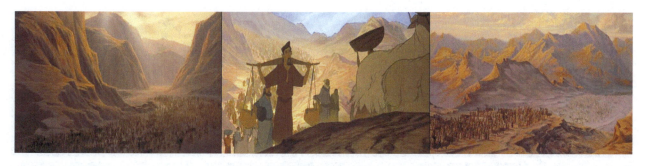

图 3-151（续）

以上这些都是影视动画的短处，因此，作为动画导演要认识到其短处有以下两个方面的意义：一方面是在绘制画面分镜头时尽量避免类似以上几种情况的出现，从而避免以后加工环节造成不必要的麻烦和浪费；另一方面是利用其难度，制造有意义的特效，并充分展示创作实力和创作水平。

当然，对于有难度的镜头，如果一味地躲避是不可取的，导演还是应该根据画面表现的需要，有重点、有选择地处理有难度的镜头，为了动画片的质量和水平，应该使有难度的镜头保持在一定的比例上。但是从另一角度看，适当地避免在创作中有难度的镜头，这对于提高制作效率和降低制作成本是有很大作用的，导演在具体制作过程中，应想办法在保证质量的前提下，使难度和成本有所降低。

### 2．长镜头

摄像机一次开机到关机的过程得到的自然连续的画面，即称为一个镜头。一个镜头的时间有长有短，时间比较长的镜头称为长镜头；反之，时间比较短的称为短镜头。在影视动画中，一般时间长度在 6 秒以上就称为长镜头，而 2 秒以下称为短镜头，在 2～6 秒则称为一般镜头。

在影视动画中，长镜头尽量要有所控制，导演要了解长镜头中，特别是带有走路或做其他动作的镜头，作为动画片是比较难以处理的。如果是剧情需要长镜头，那就是必需的，但一般情况下应尽量避免，特别是一些无谓的动作过程，没有必要都交代清楚，如一个人走到柜子边拿杯子，再走回来倒茶，然后转身坐下等，这种具体的、细小的、烦琐的动作过程，对剧情发展没有直接关系，就没有必要一一表现出来，而作为绘画性的动画片，原动画人员就要花费很大的工作时间和精力来完成。动画片导演在绘制画面分镜头台本时，就要充分注意到这个问题，也是镜头语言的运用，这同说话一样，说话就是要能够表达想要表达的意思，而且是能够准确地、清楚地表达，同时，又不是拖泥带水、喋喋不休地表达意思，这也是动画导演在画导演分镜头时必须掌握的，同时也体现了一个导演的创作水准。如动画电影《花木兰》中表现木兰偷偷告别家人去应征，惊动了二老和奶奶，二老在雨夜赶出来叫木兰，奶奶打着灯笼走过来。很真实地表现出父亲的慈爱，虽然在应征的问题上，父亲大骂木兰，但在内心是心疼木兰，也自责自己身有残疾而不能完成应征的任务。让观众看了凄楚至极，勾起内心的同情心，导演的表达非常到位。（图 3-152）

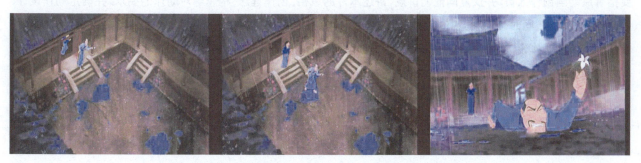

图 3-152　动画电影《花木兰》中长达 8 秒的一个长镜头

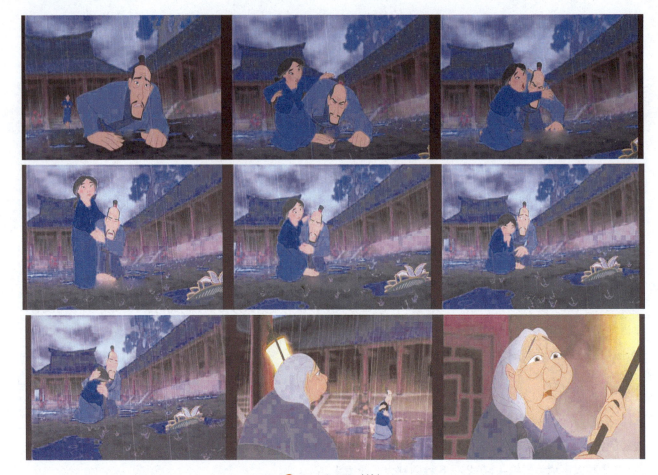

图 3-152（续）

### 3.3.6　关于指导中后期制作

动画导演负责创作的全过程，包括前期、中期和后期。前期设计完成后，进入中期原动画制作、描线上色、背景绘制和后期音乐、音效、配音、摄影、剪辑、合成镜头等环节。这些环节稍有疏忽都会造成缺憾，影响全片的艺术质量。因此，作为动画导演必须对每一个环节的工作都十分熟悉，并能给予艺术和技术上的指导。

**1. 原动画制作指导**

动画导演首先应该对原动画的技术原理和运动规律非常熟悉与了解，这样才能更深入地同原动画人员交流和沟通，并能指出原动画镜头不足之处，必要时要给予亲自辅导，以便使原动画创作达到导演的要求。同时，导演要指导原动画创作人员，并反复同他们讲戏，讲述本片的风格、创作理念、构思等对动作的要求，并确定动作设计，原动画的试验等，同时，还要同创作人员研究、分析动作，并根据角色的性格及影片风格，确定主要角色的动作特点。有了角色动作设计的样本，其他原动画创作时都可以加以参照，就可以避免由于众多原动画人员创作而造成的角色动作的不统一性。导演也要指导动画创作人员应根据剧情的需要，避免动作的概念化和程式化。

导演也可以通过分镜头台本加以提示，使原动画创作人员不至于在构思角色动作时，产生动作过多、过大或无动作等毛病，要及时给予指导，使原动画创作人员创作出符合剧情或角色性格的动作来。

对层次较为复杂的镜头，导演要更为明确地讲解，以使原动画创作人员能准确地把握，对原动画创作中存在的一些问题及时进行指导，使原动画创作人员能尽快地修改并完成镜头。（图 3-153）

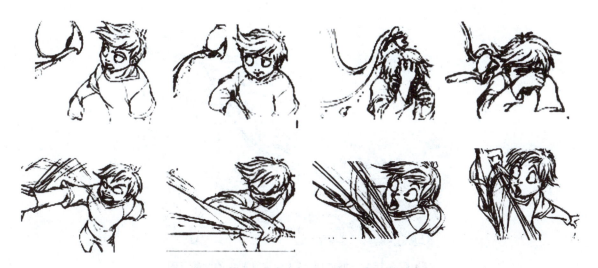

图 3-153　选自动画电影《大鱼海棠》中的一组动作

1）动作是否符合要求

导演不仅要从大的方面着手对原动画创作人员进行指导，还需要对原动画所创作的动画镜头在动作上进行指导，看看动作是否符合导演所规定的要求，是否符合动画的运动规律，并一起进行调整，包括造型是否符合，结构是否准确，动作是否合理、生动，甚至摄影表的调整，导演都要进行具体指导和审查，如此是为了确保所有原动画创作能符合导演的要求，确保全片的艺术质量。

2）前后层次是否准确

动画导演要检查原动画的动作是否到位，还要检查原动画的前后层次是否准确，有时，前后层次的错误会造成动画合成的错误，产生前层遮盖后层的结果。有时由于摄影表中层次排列的错误导致出现时间上的错误，造成前后层角色无法对应和呼应，相互的关系紊乱。如 A 层角色把手中的杯子递给 B 层角色，假如 A 层角色放上面就会造成 B 层角色的手无法去拿杯子，手在杯子的后面，造成手被遮盖而无法去拿杯子，而当杯子被 B 层角色拿到后，杯子就跳层到 B 层去，诸如此类层次中碰到的情况，动画导演都要注意，以免在角色合成时出现差错。

3）动作节奏是否合适

一切物体都是充满节奏感的，而动作节奏往往影响角色动作是否准确，如果该快时不快，该慢时不慢，或应该停顿时没有停，就会发现角色动作非常不舒服，因此，处理好角色的动作节奏就显得非常重要，即不同的节奏变化会产生不同的效果。动画片的动作节奏和速度是由时间、距离、张数三种因素造成的，导演就要对原动画中的角色动作节奏进行审查，就必须对原动画角色动作之间的距离、动画的张数及动作所需的时间来进行审查，看是否准确。特别是对关键动作的动态和动作幅度做检查，并及时调整动画的张数及摄影表上的格数，并通过动检仪反复观看和进行调整，直到动作节奏完全达到导演的需要及符合角色性格及剧情的需要。

**2．对背景制作的指导**

动画导演首先要认识到背景对动画的重要性，动画片镜头所表现的始终是场景空间中的角色和故事，而且首先展现出来的就是场景的面貌，在一场戏的开始，第一个镜头往往是采用一个空镜的场景全貌，先把故事发生的地点、时间交代一下，这是全剧展开剧情、刻画角色的特定空间环境。另外，动画片的场景是以刻画角色、塑造角色为目的，场景与角色的关系就显得十分密切，因此，场景不能仅是起到填充画面背景的作用，而是与角色塑造密切结合在一起，进而推动剧情的发展。动画导演必须对背景在动画片中具有的重要性给予充分的认识。（图 3-154 和图 3-155）

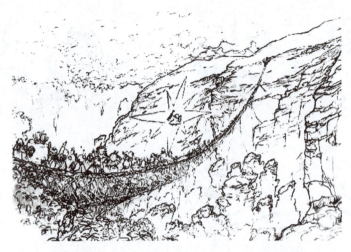

图 3-154 动画电影《大鱼海棠》中的背景草图

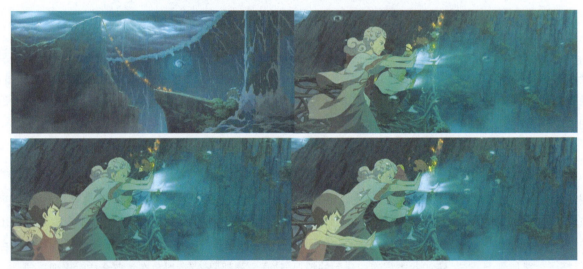

图 3-155 选自动画电影《大鱼海棠》中的人景合成

1) 绘景的色调、气氛是否符合要求

每一部动画片,都有一个基本的情调和色调,影片的基调就是通过角色情绪、造型风格、情节节奏、气氛、色彩等表现出一种感情情绪的特征。当场景设计完成后,每一个镜头的绘景人员必须根据场景设计的色调、气氛效果进行绘制,而导演则要审定绘景的色调、气氛是否符合要求,并具体进行指导。特别是同一场景的镜头画面,是否前后相接,背景的色彩、光影是否统一,不能出现衔接的同一场戏里,两个镜头中的背景产生不同的空间和时间,使人观看时产生紊乱,造成前后景不衔接的错误。导演还要审视在同一场戏中,前后衔接镜头背景的一致性,又要尽可能地通过距离上的差别、物体形状的差异等,对人、景、物的关系进行合理的安排,在保护衔接戏的同时,不要造成前后画面的差别,否则会造成前后镜头跳的现象和雷同效果。

同时,导演还要把握住绘景的艺术质量,提出相应的艺术标准,严格把关,对背景的色彩关系、光影变化、色调统一、物体的结构、透视规律等方面都要给予具体的指导。例如,《大鱼海棠》背景气氛图。(图 3-156)

2) 对景线是否准确

动画导演要求绘景人员必须严格按照设计稿上标明的对景线进行绘制,对景线的不确定或随意性,必定造成原动画角色无法同背景对应,而出现对景差错,这在以后人景合成中会造成很大的麻烦,出现纰漏,而一旦出现这些问题又很难处理,所以,在正式绘景前,必须要求绘景人员认真把握对景线。(图 3-157)

🞧 图3-156 选自动画电影《大鱼海棠》中的景物色调

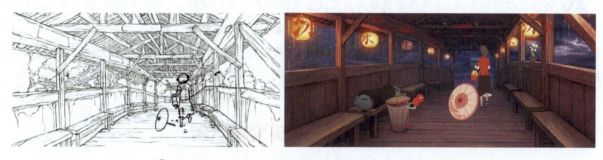

🞧 图3-157 选自动画电影《大鱼海棠》中的人景对位图

### 3．后期制作的指导

导演对影片后期制作中的各个环节，如剪辑、对白、作曲、特效、字幕合成等必须进行具体的指导和审查，才能最终完成全片。

1）全片剪辑指导

当全片原动画完成之后，要进行镜头合成，经过对镜头的剪辑才能成为一个故事。动画导演必须同剪辑师通力合作，反复观看动画镜头的素材，根据分镜头台本，把所有镜头进行有序的衔接。可以说，影片诞生于剧本，制作于原动画和背景创作过程，完成于剪辑。影片的剪辑作为动画片创作的最后一道"工序"，是一次重要的艺术再创作，对整部动画片的艺术质量起着举足轻重的作用。一部动画片的蒙太奇结构，虽然早在导演创作的构思阶段分镜头时就已基本形成，但是它的最终实现，还是在原动画创作，背景合成和剪辑的过程中逐渐变得更为具体、更为精确。所以，作为导演必须熟知一些剪辑的规律，深深体会蒙太奇对于镜头的组接产生的神奇效果。导演在与剪辑合作过程中，尽力使影片剪接更为顺畅，内容讲得更透彻、更清楚，通过剪辑，使整部影片的质量更上一个台阶。因此，动画片的剪辑是镜头动作分解与组合的再创作，它是动画导演工作的一个重要组成部分，导演必须全力以赴，指导剪辑师完成全片的剪辑。

2）配音效果是否合适

动画导演必须对每一位配音演员的音色进行审定。影片中的角色由哪位配音演员配音，角色性格是否吻合，音色是否有特色，导演要先将配音演员试配，看看音色、语气是否符合角色，以便找到最合适的配音人选。在整个配音过程中，导演也必须全程审视，如有哪些没有配到位的，可以及时纠正口形，没有对位要及时更正，并可适当培养台词，甚至发现哪句台词不够确切也可以临时更正，力求画面和配音达到最佳效果。

3）音乐、特效是否符合要求

在影片筹备阶段，导演已经同作曲进行反复的磋商，让作曲看剧本，导演阐述，看人物造型，原动画样片等，谈节奏、风格，让作曲基本了解导演的想法和要求，通过反复的磋商，与作曲共同确定音乐的总体风格、曲子的节奏、片头曲及片尾曲长度等，放手让作曲创作，作曲要完成歌曲和伴奏小样，导演审听，并提出修改意见，最后合成。特效也一样，导演让特效人员按影片的需要添加特效的部分，进行准备、收集和录制素材，有些需要临场发挥，导演也需要审听，直到正式录制完毕。

4）音效合成是否准确

最后音效、特效、对白进行合成。动画导演也需要审听，看一下画面和对白、音乐、特效的合成效果以及前后层次的效果，哪些地方应强调对白，哪些地方要突出效果，哪些地方应加大音乐效果，合成后，导演应再三审听，音效合成是否准确，如果有问题，就再进行调整，直到满意为止。

#### 4. 全片调整和修改

最后，导演应反复观看本片，并可邀请有关人员及全体创作人员进行观看，从中发现问题，提出意见。导演应就大家的意见提出调整和整改的方案，并着手对全篇进行调整和整改，当然我们常说"电影艺术是遗憾的艺术"，但有些地方是可以调整和修改的。导演应集中力量，找出全篇中存在的问题，制订修改计划，有步骤、有主次地逐个加以解决，通过对全篇的调整和整改，使影片的艺术质量再上一个层次。

## 3.4　导演分镜头剧本欣赏

以动画电影《魔女宅急便》（部分）为例。（图3-158）

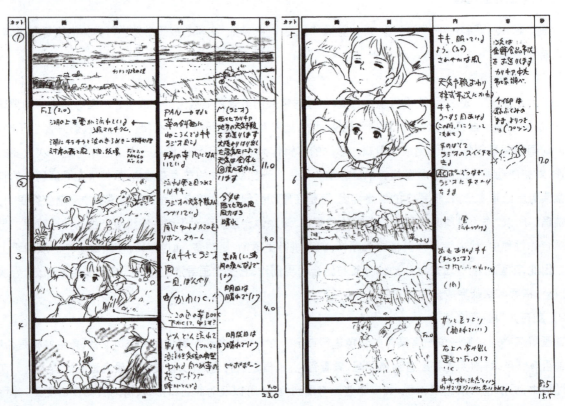

图3-158　动画电影《魔女宅急便》导演分镜头台本（部分）

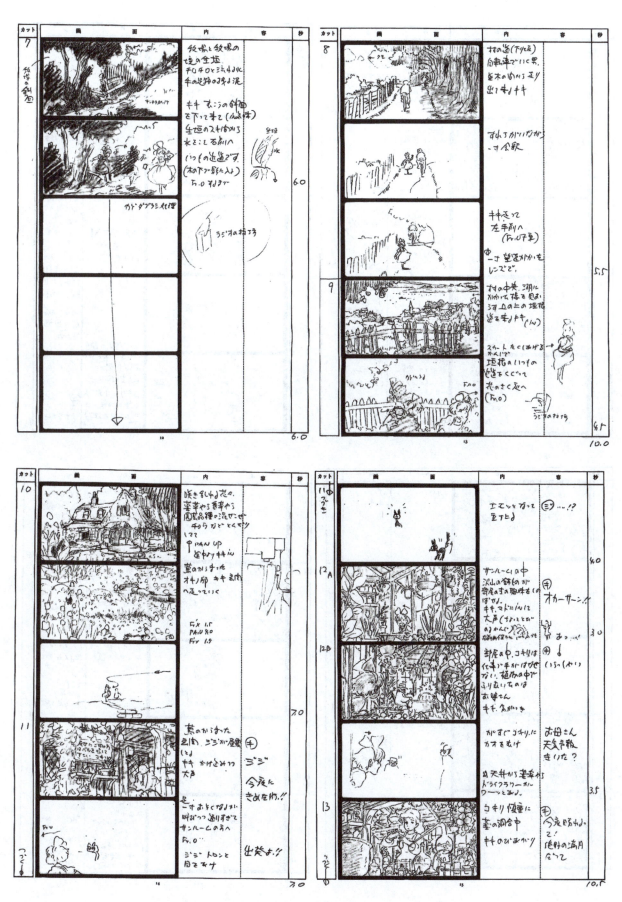

图 3-158（续）

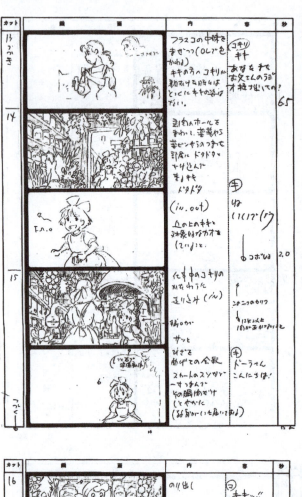
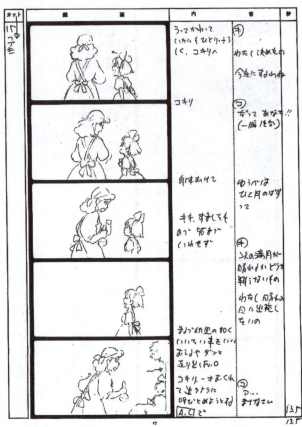
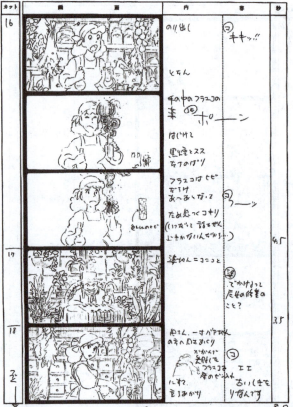
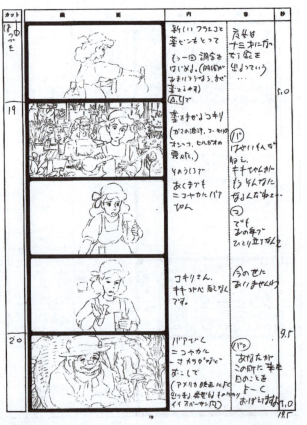

图 3-158（续）

第 3 章 动画导演

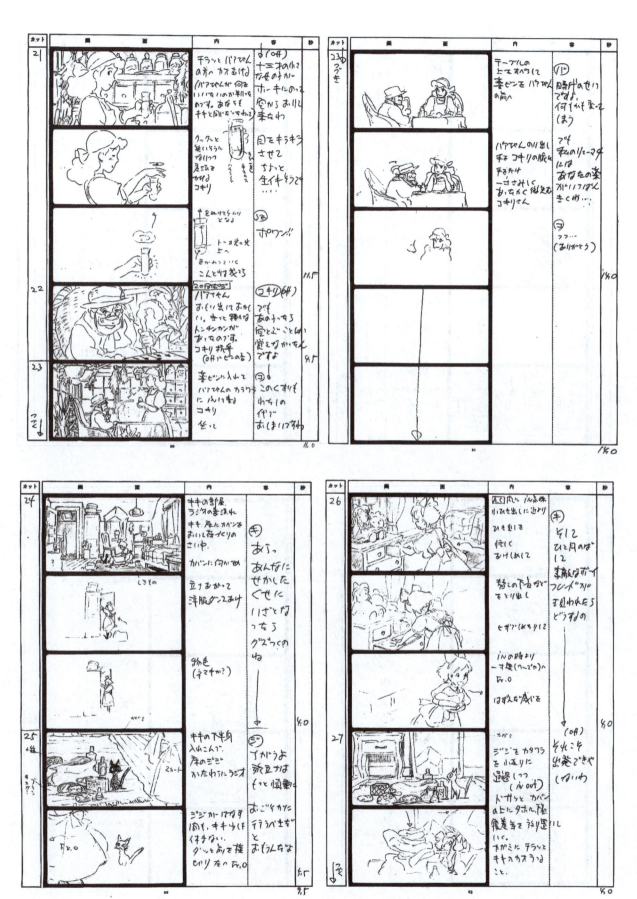

图 3-158（续）

图 3-158（续）

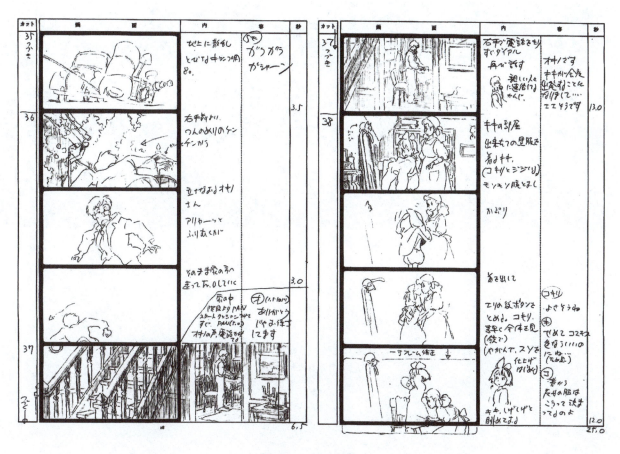

图 3-158（续）

**思考与练习**

1. 导演需要熟悉哪些电影手法？
2. 运用蒙太奇手法讲一个小故事。
3. 导演要熟练掌握哪些动画规律？
4. 导演还应对哪些工作做指导和审定？
5. 导演对原动画应审定什么？
6. 怎样才能把剧本转化为文字分镜头？
7. 怎样才能把文字分镜头转化为画面分镜头？
8. 如何才能突出重点、讲清故事？
9. 如何运用蒙太奇手法进行分切与组接镜头？
10. 如何进行时空的调度？有哪些不同的组接方法？
11. 景别的组接常见的方法有哪几种？
12. 导演进行画面分镜头绘制时，最重要的是要把握什么？
13. 放大设计稿绘制具体有哪几个方面的要求？
14. 轴线一般分为哪几种？

15. 轴线的重要作用是什么？
16. 如何准确运用跳轴？
17. 如何把握运动方向？
18. 如何认识画面的连续性和联系性？
19. 什么是有限时空？什么是无限时空？
20. 场与场的转换与时空的关系是什么？
21. 哪些是属于动画片中难以处理的镜头？

# 参 考 文 献

[1] 严定宪,林文肖. 动画技法 [M]. 北京：中国电影出版社, 2001.

[2] 十一郎. 动画创作理论 [M]. 北京：清华大学出版社, 2004.

[3] 赵前,何嵘. 动画片场景设计与镜头运用 [M]. 北京：中国人民大学出版社, 2005.

[4] 孟军. 动画电影视听语言 [M]. 武汉：湖北美术出版社, 2007.

[5] 余为政. 动画笔记 [M]. 北京：海洋出版社, 2009.

[6] 关金国. 动画角色设计 [M]. 上海：上海交通大学出版社, 2009.

[7] 洪汛. 动画剧本创作 [M]. 济南：山东美术出版社, 2010.

[8] 王懿清,刘刚田. 动画角色设计 [M]. 南京：南京大学出版社, 2011.

[9] 张乐鉴,马胜. 动画分镜头设计 [M]. 北京：清华大学出版社, 2013.

[10] 陈龙. 动画剧本写作基础 [M]. 上海：上海交通大学出版社, 2014.

[11] 姚桂萍. 动画分镜头绘制技法 [M]. 北京：清华大学出版社, 2015.

[12] 宫崎骏. 宫崎骏分镜头台本全集　千与千寻 [M]. 东京：株式会社德店, 2001.

[13] 宫崎骏. 宫崎骏分镜头台本全集　魔女宅急便 [M]. 东京：株式会社德店, 2001.

# 参 考 片 目

| | | |
|---|---|---|
| 《大闹天宫》 | 导演 | [中]万籁鸣 |
| 《大圣归来》 | 导演 | [中]田晓鹏 |
| 《大鱼海棠》 | 导演 | [中]梁璇 |
| 《哪吒闹海》 | 导演 | [中]严定宪 |
| 《山水情》 | 导演 | [中]特伟　[中]马克宣 |
| 《阿凡提》 | 导演 | [中]曲建芳　[中]蔡渊澜 |
| 《九色鹿》 | 导演 | [中]钱家骏　[中]戴铁朗 |
| 《金猴降妖》 | 导演 | [中]特伟　[中]严定宪　[中]林文肖 |
| 《葫芦兄弟》 | 导演 | [中]胡进庆　[中]葛桂云 |
| 《蝴蝶泉》 | 导演 | [中]阿达　[中]常光希 |
| 《宝莲灯》 | 导演 | [中]常光希 |
| 《红孩儿大话火焰山》 | 导演 | [中]王童 |
| 《聊天》 | 导演 | [中]孟军 |
| 《卖猪》 | 导演 | [中]陈西锋 |
| 《三个和尚》 | 导演 | [中]阿达 |
| 《牧笛》 | 导演 | [中]特伟　[中]钱家骏 |
| 《水鹿》 | 导演 | [中]周克勤 |
| 《西域奇童》 | 导演 | [中]靳夕 |
| 《大头儿子与小头爸爸》 | 导演 | [中]邵建树 |
| 《魔法阿妈》 | 导演 | [中国台湾]王小棣 |
| 《南郭先生》 | 导演 | [中]王伯荣 |
| 《女娲补天》 | 导演 | [中]钱运达 |
| 《战狼 I》 | 导演 | [中]吴京 |
| 《千与千寻》 | 导演 | [日]宫崎骏 |
| 《铁臂阿童木》 | 导演 | [日]手冢治虫 |
| 《风之谷》 | 导演 | [日]宫崎骏 |
| 《蒸汽男孩》 | 导演 | [日]大友克洋 |
| 《幽灵公主》 | 导演 | [日]宫崎骏 |
| 《回忆积木小屋》 | 导演 | [日]加藤久仁生 |
| 《花木兰》 | 导演 | [美]托尼·班克罗夫特 |
| 《阿凡达》 | 导演 | [美]詹姆斯·卡梅隆 |
| 《狮子王》 | 导演 | [美]罗杰·阿勒斯　[美]罗伯·明科夫 |
| 《小马王》 | 导演 | [美]凯利·阿斯博瑞　[美]萝娜库克 |

| | | |
|---|---|---|
| 《机器人9号》 | 导演 | [美]申·阿克 |
| 《埃及王子》 | 导演 | [美]西蒙·威尔士 |
| 《美女与野兽》 | 导演 | [美]加里·特鲁茨代尔　[美]科尔·怀斯 |
| 《人猿泰山》 | 导演 | [美]凯文·李玛　[美]克里斯·巴克 |
| 《猫和老鼠》 | 导演 | [美]威廉·汉纳　[美]约瑟夫·巴伯拉 |
| 《功夫熊猫》 | 导演 | [美]马克·奥斯本　[美]约翰·斯蒂文森 |
| 《米老鼠与唐老鸭》 | 导演 | [美]沃尔特·迪士尼 |
| 《白雪公主》 | 导演 | [美]沃尔特·迪士尼 |
| 《幻想曲2000》 | 导演 | [美]詹姆斯·阿尔格 |
| 《小鸡快跑》 | 导演 | [美]Peter Lord |
| 《恐龙》 | 导演 | [美]拉尔夫·佐当 |
| 《战鸽快飞》 | 导演 | [美]Gary Chapman |
| 《鼹鼠的故事》 | 导演 | [捷克]兹德涅克·米勒 |
| 《父与女》 | 导演 | [英]迈克尔·度德威特 |